DERUNBEKANNTE
HUNDERTWASSER
THEYETUNKNOWN

Friedensreich Hundertwasser 1928–2000 Friedensreich Hundertwasser 2000–2008

I am looking forward
to become humus myself
Buried naked without coffin
Under a beech tree planted by myself
On my land in Ao Tea Roa.

The interment should take place without a coffin,
wrapped in a shroud, in a layer of earth
at least 60 centimeters thick.
A tree should be planted on top of the grave
to guarantee that the deceased will live
on symbolically as well as in reality.

A dead person is entitled to reincarnation in the form
of, for example, a tree that grows on top
of him and through him. The result would
be a sacred forest of living dead.
A garden of the happy dead.

Ich freue mich schon darauf,
selbst zu Humus zu werden,
begraben, nackt und ohne Sarg,
unter einer selbstgepflanzten Buche
auf eigenem Land in Ao Tea Roa.

Die Bestattung muss ohne Sarg,
mit einem Leichentuch, in mindestens
60 cm dicker Erdschicht vorgenommen werden.
Ein Baum soll auf dem Grab gepflanzt werden,
der symbolisch, aber auch faktisch das Weiterleben
des Toten gewährleistet.

Ein Toter hat das Recht auf Wiedergeburt in Form
z. B. eines Baumes, der auf ihm und durch ihn wächst.
Es entstünde ein heiliger Wald
von lebenden Toten.
Ein Garten der glücklichen Toten.

DERUNBEKANNTE
HUNDERTWASSER
THEYETUNKNOWN

PRESTEL
MUNICH · BERLIN · LONDON · NEW YORK

Dieses Buch erscheint anlässlich der Ausstellung
This book is published on the occasion of the exhibition

DERUNBEKANNTE
HUNDERTWASSER
THEYETUNKNOWN

KunstHausWien
20. 11. 2008 bis 15. 3. 2009

Diese Ausstellung wird veranstaltet von
This exhibition has been produced by

www.kunsthauswien.com

Redaktion / *Editing*:
Andrea C. Fürst, Doris Truppe
Hundertwasser Archiv, Wien / *Vienna*

Lektorat / *Copyediting*:
Dr. Willfried Baatz (deutsch / *German*), Ann-Marie Faerbinger
(englisch / *English*) für / *for* alpha & bet VERLAGSSERVICE,
München / *Munich*

Übersetzungen / *Translations*:
aus dem Deutschen / *from the German*: Elisabeth Hipf
S./pp. 6,119,136,186, 253-256, 266; Courtesy Taschen, Köln,
S./pp. 110–117, 146–153, 230; Bram Opstelten für / *for* alpha
& bet VERLAGSSERVICE, München / *Munich* S./pp. 8-11, 132,
240; aus dem Englischen / *Translation from the English*: alpha &
bet VERLAGSSERVICE, München / *Munich* S./pp. 2, 38, 47, 54,
68, 232–237

Layout / *Graphic design*:
Roland Hepp, München / *Munich*

Repro / *Origination*:
Reproline Mediateam, München / *Munich*

Gesamtherstellung / *Printed by*:
EBS Editoriale Bortolazzi Stei, Verona

Gedruckt in Italien auf chlorfrei gebleichtem Papier.
Printed in Italy on acid-free paper.

Bildnachweis/*Picture Credits*
Gerhard Deutsch: S./pp. 157 rechts oben/*top left*, 158;
Augustin Dumage: S./pp. 248–249; John Dummer:
S./p. 169; H.G. Esch: S./pp.160–161, 163; Gerhard
Habarta: S./p. 192; Hubert Kluger: S./p. 223; Manus Verlag:
S./p. 208 oben/*top*; Peter Mosdzen: S./pp. 164, 166; Stefan
Moses: S./pp. 118, 119; Malcolm Pullmann: S./pp.156, 157 links
oben und unten/*top and bottom left*; N. Z. Herald and Weekly
News: S./p. 258; Alexander Proefrock: S./pp. 165, 167; Martha
Rocher: S./p. 30; Erika Schmied: S./pp. 238, 268–283,
276–283; Alfred Schmid: S./pp. 130, 133, 174, 178, 239, 192,
210–213, 284–285; Richard Smart: S./pp. 2, 262–263; Steuler
Fliesen: S./p. 225 unten/*bottom*; Vogue: S./p. 205; Walter Wel-
lek: S./pp. 248–249; Cover: 182 *Die Fahne*, Aquarell/ *Water-
color*, 1954; Vorsatz vorn / *Front end-papers*: Stefan Moses,
N.Z. Herald and Weekly News, Erika Schmied und Alfred
Schmid; Vorsatz hinten / *Back end-papers*: Alfred Schmid

ISBN 978-3-7913-4120-0
(deutsche Buchhandelsausgabe / *German trade edition*)

ISBN 978-3-7913-4124-8
(englische Buchhandelsausgabe / *English trade edition*)

ISBN 978-3-7913-6196-3
(Katalogausgabe / *Museum edition*)

Geschäftsführung / *Managing Director*:
Franz Patay
Organisation und Marketing / *Organization & Marketing*:
Marina Yolbulur-Nissim
Pressearbeit / *Press & Public Relations*:
Sabine Schmeller
MuseumShop Managerin / *MuseumShop Manager*:
Sabine Nedwed
Finanzwesen / *Financial Department*:
Brigitte Vytisk
Personalmanagement / *Human Resources*:
Martin Stangl
**Weitere Mitarbeiter und Mitarbeiterinnen / *Other members
of staff*:**
Katharina Böhm, Verena Leusch, Verena Schrom, Eva-Maria
Schürz, Edith Schwarz

e-mail: info@kunsthauswien.com

1. Auflage 2008
© Prestel Verlag
Munich • Berlin • London • New York 2008
© für die Werke von / *for the works by* Friedensreich Hundert-
wasser: Gruener Janura AG, Glarus, Schweiz / *Switzerland* 2008
© für die Texte von / *for the texts by* Friedensreich Hundert-
wasser: Hundertwasser Archiv, Wien / *Vienna* 2008

Prestel Verlag
Königinstraße 9
80539 München
Tel. +49 (0)89 24 29 08-300
Fax +49 (0)89 24 29 08-335
www.prestel.de

Prestel Publishing Ltd.
4 Bloomsbury Place
London WC1A 2QA
Tel. +44 (0)20 7323-5004
Fax +44 (0)20 7636-8004
www.prestel.com

Prestel Publishing
900 Broadway, Suite 603
New York, N.Y. 10003
Tel. +1 (212) 995-2720
Fax +1 (212) 995-2733

*Prestel books are available worldwide. Please contact your
nearest bookseller or one of the above addresses for information
concerning your local distributor.*

Die Deutsche Nationalbibliothek verzeichnet diese Publika-
tion in der Deutschen Nationalbibliografie. The Library of
Congress Cataloguing-in-Publication data is available. British
Library Cataloguing-in-Publication Data: a catalogue record
for this book is available from the British Library.

Preface

With the exhibition "The Yet Unknown Hundertwasser" the KunstHausWien pays tribute to its founder in more than one sense. 80 years after his birth and eight years after his death, Joram Harel designed this exhibition in order to give us the chance to focus our attention on widely unknown aspects of Friedensreich Hundertwasser's work. KunstHausWien devoting, for the first time since its operating in 1991, all of its exhibition space to one single artist, who was the initiator of the institution and designer of the building at the same time, is indeed a novelty, as is the presentation of this artist's otherwise not publicly accessible works.

The KunstHausWien is the rare fortunate example of an institution of art in which Hundertwasser's founding concept, the architectural design carrying his trademark and the presentation of his works form a unified, harmonic whole. The exhibition "The Yet Unknown Hundertwasser" tops this ensemble by a special combination: the presentation of works barely known to the general public together with projects and creations which were completed after Friedensreich Hundertwasser's death.

The exhibition may also be understood as a cautious, posthumous peeling off of the outside layers of the artist, for whose creations and thoughts his five "skins" – skin, clothing, house, identity, global environment – were, as we know, of special significance. Layer by layer, like an onion skin, an awareness of reception can commence, illuminating unknown aspects of his work as well as ensuring a new understanding of his ideas and his commitment in a different environment. In this sense, the exhibition "The Yet Unknown Hundertwasser" points to the future of KunstHausWien as well as the Hundertwasser Museum and their involvement with Friedensreich Hundertwasser's work, ideas and life.

Sincere and special thanks to Joram Harel and the Hundertwasser Foundation as well as the team of KunstHausWien for their commitment and hard work! Many thanks also to the numerous lenders, partners and sponsors, without whose support this exhibition could not be realized.

Franz A. Patay
Director KunstHausWien

Vorwort

Mit der Ausstellung »Der unbekannte Hundertwasser« würdigt das KunstHausWien seinen Gründer in mehrfacher Weise. 80 Jahre nach seiner Geburt und acht Jahre nach seinem Tod wird durch diese von Joram Harel konzipierte Ausstellung die Gelegenheit geschaffen, sich weithin unbekannten Aspekten des Schaffens von Friedensreich Hundertwasser zuzuwenden. Wenn das KunstHausWien erstmals seit seiner Eröffnung im Jahr 1991 seine gesamte Ausstellungsfläche einem einzelnen Künstler widmet, der zugleich Initiator der Institution und Gestalter des Hauses war, dann stellt das ebenso ein Novum dar wie die Präsentation sonst nicht öffentlich zugänglicher Werke des Künstlers.

Das KunstHausWien ist der rare Glücksfall einer Kunstinstitution, in der die Gründungsidee Hundertwassers, die seine Handschrift tragende architektonische Gestaltung und die Präsentation seiner Werke zu einer harmonischen Einheit finden. Die Ausstellung »Der unbekannte Hundertwasser« rundet diesen Bogen durch eine spezielle Kombination ab: die Präsentation von Werken, die einer breiten Öffentlichkeit kaum bekannt sind, in Verbindung mit Projekten und Gestaltungen Friedensreich Hundertwassers, die postum fertiggestellt wurden.

Die Ausstellung lässt sich auch als Beginn einer behutsamen, postumen »Häutung« eines Künstlers begreifen, für dessen Schaffen und Denken seine fünf Häute – Haut, Kleidung, Haus, Identität, globales Umfeld – bekanntlich besondere Bedeutung trugen. Zwiebelschicht für Zwiebelschicht setzt nun eine Rezeption ein, die unbekannte Aspekte seines Schaffens ebenso beleuchtet, wie sie eine lebendige Auseinandersetzung mit seinen Ideen und seinem Engagement in einem veränderten Umfeld beinhaltet. In diesem Sinne weist die Ausstellung »Der unbekannte Hundertwasser« auch in die Zukunft von KunstHausWien und Hundertwasser Museum und deren Befassung mit Werk, Ideenwelt und Leben von Friedensreich Hundertwasser.

Joram Harel und der Hundertwasser Stiftung sowie dem Team des KunstHausWien sei für das Engagement und die intensive Arbeit an dieser Stelle in besonderer Weise gedankt. Dank gilt auch den zahlreichen Leihgebern, ohne deren Unterstützung diese Ausstellung nicht möglich wäre.

Franz A. Patay
Direktor KunstHausWien

On the occasion of Hundertwasser's 80th Birthday

Hundertwasser *born and persecuted in Vienna. In love with the beauty of nature.*

Today he is without doubt the most famous and, at the same time, most controversial Austrian artist of the post-war period.

His worldwide renown was already established in the 1960s, and an eventful career followed that was rich in impact. His presence, his power, was the fruit of his painting and of his activities in many fields. Hundertwasser's international reputation reached its apex with the global traveling museum exhibition shown in venues on five different continents, "Austria presents the continent of Hundertwasser" (1975-1983).

Demonstrations, speeches and happenings, actions and performances, contributions to ecology, the commitment to a life in harmony with nature, manifestoes for nature, for an architecture that caters for the needs of people and for the enhancement of living conditions and of human life.

Tree tenant, roof forestation, greenery for cities, humus toilet, restoring social values and the natural cycles, warning against the pollution of the environment, against the dangers of nuclear energy, against ruining nature and destroying natural heritage.

Hundertwasser – an artistic, social, architectural and ecological cosmos.

Hundertwasser, a cosmopolitan, a humanist who practiced what he preached, in complete accordance with his view of things and of the world, spread his gospel of natural harmony, of peace, of beauty and joy.

Hundertwasser was a giver!

"Inevitably, the number of people who live better thanks to Hundertwasser will increase steadily through his life's work." (Pierre Restany)

On the occasion of Hundertwasser's eightieth birthday KunstHausWien is presenting, in addition to its permanent exhibition devoted to Hundertwasser, a special exhibition:

THE YET UNKNOWN HUNDERTWASSER

Can one conceivably discover unknown aspects of an artist who devoted himself 24 hours daily to his **art**, his **interests**, his **architecture**, his **projects** and who turned his life into his **message**?

This special exhibition presents:
- works never or rarely exhibited before, including paintings from private collections, which are normally inaccessible to the public
- objects and designs that were never executed
- architectural projects that were designed by Hundertwasser, but realized and completed only after his death
- writings and personal items that are publicly exhibited for the first time
- unknown photographic documents from the archives of Erika Schmied and of Hundertwasser's friend

Anlässlich Hundertwassers 80. Geburtstag

Hundertwasser **geboren und verfolgt in Wien. Verliebt in die Schönheit der Natur.**
Heute ist er gewiss der bekannteste österreichische Künstler der Nachkriegszeit und auch der umstrittenste.

Sein weltweites Renommee hat sich bereits in den 1960er-Jahren gefestigt, eine bewegte und bewegende Laufbahn folgte. Seine Aura, seine Macht war die Ernte seiner Malerei und seines vielseitigen Wirkens. Hundertwassers Ruf erreichte international seine größte Ausdehnung mit der Museums-Welt-Wanderausstellung seiner Werke in Museen auf fünf Kontinenten »Österreich zeigt den Kontinenten Hundertwasser« (1975–1983).

Demonstrationen, Reden und Happenings, Aktionen, Beiträge zur Ökologie, der Einsatz für ein Leben in Einklang mit der Natur, Manifeste für die Natur, für eine menschengerechtere Architektur und für die Verbesserung der Wohnqualität und des Lebens der Menschen.

Baummieter, Bewaldung der Dächer, Begrünung der Städte, Humustoilette, Wiederherstellung von gesellschaftlichen Werten und der natürlichen Kreisläufe. Ein Mahner gegen Umweltverschmutzung, gegen die Gefahren der Kernenergie, gegen Naturverschandelung und die Zerstörung des Naturerbes.

Hundertwasser – ein künstlerischer, sozialer, architektonischer und ökologischer Kosmos.
Hundertwasser, ein Kosmopolit, ein Humanist, der lebte, was er predigte, in völligem Einklang mit seiner Sicht der Dinge und der Welt, verbreitete seine Botschaft der natürlichen Harmonie, des Friedens, des Schönen und der Freude.

Hundertwasser war ein Geber!

»Die Anzahl derer, die dank Hundertwasser besser leben, muss zwangsläufig durch sein Lebenswerk ständig wachsen.« (Pierre Restany)

Das KunstHausWien zeigt neben der permanenten Hundertwasser-Ausstellung anlässlich seines 80. Geburtstags die Sonderausstellung

DERUNBEKANNTE HUNDERTWASSER

Ist es denkbar, Unbekanntes an einem Künstler zu entdecken, der sich 24 Stunden täglich mit seiner **Kunst**, seinen **Anliegen**, seiner **Architektur**, seinen **Projekten** beschäftigt hat und sein Leben zu seiner **Botschaft** machte?

Diese Sonderausstellung zeigt:
– Werke, die noch nie oder sehr selten ausgestellt waren, darunter auch Gemälde aus privaten Sammlungen, die der Öffentlichkeit sonst verborgen sind.

Alfred Schmid, including the photo series of Hundertwasser in disguise
– recordings und footage from various archives
– and much more

We celebrate Hundertwasser's 80th birthday in the museum building that he designed and that houses the only permanent exhibition devoted to his work in the world, drawing since its opening in April 1991 millions of visitors from all over the globe.

On the occasion of the inauguration Hundertwasser wrote:

"The KunstHausWien is a house of beauty barriers, where beauty holds the most efficient function, a place of irregularities, of uneven floors, of tree tenants and dancing windows. It is a house in which you have a good conscience towards nature. It is a house that does not follow the usual standards, an adventure of modern times, a journey into a country of creative architecture, a melody for eyes and feet. Art must meet its purpose. It has to create lasting values and courage for beauty in harmony with nature. Art has to include nature and its laws, man and his strife for true and lasting values. It has to be a bridge between creativity of nature and creativity of man. Art must regain its universal function for all and not be just a fashionable business for insiders. The KunstHausWien strives for the realization of this important goal."

We take pride in the fact that the city of Vienna, through the Wien Holding GmbH, has committed itself to preserving and maintaining the KunstHausWien Museum.

We would like to thank Renate Brauner, Vice-Mayor of Vienna, Andreas Mailath-Pokorny, City Councillor, Peter Hanke, Managing Director and Brigitte Jilka, both of the Wien Holding GmbH, as well as Franz Patay, the Director of KunstHausWien, who is an advocate of constant growth in cultural contribution. Last but not least we would like to express our appreciation and gratitude to the entire team of KunstHausWien, who day after day bring to life for visitors the work, the personality and the philosophy of Hundertwasser and have been crucial in establishing the international reputation of the museum.

Joram Harel
The Hundertwasser Foundation
Chair of the Board of the Foundation

- Objekte und Entwürfe, die nicht zur Realisierung gelangten.
- Architekturprojekte, die von Hundertwasser entworfen, aber erst nach seinem Tod verwirklicht und fertiggestellt wurden.
- Schriften und Privates, zum ersten Mal öffentlich ausgestellt.
- Unbekanntes Fotomaterial aus den Archiven von Erika Schmied und von Hundertwassers Freund Alfred Schmid, darunter die Fotoserie des *verkleideten Hundertwasser*.
- Ton- und Filmaufnahmen aus den Archiven und anderes mehr.

Wir feiern Hundertwassers 80. Geburtstag in dem Museumsgebäude, das er gestaltete und das die weltweit einzige permanente Ausstellung seines Schaffens zeigt, die seit der Eröffnung im April 1991 von Millionen Besuchern aus aller Welt erlebt wurde.

Anlässlich der Eröffnung schrieb Hundertwasser:

> *»Das KunstHausWien ist ein Haus der Schönheitshindernisse, wo die Schönheit die wirksamste Funktion innehat, ein Haus der nicht-reglementierten Unregelmäßigkeiten, der unebenen Fußböden, der Baummieter und der tanzenden Fenster. Es ist ein Haus, in dem man ein gutes Gewissen der Natur gegenüber hat. Es ist ein Haus, das nicht den üblichen Normen entspricht, ein Abenteuer der modernen Zeit, eine Reise in das Land der kreativen Architektur, eine Melodie für Augen und Füße.*
>
> *Kunst muß wieder einen Sinn bekommen. Sie muß bleibende Werte schaffen und Mut machen zur Schönheit in Harmonie mit der Natur. Kunst muß wieder die Natur und ihre Gesetze, den Menschen und sein Streben nach wahren und dauerhaften Werten einbeziehen. Sie muß wieder eine Brücke zwischen der Schöpfung der Natur und der Kreativität der Menschen sein. Die Kunst muß alle Menschen ansprechen und darf nicht nur für eine Insider-Gruppe gemacht werden. Im KunstHausWien streben wir die Verwirklichung dieser hohen Aufgabe an.«*

Wir sind stolz, dass die Stadt Wien über die Wien Holding GmbH die Erhaltung und Weiterführung des KunstHausWien Museums übernommen hat.

Wir danken Vizebürgermeisterin Mag. Renate Brauner, Stadtrat Dr. Andreas Mailath-Pokorny, Geschäftsführer Komm.-Rat Peter Hanke und Dipl.-Ing. Brigitte Jilka der Wien Holding GmbH sowie dem Leiter des Hauses, Dr. Franz Patay, der sich für das Wachstum und die Mehrung des kulturellen Beitrags einsetzt. Unsere Anerkennung und unser Dank gilt nicht zuletzt dem treuen Team des KunstHausWien, das Hundertwassers Werk, Persönlichkeit und Philosophie den Besucherinnen und Besuchern Tag für Tag vermittelt und das Wesentliches zum internationalen Ruf dieses Hauses beigetragen hat.

Joram Harel
Die Hundertwasser Gemeinnützige Privatstiftung
Vorsitzender des Stiftungsvorstandes

HUNDERT WASSER IS PAINTING

The topicality of Hundertwasser's paintings

ROBERT FLECK

The revolution in painting in the 1950s and 1960s, the intensification of the grammar of visual representation to the point where the image moved beyond the panel picture and out into spatial forms that integrated the surrounding architecture and a visual vocabulary that emerged using new direct optical stimuli – this was a revolution prepared, introduced and initiated by only a few painters. Friedrich Hundertwasser was one of them.[1] In the history of art, he takes a place next to Yves Klein, with whom he worked in Paris in the first half of the 1950s, as well as next to protagonists and pioneers of the Happenings and of visionary art forms, such as Alan Kaprow, James Lee Byars, Joseph Beuys and Piero Manzoni.

Such a suggestion will come as a surprise, because Hundertwasser's œuvre has largely been described as the incarnation of visual populism, and most contemporary artists and art critics distance themselves from it. Yet an unprejudiced glance at his early paintings and works on paper will suffice to discern the central position his œuvre takes – awaiting as it does a kind of rediscovery, at least as regards the colorist revolution of the 1950s and the overcoming of the traditional concept of the picture. Possibly, so my hypothesis, we should reappraise Hundertwasser's entire œuvre, starting from an unprejudiced revaluation of his early works. Perhaps this will enable us to relativize some of the misunderstandings of his work, for all the justified criticism of certain marketing mechanisms on which he relied.

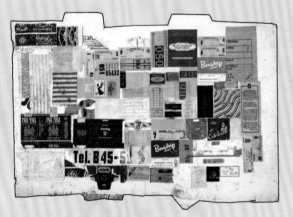

Die Werte der Straße / *Values of the street, 1952*

There are a series of Hundertwasser pieces from the early 1950s that can be considered experimental and have forfeited nothing of their expressive vibrancy. They include collages made of paper fragments found on the street (The values of the street, *collage, 59 x 81 cm, Vienna 1952*) or the black-&-white photographs of weather-beaten structures such as rust grids over drains, which arose parallel to Arnulf Rainer's photographic studies at that time of scrap configurations (Drain grid, *photograph by Hundertwasser, 1952, ill. p. 16*). These works would fit in well in any anthology of avant-garde art of the 1950s.

Even more important are the key works of the 1950s, such as Der große Weg (The big way, ill. p. 39), a canvas dating from 1955 sized 162 x 160 cm, thus already exceeding the dimensions of traditional panel paintings and those of Art Informel of the time.

The painting is one large spiral. It consists of a single ending line, such as Piero Manzoni was to create four years later as part of the Zero Movement in Milan using a line of paper. The affinities between the creative approaches of Hundertwasser and Manzoni was that they escaped the subjectivist and expressive mechanisms of

Hundertwassers malerische Aktualität

ROBERT FLECK

Die bildnerische Revolution der 1950er- und 1960er-Jahre, die Intensivierung der bildnerischen Grammatik bis zum Schritt über das Tafelbild hinaus zu raumgreifenden, architekturintegrierenden Formen und einer neuen, unmittelbare optische Reize verwendenden Bildsprache – diese Revolution wurde von einigen wenigen Malern vorbereitet, eingeleitet und initiiert. Friedrich Hundertwasser war einer von ihnen.[1] Er steht kunsthistorisch neben Yves Klein, mit dem er in der ersten Hälfte der 1950er-Jahre in Paris arbeitete, aber auch neben Protagonisten und Vordenkern des Happenings und visionärer Kunstformen, wie Alan Kaprow, James Lee Byars, Joseph Beuys und Piero Manzoni.

Eine solche These wird überraschen, gilt Hundertwassers Werk doch weitgehend als Inkarnation eines bildnerischen Populismus, von dem sich die meisten Künstler und Kunstkritiker der Gegenwart distanzieren. Doch genügt ein unvoreingenommener Blick auf frühe Gemälde und Papierarbeiten von Hundertwasser, um die zentrale Stellung dieses Künstlers wahrzunehmen, die in gewisser Weise einer Wiederentdeckung harrt, zumindest was die koloristische Revolution der 1950er-Jahre und die Überwindung des tradierten Bildkonzepts betrifft. Möglicherweise, so lautet meine These, lässt sich das gesamte Werk von Hundertwasser, ausgehend von einer vorurteilslosen Neubewertung seines Frühwerks, neu deuten. Vielleicht relativieren sich damit bestimmte Missverständnisse, die sich – bei aller berechtigten Kritik an bestimmten Vermarktungsmechanismen – um das Werk Hundertwassers angesammelt haben.

Es gibt eine Reihe von Arbeiten Hundertwassers aus den frühen 1950er-Jahren, die dem experimentellen Bereich zuzuordnen sind und nichts von ihrer expressiven Wirkung verloren haben. Dazu zählen Collagen aus papierenen Fundstücken der Straße (*Die Werte der Straße*, Collage, 59 x 81 cm, Wien 1952) oder schwarz-weiße Fotografien von verwitterten Strukturen wie verrosteten Kanalgittern, die zu den fotografischen Studien von Arnulf Rainer über Gerümpelsituationen aus den gleichen Jahren parallel verlaufen (*Kanalgitter, fotografiert von Hundertwasser*, 1952, Abb. S. 16). Diese Arbeiten könnten sich in jeder Anthologie der Avantgardekunst der 1950er-Jahre befinden.

Noch wichtiger aber sind die Hauptwerke der 1950er-Jahre, zum Beispiel *Der große Weg* (Abb. S. 39), ein Leinwandbild aus dem Jahr 1955, dessen Format (162 x 160 cm) bereits die Dimensionen des traditionellen Tafelbilds und die Bildmaße des europäischen Informel dieser Jahre überschreiten.

Das Bild ist eine große Spirale. Es besteht aus einer einzigen unendlichen Linie, wie sie Piero Manzoni vier Jahre später im Rahmen der Zero-Bewegung in Mailand auf einem linear ablaufenden Papier ausführen wird. Das verwandte bildnerische Denken von Hundertwasser und Manzoni bestand darin, durch die Objektivität dieses visuellen Elements und seine »nackte« Vorfüh-

15

Wimbledon College of Art Library

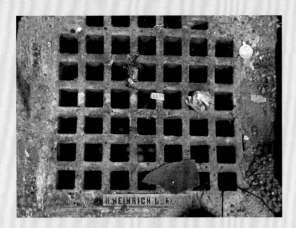

Kanalgitter, fotografiert von Hundertwasser, 1952
Drain grid, photographed by Hundertwasser, 1952

gestural painting of the immediate post-War years by opting for the objectivity of this one visual element, the line, and presenting it "naked". Rendering processes visible as such in the artwork also meant taking a decisive step towards discussing the problems of representation, as here there was no representation in the traditional sense, but only an invisible process visualized directly through the creative act. Hundertwasser's piece dating from 1955 already contains everything that art theorist W.D. Sauerbier was later to describe in his book on Gegen Darstellung as being the common subject matter of the avant-gardes of the late 1950s and 1960s. Indeed, by this time Hundertwasser had developed it to the point of a self-confident artistic method.

In contrast to Manzoni's straight "infinite line", Hundertwasser opts for the spiral as an element that incorporates a view of the world and a sculptural element. The spiral is not an unknown symbol in iconology, but it contradicts both the central perspective adopted by European painting and its decomposition in classical Modernism in the first half of the 20th century. Moreover, when raised to the status of sole content as an "all-over", the spiral describes nothing and forms no lyrical equivalent to the invisible forces of nature as in the abstract paintings of Art Informel. It transposes a natural process into the picture, transforms the pictorial space into something potentially infinite, renders it identical to the space outside the picture, and yet ensures an intense concentration of energy in the form of a suction that pulls the viewer into the picture. Hundertwasser's piece already assumes this step beyond the surface of the picture, into built or unbuilt space around it (a step US Land Artist Robert Smithson was to take 13 years later with comparable motifs and aesthetic principles).

The picture's intensity derives from the contradiction between a dominant, intrinsically ruptured linearity, on the one hand, and the unusual color valences that likewise seek to seize power in the picture, on the other. Despite its deliberate sense of depth, the picture is exclusively linear in composition. Hundertwasser does not paint in order to create and coordinate colored surfaces; instead he draws all his paintings, transposes the line drawings into the medium of paint, and in this way creates his unique sense of energy and temporal dimension. In the case of the Großer Weg, the line (as in all his early works) is ruptured countless times. Even what appears to be a linear color field, part of a never-ending path, is itself made up of innumerable ruptured lines that remain visible as such. The line drawn is never consistent. The line continually breaks off and then starts anew. It does not describe outlines, avoids contours, but also does not depict the "path" to which the title alludes. Rather, what we see is an inorganic, Gothic line in Worringer's understanding of the term.[2] Hundertwasser had read the latter's classical study during his hikes in Italy and France in the late 1940s and early 1950s, considering it almost an encyclopedia. To a certain extent, the result is the intensity of writing, a script that moves forward trembling but without let-up and page after page unerringly and exhaustively describes something.[3] The lines and their agglomerations reveal any number of spikes and ruptures. Hundertwasser eschews any soft transitions. Despite the contemplative mood of the painting, what thus arises is a flickering, constantly oscillating, visual impression, since the individual sections of the spiral and the colored segments seem to jell at irregular and unstable intervals. The picture pulsates in-

rung aus den subjektivistischen und expressiven Mechanismen der gestischen Malerei der unmittelbaren Nachkriegszeit zu entkommen. Abläufe als solche im Kunstwerk sichtbar zu machen, bedeutete zugleich einen bedeutenden Schritt in der Problematik der Darstellung, da hier nicht mehr im traditionellen Sinn dargestellt, sondern ein unsichtbarer Prozess unmittelbar bildnerisch anschaulich gemacht wird. Alles, was später der Künstlertheoretiker W. D. Sauerbier in seinem Buch *Gegen Darstellung* als gemeinsames Motiv der Avantgarden der späten 1950er- und der 1960er-Jahre beschreibt, ist in Hundertwassers

Hundertwasser mit selbst gemachten Schuhen, fotografiert mit Selbstauslöser, Paris, 1952 / *Hundertwasser with his home-made shoes; he took the photo himself, Paris, 1952*

Arbeit von 1955 bereits zu einem bildnerischen Ansatz verarbeitet, der selbstbewusst auftritt.

Im Gegensatz zur geraden »unendlichen Linie« von Manzoni setzt Hundertwasser die Spirale als weltanschauliches und bildnerisches Element. Die Spirale ist zwar in der Ikonologie kein unbekanntes Zeichen, doch widerspricht sie sowohl dem zentralperspektiven Raum der europäischen Malerei als auch seiner Dekomposition in der klassischen Moderne der ersten Hälfte des 20. Jahrhunderts. Überdies wenn sie in einem »all over« zum ausschließlichen Bildinhalt erhoben wird, beschreibt die Spirale nichts und schafft kein lyrisches Äquivalent zu unsichtbaren Naturkräften wie in der abstrakten Malerei des Informel. Sie trägt unmittelbar einen Naturprozess in das Bild hinein, lässt den Bildraum potenziell unendlich werden, macht ihn identisch mit dem Außenraum und schafft dennoch eine intensive energetische Verdichtung, eine Sogwirkung, der sich der Betrachter kaum zu entziehen vermag. Der Schritt über die Bildfläche hinaus, in den gebauten oder auch den ungebauten Raum – wie ihn 13 Jahre später der amerikanische Land Art-Künstler Robert Smithson mit vergleichbaren Motiven und ästhetischen Prinzipien unternehmen wird – ist in diesem Bild bereits angelegt.

Die Intensität des Bildes ergibt sich aus dem Widerspruch zwischen einer dominanten, in sich gebrochenen Linearität einerseits und der ungewohnten, gleichfalls nach Macht im Bild strebenden Farbigkeit andererseits. Das Bild ist trotz seiner bewussten Flächenwirkung ausschließlich linear aufgebaut. Hundertwasser malt nicht, um farbige Flächen anzulegen und aufeinander abzustimmen, vielmehr zeichnet er seine gesamte Malerei, trägt die Linienzeichnung in das malerische Medium und erreicht auf diese Weise eine ihm eigentümliche Energetik und Zeitdimension. Beim *Großen Weg* ist die Linie – wie in allen frühen Bildern Hundertwassers – in sich unzählige Male gebrochen. Auch was als lineares Farbfeld, als Teil des unendlichen Weges erscheint, ist selbst wieder aus unzähligen gebrochenen Linien aufgebaut, die als solche sichtbar bleiben. Die Strichzeichnung ist nie durchgängig. Die Linie reißt ständig ab und findet einen neuen Ansatz. Sie beschreibt keine Umrisslinie, vermeidet die Kontur, aber sie bildet auch nicht den »Weg« ab, den das Bild thematisiert. Es handelt sich um eine anorganische, gotische Linie im Sinne Worringers.[2]

Hundertwasser und René Brô in St. Mandé
/ *Hundertwasser and René Brô at St. Mandé,
1950*

trinsically and in various directions at once, although Hundertwasser deliberately avoids any optic effects and gives pride of place to an ostensibly calm surface.

The unusual character of the painting arises even more strongly from the innovative and intensive color that amounted to a visual shock and disorientation in terms of seeing habits in its day. At the end of the 1940s, during the several stages of his travels through Italy Hundertwasser had closely studied old fresco techniques and color mixtures. In the 1950s while in Paris he regularly met René Brô, a talented and intelligent painter who like him sought to create an alternative to post-War abstract art and whom he had known since their hikes together in Italy.[4] Brô was likewise interested in devising a new scale of colors intended to combine the old techniques of the Italians with the potential offered by new color chemistry. A first step along the way was the mural the two produced jointly in 1950: Paradies – Land der Menschen, Vögel und Schiffe (Paradise – Land of men, of trees, birds and ships) *was painted on the studio wall in Saint-Mandé outside Paris. That same year, Hundertwasser made his monumental painting* Der wunderbare Fischfang (The miraculous draught, ill. p. 20). *In subsequent years, René Brô remained loyal to this ostensibly naïve idiom with figures set flat on the canvas, a technique first tried in the above works. Hundertwasser by contrast, not least influenced by Viennese Art Nouveau, which he also rediscovered at this time, set about devising his own iconography.[5]*

During Hundertwasser's stays in Paris in the 1950s he met René Brô almost on a daily basis and latest in 1954 via Brô – who as of 1957 through to the 1970s was one of the main artists represented by Iris Clert's avant-garde gallery – he was introduced to Yves Klein, the son of two well-known painters, and who that same year took his first steps as an artist in the Parisian exhibition world.[6]

Yves Klein was also seeking a new world of color, and, through his mother, abstract painter Marie Raymond, was also well-acquainted with all the leading abstract painters of the day, from Nicolas de Stael via Hans Hartung to Pierre Soulages. Through his Dutch father, figurative painter Fred Klein (a close friend of Piet Mondrian who in the 1950s still sold Mondrian's paintings) Yves Klein had also absorbed the colorist approaches that evolved in the wake of Dutch Symbolism. In 1954 Yves Klein, Hundertwasser and René Brô also met art critic Pierre Restany, who was their own age and immediately championed their visions, becoming an important counsel to them for the rest of their lives. It was during this time that Yves Klein discovered that intense blue tone that he was to use more or less exclusively as of 1955 and which became known as "International Klein Blue" (IKB).

The colors of Hundertwasser's Großer Weg *seem unusual even today. They are related to the enhanced intensity of IKB and essentially correspond (even if the radiate more intensely) to the color valences of the monochrome pictures of various colors that Yves Klein showcased at his two exhibitions at the end of 1954 and in early 1955 in Paris. It was not as if Hundertwasser played a passive part in this colorist revolution. The colors of the* Großer

Diese klassische Literatur hatte Hundertwasser bei seiner Italien- und Frankreich-Wanderung der späten 1940er- und frühen 1950er-Jahre fast enzyklopädisch gelesen. In gewisser Weise ergibt sich damit die Intensität einer Schrift, die zittrig, aber unermüdlich vorgeht und die seitenweise, unbeirrbar, eine Sachlage beschreibt.[3] Die Linien und ihre Agglomerationen weisen unendlich viele Zacken und Brüche auf. Jeder weiche Übergang wird vermieden. Trotz der kontemplativen Stimmung des Gemäldes entsteht so ein flackernder, ständig changierender, visueller Eindruck, da die einzelnen Abschnitte der Spirale und die farbigen Bereiche sich in unregelmäßigen und instabilen Abständen zueinander zu befinden scheinen. Das Bild pulsiert in sich selbst in verschiedenste Richtungen zugleich, obwohl jeder optische Effekt bewusst vermieden und einer scheinbar in sich ruhenden Flächigkeit der Vorrang eingeräumt wurde.

Der ungewöhnliche Charakter des Bildes ergibt sich noch stärker aus der innovativen und intensiven Farbigkeit, die zum Zeitpunkt der Entstehung einem visuellen Schock und einer Desorientierung der Sehgewohnheiten gleichkam. Hundertwasser hatte Ende der 1940er-Jahre auf seiner in mehreren Etappen unternommenen Italienreise alte Freskotechniken und Farbrezepte studiert. In den 1950er-Jahren traf er sich in Paris regelmäßig mit René Brô, einem begabten und intelligenten Maler, der wie er eine Alternative zur abstrakten Malerei der Nachkriegszeit schaffen wollte und den er seit gemeinsamen Wanderzügen in Italien kannte.[4] Brô war gleichfalls an der Erarbeitung einer neuen Farbenskala interessiert, die alte Techniken der Italiener mit den Möglichkeiten der aktuellen Farbchemie verbinden sollte. Ein erstes Zwischenergebnis bildete das gemeinsame Wandbild *Land der Menschen, Vögel und Schiffe*, 1950 in Saint-Mandé bei Paris an die Atelierwand gemalt. Im gleichen Jahr entstand das Monumentalbild *Der wunderbare Fischfang* (Abb. S. 20). René Brô blieb auch in der Folge der scheinbar naiven Zeichensprache mit flach in das Bild gesetzten Gestalten treu, die auf diesen Arbeiten erprobt worden war, während Hundertwasser sich – nicht zuletzt unter dem Einfluss des Wiener Jugendstils, den er parallel für sich wiederentdeckte – einer eigenständigen Ikonografie zuwandte.[5]

Der Kontakt mit René Brô war während Hundertwassers Paris-Aufenthalten der 1950er-Jahre fast täglich, und über Brô – der ab 1957 bis in die 1970er-Jahre zu den Stammkünstlern der Avantgarde-Galerie von Iris Clert zählte – ergab sich spätestens 1954 die Bekanntschaft mit Yves Klein, dem Sohn zweier bekannter Maler, der in diesem Jahr gerade seine ersten Schritte

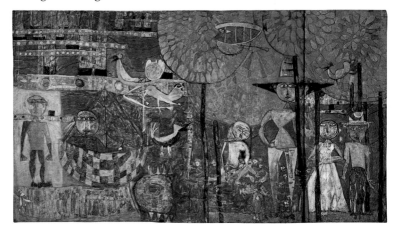

Hundertwasser und / *and* René Brô, Paradies – Land der Menschen, Vögel und Schiffe / *Paradise – Land of men, of trees, birds and ships, 1950*

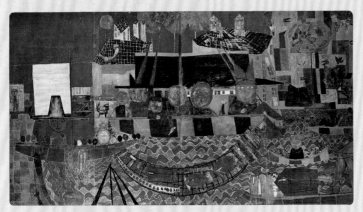

Hundertwasser und / *and* René Brô, Der wunderbare Fischfang /
The miraculous draught, 1950

Weg *were not simply taken from Yves Klein's new colorist methods. On the contrary, Hundertwasser was the driving force in the small circle of artists specifically as regards colorist innovation. René Brô's widow, Micheline Brault, who herself was one of the traveling part in Italy, recollects how during this time Friedensreich Hundertwasser carried a 1930s copy of the now legendary standard work by Max Doerner,* namely his Malmaterial und seine Verwendung im Bilde,[7] *with him as if it were a bible and knew it inside out. Hundertwasser's colors come from the same discoveries and similar mixtures as those of Yves Klein. It was Hundertwasser who familiarized Yves Klein with Doerner's lessons, which were in turn based on the innovations the German Expressionists had made. The goal for both men: direct luminosity as a result of pure pigments in order to confront the viewer with visionary notions of space.*

However, Klein's intentions were not those of Hundertwasser. For Yves Klein, the monochrome blue served to directly visualize infinite space. Hundertwasser's multichrome approach to color, by contrast, was intended to blind the viewer (likewise directly, without any narrative or intellectual act of transposition) into the flows of Nature's energy and thus enable communication with natural cycles. Natural processes are rendered visual by means of the intensity of the colors and the 'all-over' of the spiral. The related cognitive process is meant to extract civilized man from his reliance on the aesthetic world of industrial society in the post-War years and convey a comprehensive notion of the value of nature and its essence.

Nature as a topic to be visualized directly played a key role in Yves Klein's œuvre as of 1950. And it was via Yves Klein that a few years later Hans Haacke took up the same theme, revolving around the notion of nature as a system, but avoided the mysticism that both Klein and Hundertwasser had felt was a precondition for communication with the viewer. It is at any rate interesting to note, and revealing as regards Hundertwasser's stance at this time, that his work was embedded in the broad stream in which the avant-garde art of the day was unfolding. That stream became even broader, if we consider the later career of Bazon Brock and Schuldt, the two other protagonists of the Infinite Line *action, which Hundertwasser undertook in 1959 at the Hamburg Academy of Art Am Lerchenfeld and the manifest affinity to the* Spiral Jetty *Robert Smithson created ten years later as a highpoint of US Land Art.*

Der große Weg of 1955, along with other major painterly works Hundertwasser made during this period, can be considered among the key artworks of the 1950s given its expressive density, its innovative use of color, its visionary character and the convincing way it overcomes the limits of the panel picture. Hundertwasser's museum works from this time have in fact aged well and today are as fresh as when he made them.

A second area in which Hundertwasser can be extricated from the "bad reputation" he gained in the art world as of 1970 is his early avant-garde art career. When discussing color in Hundertwasser's work, I mentioned how

im Pariser Ausstellungsbetrieb unternahm.[6] Yves Klein befand sich auf der gleichen Suche nach neuen Farbwelten, wobei er durch seine Mutter, der abstrakten Malerin Marie Raymond, mit allen führenden Malern der zeitgenössischen Abstraktion gut bekannt war, von Nicolas de Stael über Hans Hartung zu Pierre Soulages. Über seinen niederländischen Vater, den figurativen Maler Fred Klein, der ein enger Freund von Piet Mondrian gewesen war und in den 1950er-Jahren noch mit Bildern Mondrians handelte, hatte Yves Klein die koloristischen Ansätze aus der Nachfolge des niederländischen Symbolismus in sich aufgenommen.

Hundertwasser in Paris, 1954

1954 lernten Yves Klein, Hundertwasser und René Brô auch den gleichaltrigen Kunstkritiker Pierre Restany kennen, der sich zu den Visionen der jungen Künstler bekehrte und zu einem wichtigen, lebenslangen Berater wurde. In diese Zeit fällt auch die Entdeckung des intensiven Blautons, den Yves Klein ab 1955 zur weitgehend exklusiven Farbe seines Gesamtwerks, das »International Klein Blue« (IKB), erwählte.

Die Farbigkeit von Hundertwassers *Großem Weg* erscheint noch heute ungewöhnlich. Sie ist der gesteigerten Intensität im IKB-Blau von Yves Klein verwandt und entspricht in wesentlichen Anteilen (obgleich sie noch intensiver strahlt) der Farbigkeit der monochromen Bilder aus unterschiedlichen Farben, die Yves Klein bei seinen ersten beiden Ausstellungen Ende 1954 und Anfang 1955 in Paris präsentiert hatte. Hundertwasser hatte aber keinesfalls eine passive Rolle in dieser koloristischen Revolution inne. Es handelt sich bei der Farbigkeit des *Großen Weg*s nicht um eine Übernahme aus den neuen koloristischen Ansätzen von Yves Klein. Hundertwasser war im Gegenteil in diesem kleinen Kreis von Künstlerfreunden gerade in koloristischer Hinsicht eine treibende Kraft. Die Witwe von René Brô, Micheline Brault, die selbst an den gemeinsamen Reisen teilnahm, erzählt, dass Friedensreich Hundertwasser in diesen Jahren das heute legendäre Standardwerk von Max Doerner, *Malmaterial und seine Verwendung im Bilde*[7], in einer Ausgabe aus den 1930er-Jahren wie eine Bibel mit sich herumtrug und in- und auswendig kannte. Hundertwassers Farbe kommt aus den gleichen Entdeckungen und aus ähnlichen Rezepturen wie jene Yves Kleins. Hundertwasser hat Doerners Lektionen, die wiederum auf den Innovationen der deutschen Expressionisten fußten, an Yves Klein vermittelt. Das Ziel war für beide Künstler eine unmittelbare Leuchtkraft, die aus der Verwendung reiner Pigmente stammt und den Betrachter mit visionären Raumbegriffen konfrontiert.

Die Absichten sind bei Klein und Hundertwasser jedoch unterschiedlich. Bei Yves Klein dient das monochrome Blau einer unmittelbaren Anschauung des unendlichen Raumes. Hundertwassers multichrome Koloristik dagegen hat die Aufgabe, den Betrachter – ebenso direkt, ohne narrative oder gedankliche Übersetzungsarbeit – in Energieflüsse der Natur einzubinden und eine Kommunikation mit natürlichen Kreisläufen herzustellen. Natürliche Prozesse werden aus der Intensität der Farben und dem »all-over« der Spirale unmittelbar anschaulich. Der damit verbun-

he played an initiating role in crucial developments in Paris, whereby Yves Klein was just one companion among many others with whom he debated. Almost all of the young artists in Montparnasse back then recall Hundertwasser as an impressive and influential man.

There are other aspects of Hundertwasser's early career that must also be seen in the context of the avant-garde scene of the 1950s. In Vienna, Hundertwasser was considered a member of a generation of early talents, or supertalents, whom art critic and later museum director Alfred Schmeller collectively named "Generation 1928" in a major essay. Ernst Fuchs and Arnulf Rainer, who together with Hundertwasser founded the Pintorarium in 1959,

Hundertwasser vor der Verlesung des Verschimmelungsmanifestes im Stift Seckau /
Hundertwasser in front of the Seckau monastery before reading the Mouldiness Manifesto, 1958

were other stars of this generation, as was art historian Werner Hofmann, one of the most important interpreters of the early Hundertwasser.[8] Like Arnulf Rainer, in 1949 after only three months Hundertwasser quit the Vienna Academy of the Visual Arts, where he had enrolled under Hans Christian Andersen, the head of the master class and the man who trained most of the leading protagonists of abstract painting in Austria, including Josef Mikl and Wolfgang Hollegha. With his subsequent travels in Italy, Hundertwasser set out on an uncertain journey that was essentially not to end until his death. Yet in doing so he freed himself throughout his life from the narrowmindedness and provincial outlook typical of the Vienna art scene back then. As early as 1952 he was championing an avant-garde scene in Paris, a figure of international statute, with a cosmopolitan mindset and a strikingly independent mind.

In the years that followed and until then end of the 1950s, Hundertwasser remained one of the key "passeurs" and go-betweens moving ideas back and forth in the young art worlds in Paris, Vienna, Italy and Germany, active on all of these fronts at once most of the time. In 1958, he held his Mouldiness Manifesto (Verschimmelungsmanifest) so important to his life's work at the International Art Debates at Galerie St. Stephan (founded and directed by Vienna Monsignore Otto Mauer) at Stift Seckau, and the afore-mentioned Viennese artists looked on suspiciously, seeing him as both comrade-in-arms and competition, whereas other participants in the symposium, leading critics Pierre Restany and Michel Tapié for example, knew Hundertwasser from his time in Paris, from countless discussions and exhibitions far better than did his fellow Viennese artists. And other outstanding participants in the symposium, including Arnold Rüdlinger, Director of Kunsthalle Basel, knew more at this point about Hundertwasser's paintings than they did about the works of other Austrian artists of his generation.[9]

The Mouldiness Manifesto was not the first spectacular appearance Hundertwasser put on before art friends and members of the art establishment. As of 1952 his clothing, made of untreated materials, his nutritional ideas, and his hermit-like appearance had constituted something of a 'permanent action' in the international art scene (ill. p. 17). The Infinite Line (Unendliche Linie) which he realized in Hamburg in 1959 is still considered part of the birth of Happenings in Europe (ill. p. 24). In 1960, Hundertwasser also took part in the Anti-Procès organized by Jean-Jacques Lebel and Alain Jouffroy in Paris, the first Happening on European soil (ill. p. 30).

Das Verschimmelungsmanifest gegen den Rationalismus
in der Architektur in einer Ausgabe von 1958
*The Mouldiness Manifesto Against Rationalism
in Architecture, in an edition of 1958*

dene Erkenntnisprozess soll den zivilisatorischen Menschen aus der Abhängigkeit von der ästhetischen Umwelt der Industriegesellschaft der Nachkriegsjahrzehnte lösen und in ein umfassendes Bewusstsein des Wertes der Natur und ihrer Wesenszusammenhänge überführen.

Die Natur als unmittelbar anschaulich zu machendes Thema spielte ab 1960 auch im Werk von Yves Klein eine führende Rolle. Über Yves Klein ging diese Thematik übrigens in das wenige Jahre später angelegte Werk von Hans Haacke über, das sich auf den Systemgedanken bezieht und damit jene Mystik vermeidet, die sowohl Klein als auch Hundertwasser als Voraussetzung der Kommunikation mit dem Betrachter ansahen. Es ist in jedem Fall aber interessant und für die Stellung Hundertwassers zu diesem Zeitpunkt kennzeichnend, dass seine Arbeit damals in die weit gespannten Entwicklungsprozesse der Avantgardekunst eingebettet ist. Deren Spektrum erweitert sich nochmals, wenn man den späteren Werdegang von Bazon Brock und Schuldt, den beiden anderen Protagonisten der Aktion *Unendliche Linie* mit bedenkt, die Hundertwasser 1959 in der Hamburger Kunsthochschule Am Lerchenfeld durchführte, und deren auf der Hand liegende Verwandtschaft mit der zehn Jahre später angelegten *Spiral Jetty* von Robert Smithson, einem Höhepunkt der amerikanischen Land Art, ins Auge fasst.

Der große Weg von 1955 zählt, ebenso wie andere malerische Hauptwerke des Künstlers aus diesen Jahren, ob seiner expressiven Dichte, der innovativen Farbigkeit, seines visionären Charakters und aufgrund der überzeugenden Aufhebung des Tafelbildcharakters zu den wichtigen Kunstwerken der 1950er-Jahre. Die Museumsarbeiten Hundertwassers aus dieser Zeit sind im Übrigen gut gealtert und heute noch frisch wie zum Zeitpunkt ihrer Entstehung.

Ein zweiter Bereich, in dem Hundertwasser gegen den weitverbreiteten »schlechten Ruf«, den er sich ab 1970 in der Kunstwelt erwarb, wieder freigespielt werden kann, ist die frühe Avantgarde-Kunst-Karriere des Künstlers. Wir sahen anlässlich der Diskussion über die Farbe bei Hundertwasser, wie initiativ er in wichtige Entwicklungen in Paris eingebunden war, wobei Yves Klein nur ein Gesprächspartner und Weggefährte neben vielen anderen war. Fast alle, die damals junge Künstler in Montparnasse waren, erzählen von Hundertwasser als beeindruckender Gestalt, die Einfluss ausübte.

Auch in anderen Belangen muss man Hundertwassers frühe Laufbahn im Kontext der Avantgarde-Szenerie seiner Zeit sehen. In Wien zählte Hundertwasser zu einer Generation von Früh-

Die unendliche Linie, Kunsthochschule Am Lerchenfeld,
Hamburg, 18.–20. Dezember 1959
*The infinite line, Lerchenfeld Art Institute, Hamburg,
December 18–20, 1959*

*This unorthodox form of self-presentation that Friedensreich
Hundertwasser chose for the artistic world is similar in charac-
ter to the spectacular actions of Yves Klein in the same period.
The one idea was to draw attention to one's work and make a
mark given the inflation in young painters working in an In-
formel or abstract gestural vein and so lauded by the critics. Both
Hundertwasser and Klein had a counter-agenda to that of ab-
stract art to offer, one that had a marginal existence at the time,*
taken seriously by very few critics and collectors. For this reason, it was important to make sure one did not go un-
noticed. Secondly, Hundertwasser and Yves Klein also wished to promulgate and champion a visionary notion of
the world, which is why the manifestos and actions had such an exclusive and unconditional thrust. Both Hun-
dertwasser and Yves Klein were always convinced that they were utterly and completely right and represented the
truth; for their art and its role that was often therefore intolerable for other artists.

If we wish to situate Hundertwasser's early work more accurately in the history of painting and avant-garde
art of the 1950s and 1960s, then it bears focusing more closely on the Infinite Line made in 1959, which is men-
tioned in most anthologies of Happenings and Action Art. This Infinite Line is usually described as having en-
tailed painting a room at the Hamburg Academy of Art. Hundertwasser was indeed a guest lecturer at the academy
in 1959, and among his superlative predecessors there had been Max Bill, the most influential propagators of Con-
crete Art, who had come up with the design for the famed neo-Bauhaus 'Hochschule für Gestaltung' (Academy of
Design) in Ulm in the mid-1950s. During his lectureship, Hundertwasser, assisted by his students, who included
art theorist Bazon Brock and author Schuldt, did indeed completely cover the surfaces of a room at the Academy
by painting a spiral-shaped line (ill. p. 26). Yet, as his long-standing representative gallery-owner Hans Brock-
stedt reports, it was only one of a tripartite painting action in and with nature that involved the city as a whole.
The room at the Academy was merely intended as the starting point. The line was meant to then run out of the
Academy and through the public space into the neighboring district of Barmbek and then as far as the Außen-
alster lake. Hundertwasser intended to cross the lake by boat, drawing the line of uninterrupted color behind him.
Finally, the line was to culminate in a second room painted with a spiral line, at Galerie Brockstedt in Harveste-
hude on the other side of the Außenalster, Hundertwasser, so Hans Brockstedt recollects, confided his plan to a
journalist on completing the room at the Academy. The journalist immediately compiled an article on the project,
and the incensed rector of the Academy, still on holiday, instructed that Hundertwasser be immediately dismissed
from his duties. Hundertwasser was thus compelled to terminate the action after only the first part had been
completed, and Brockstedt sold a painting by Hundertwasser in order to finance the latter's train ticket back to
Vienna.[10]

If we consider the "Hamburg Line" in light of this concept then the action was clearly an important precursor
of the central ideas behind Action Art in the 1960s. In terms of the dimensions, it can only be compared with the

bis Überbegabten, die der Kunstkritiker und spätere Museumsdirektor Alfred Schmeller in einem wichtigen Aufsatz als »Generation 1928« bezeichnete. Ernst Fuchs und Arnulf Rainer, die 1959 mit Hundertwasser das Pintorarium gründeten, waren weitere Stars dieser Generation, zu der auch der Kunsthistoriker Werner Hofmann gehört, einer der wichtigsten Interpreten des frühen Hundertwasser.[8] Ähnlich wie Arnulf Rainer verließ Hundertwasser 1949 bereits nach drei Monaten die Wiener Akademie der bildenden Künste, wo er bei Hans Christian Andersen eingeschrieben war, dem Meisterklassenleiter, der die meisten führenden Protagonisten der abstrakten Malerei des Informel in Österreich ausbildete, darunter Josef Mikl und Wolfgang Hollegha. Mit seiner anschließenden Italienreise begann eine unstete Wanderschaft, die letztlich bis zu seinem Tod nicht mehr endete. Doch befreite er sich damit – und das bis zuletzt – vom engen Geist und der provinziellen Situation, die der Wiener Kunstszene zumindest damals eigneten. Bereits um 1952 war er ein Protagonist der Avantgarde-Szene in Paris, eine Figur von internationalem Anspruch, weltgewandtem Umgang und auffallend eigenständigem Gedankengut.

Im Folgenden blieb Hundertwasser in den gesamten 1950er-Jahren einer der wichtigsten »Passeurs« und Ideen-Vermittler zwischen den jungen Kunstszenen in Paris, Wien, Italien und der Bundesrepublik. In den meisten Jahren war er an allen Fronten zugleich präsent. Das für sein Lebenswerk so bedeutende *Verschimmelungsmanifest* trägt er 1958 beim Internationalen Kunstgespräch der Galerie St. Stephan (gegründet und geleitet vom Wiener Domprediger Monsignore Otto Mauer) im Stift Seckau vor, wobei die genannten Wiener Künstler ihn als Mitstreiter und Konkurrenten argwöhnisch beobachten, während die anderen Teilnehmer des Symposions, die führenden Kritiker Pierre Restany und Michel Tapié etwa, Hundertwasser durch seine Aufenthalte in Paris, die vielen Gespräche und seine Ausstellungen viel besser kannten als die Wiener Künstlerkollegen (Abb. S. 22/23). Auch die anderen markanten Teilnehmer des Symposions, darunter Arnold Rüdlinger, der Direktor der Kunsthalle Basel, wissen zu diesem Zeitpunkt über die Malerei Hundertwassers besser Bescheid als über die Werke der anderen österreichischen Künstler seiner Generation.[9]

Das *Verschimmelungsmanifest* ist nicht der erste spektakuläre Auftritt Hundertwassers vor Kunstfreunden und Mitgliedern des Kunstestablishments. Seit 1952 bilden seine naturbelassene Kleidung, seine Ernährungsthesen und seine eremitartige Erscheinung eine Art ›permanente Aktion‹ in der internationalen Kunstszene (Abb. S. 17). Die *Unendliche Linie*, die er im Jahr 1959 in Hamburg realisiert, gilt bis heute als eine Geburtsstunde des Happenings in Europa (Abb. S. 24). Hundertwasser nimmt 1960 auch beim *Anti-Procès* von Jean-Jacques Lebel und Alain Jouffroy in Paris teil, dem ersten Happening auf europäischem Boden (Abb. S. 30).

Diese unorthodoxe Selbstdarstellung von Friedrich Hundertwasser im Bereich der künstlerischen Öffentlichkeit weist einen ähnlichen Charakter auf wie die spektakulären Aktionen von Yves Klein, die in den gleichen Jahren stattfanden. Es ging darum, auf sich aufmerksam zu machen und sich angesichts der Inflation an jungen, von der Kritik hoch gehandelten Malern des Informel und der gestischen Abstraktion bemerkbar zu machen. Sowohl Hundertwasser als auch Klein boten ein damals marginales, zunächst nur von wenigen Kritikern und Sammlern ernst

nature-related actions that Yves Klein realized in 1961 on the occasion of his first museum show in Krefeld, or the first landscape-based projects Christo realized after relocating to New York in 1968. Incidentally, both Christo and Jeanne-Claude knew Hundertwasser in Paris at the end of the 1950s.

In other words, Hundertwasser was a central figure in avant-garde art in the 1950s. This is true both in terms of his innovative reach and aura, and of his presence in the art scene in several European countries, from France, via Germany, to Italy and Austria. His painterly œuvre of this period presents an unmistakable position and enters into dialog with the works and motifs of other young artists of his generation. Two questions arise from this: Against the background, how should we see the further course of his œuvre and the impact he had? What topical thrust does this œuvre have today in terms of art and art sociology as regards the potential and prospects of art now?

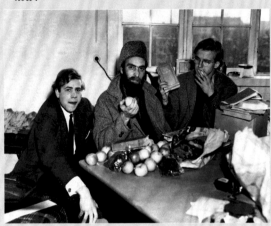

Bazon Brock, Hundertwasser und Schuldt (v.l.n.r.) während der Aktion »Die Linie von Hamburg« an der Kunsthochschule Lerchenfeld, Hamburg, 1959 /
Bazon Brock, Hundertwasser and Schuldt (left to right) during the public demonstration "The Line of Hamburg", Institute of Fine Arts Lerchenfeld, Hamburg, 1959

On the first question: how should we see Hundertwasser's subsequent career in light of what he did in the 1950s? This question is worthy of a full study. And to my mind it constitutes a key to Hundertwasser's œuvre as a whole. Let me briefly mention my own personal suspicion. In the early 1960s, Hundertwasser spent a longer period in Japan (ill. p. 31). These were the months when the key foundations were laid for the art of the next decade. In 1960 and 1961, we see that crucial upheaval in post-War art, with the emergence of Pop Art, Happenings, Installation Art and Minimal Art. Although he had contributed important early ideas for these movements, strangely enough Hundertwasser does not participate in this upheaval. This is evidenced also by his contributions to exhibitions and the works purchased by museums in the years that followed. Despite a few major projects – such as the Austrian pavilion at the Venice Biennial

– Hundertwasser's name must be sought in vain in the key group and major exhibitions of the 1960s. Yet precisely during this time, colleagues and companions from his early years break through into the art scene – as regards both exhibitions and a presence in the leading galleries for contemporary art (only René Brô was marginalized with his naïve-figurative painting, despite his important position as adviser to Iris Clert).

Hundertwasser never made up the ground lost in those four decisive years as of 1960. He never found his way back to the heart of the art scene and never attracted the attention of the major museums again. In the early 1960s Hundertwasser missed the boat, when he could have reaped the rewards of his innovative powers of the prior decade. Henceforth he traded well below his actual value in institutions of contemporary art (galleries, art and exhibition halls, museums). In the early 1970s, when an art movement emerged in the form of "Individual Mythologies" that again had any number of links to Hundertwasser's early works, as good as no one remembered that he had been a pioneer in this area, too.[11] Nothing essentially changed in this regard during the rest of his life.

genommenes Gegenprogramm zur informellen Malerei. Deshalb musste man auf besondere Weise unübersehbar sein. Zum anderen ging es bei Hundertwasser und Yves Klein aber auch darum, einen visionären Weltentwurf zu propagieren und zu vertreten, weshalb die Manifeste und Aktionen auch einen derart ausschließlichen, unbedingten Anspruch hatten. Sowohl Hundertwasser als auch Yves Klein waren stets vom Bewusstsein erfüllt, auf ganzer Linie recht zu haben und eine Wahrheit zu vertreten; deshalb der für andere Künstler oft unerträgliche Totalanspruch ihrer Kunst und deren Vermittlung.

Will man die Stellung von Hundertwassers frühem Werk in der Geschichte der Malerei und der Avantgarde-Kunst der 1950er- und 1960er-Jahre noch genauer verorten, so bietet sich abschließend ein Blick auf die *Unendliche Linie* von 1959 an, die in den meisten Anthologien der Happening- und Aktionskunst erwähnt wird. Diese *Unendliche Linie* wird meist als die Ausmalung eines Raumes in der Hamburger Kunsthochschule beschrieben. Hundertwasser war 1959 Gastdozent in dieser Schule, wo er unter den hochkarätigen Vorgängern übrigens auch Max Bill hatte, den einflussreichsten Propagandisten der konkreten Kunst, der Mitte der 1950er-Jahre die Ulmer »Schule für Gestaltung« als neues Bauhaus einrichtete. Während seiner Gastdozentur realisierte Hundertwasser zusammen mit Studenten, dem Künstlertheoretiker Bazon Brock und dem Schriftsteller Herbert Schuldt einen mit einer spiralförmigen Linie vollständig ausgemalten Raum in der Hochschule. Doch wie sein langjähriger Galerist Hans Brockstedt berichtet, war das nur einer von drei Teilen einer stadtumspannenden Malaktion in und mit der Natur. Der Raum in der Hochschule der bildenden Künste sollte bloß den Ausgangspunkt bilden. Die Linie sollte sich dann aus der Hochschule heraus durch den öffentlichen Raum im angrenzenden Stadtteil Barmbek bewegen und bis an die Außenalster verlaufen. Diesen großen Binnensee wollte Hundertwasser mit einem Boot überfahren, wobei die farbige Linie ununterbrochen weitergezogen würde. Zuletzt sollte die Linie in einen zweiten, spiralförmig bemalten Raum münden, nämlich in die Galerie Brockstedt in Harvestehude am anderen Ufer der Außenalster. Hundertwasser, so berichtet Hans Brockstedt, habe davon allerdings bereits nach Fertigstellung des Raumes in der Hochschule einem Journalisten erzählt. Dieser sei mit einem Zeitungsartikel vorgeprescht und der aufgebrachte Rektor der Hochschule habe noch von seinem Urlaubsdomizil aus die fristlose Entlassung Hundertwassers angeordnet. Die Aktion wurde also notgedrungen nach dem ersten Teil abgebrochen, und Brockstedt verkaufte ein Gemälde von Hundertwasser, um diesem die Zugfahrkarte nach Wien finanzieren zu können.[10]

Wenn man sich die »Hamburger Linie« nach diesem Konzept vergegenwärtigt, erweist sich die Aktion als bedeutender Vorläufer zentraler Gedanken der 1960er-Jahre. Sie ist von ihrer Dimension her nur mit den naturbezogenen Aktionen vergleichbar, die Yves Klein 1961 anlässlich seiner ersten Museumsausstellung in Krefeld realisierte, oder mit den landschaftsbezogenen Realisierungen von Christo nach seiner Übersiedlung nach New York 1968. Übrigens haben sowohl Christo als auch Jeanne-Claude Hundertwasser Ende der 1950er-Jahre in Paris gekannt.

Hundertwasser war also eine zentrale Figur der Avantgarde-Kunst der 1950er-Jahre. Dies betrifft sowohl seine Innovationskraft und Ausstrahlung als auch seine Präsenz in der Kunstszene

This perhaps explains why the more recent public action that Hundertwasser arranged as of 1967 in Germany and Austria tended to have a decidedly polemic thrust against institutionalized art.[12] While the early actions focused on making a statement for his personal, universalistic vision, his public appearances as of 1967 are directed against the art market, against the architecture of existing buildings, against the cultural politics of the post-War decades. His Mouldiness Manifesto of 1958 was an "open artwork" in Umberto Eco's sense.[13] It now gave way to direct agitation, with Hundertwasser's naked body taking the stage as a deliberate tool for triggering scandals and with which to ensure coverage by the yellow press, enabling him to reach a huge mass audience well beyond the confines of the museum world (ill. p. 32).

The actions of the late 1960s are just as much indebted to a clear and intelligent strategy as were the predecessor actions of the 1950s, although the latter were so different to thrust. The idea now was to attack the establishment and the institutions – in the domains of both contemporary art and architecture. Secondly, Hundertwasser also managed to communicate directly with the broad mass of the population thanks to reports in the mass media and subsequently they affirmed their preference for him by acquiring his prints, which were produced in large numbers, made possible by new printing and distribution techniques. Given Hundertwasser's strategy, classical museum shows and participation in a major international exhibition – the customary avenues for recognizing the merits of an artist – were both unnecessary. Hundertwasser cut any links to the idea of institutions, made himself independent of them – and the price was that the institutions and museums henceforth ignored him. He severed any ties to the establishment and gradually became immensely popular worldwide. Yet this popularity was free-floating as it were, because unlike Picasso for example, it was not shored up by corresponding recognition by art historians or the art world.

This dialectic defined Hundertwasser's creative and sculptural œuvre until the day he died. With remarkable tenacity, he remained committed to the content and motifs of the universalist vision of his early years. Since he primarily addressed the broader masses and only secondarily an audience of the cognoscente and those interested in art, and since his art was predominantly disseminated through reproductions and exhibition of original paintings played only a marginal role, he was also forced to radically simplify his formal vocabulary compared with his early works, giving his paintings a comparatively simple but intense visual message and accepting kitsch, which is nowhere to be found in his early works, as a means of communication. It was this basis that defined Hundertwasser's artistic position from the 1970s to the 1990s: he communicated directly with the broader general public, with the downside that his expressive range was subordinated to this communicative function. He devised a deliberately independent position to the museum world and was in turn ostracized by the art world; his was a voice critical of the art and architecture establishment, but at the same time he was forced to maintain his public role by constantly opting for new polemical attacks that increasingly focused on the political domain.

Against this background, is Hundertwasser topical for the art of the early 21st century? To my mind the answer is yes, although we should differentiate here between three levels.

First, Hundertwasser's early works still await their broad and informed rediscovery. In his early works, Hundertwasser showed himself to be one of the best and most interesting painters of the 1950s. His early actions can be considered some of the legendary milestones in the genesis of Happenings and in the move to overcome the panel picture and develop expanded art forms that related to their surroundings. Both aspects of this early work have elements that go well beyond their impact and interpretation back then and could be fruitful today. Hundert-

mehrerer europäischer Länder, von Frankreich über die Bundesrepublik bis Italien und Österreich. Sein malerisches Werk dieser Zeit bezieht eine unverwechselbare Position und dialogisiert mit den Werken und Motiven der anderen jungen Künstler seiner Generation. Daraus ergeben sich zwei Fragen: Wie ist der Verlauf des Werkes und des Wirkens von Hundertwasser vor diesem Hintergrund zu sehen? Welche Aktualität hat dieses Werk heute in künstlerischer und kunstsoziologischer Hinsicht für die Möglichkeiten und Perspektiven der Kunst?

Zur ersten Frage: Wie hat man den Werdegang Hundertwassers vor dem Hintergrund seiner Ansätze der 1950er-Jahre zu sehen? Diese Problematik wäre eine eingehende Studie wert. Sie stellt meines Erachtens einen Schlüssel zu Hundertwasser insgesamt dar. Meine persönliche Vermutung sei hier nur kurz angedeutet. Anfang der 1960er-Jahre hält Hundertwasser sich für längere Zeit in Japan auf (Abb. S. 31). Es sind dies die Monate, in denen sich die entscheidenden Weichenstellungen für die Kunst des neuen Jahrzehnts ereignen. 1960 und 1961 konkretisiert sich der markante Umbruch von der Nachkriegskunst zum Jahrzehnt der Pop Art, zum Happening, der Installation und der Minimal Art. Obgleich er soeben noch wichtige Vorarbeiten dazu geleistet hat, ist Hundertwasser eigentümlicherweise nicht an diesem Umbruch beteiligt. Dies zeigt sich auch in den Ausstellungsbeteiligungen und Museumsankäufen der darauffolgenden Jahre. Trotz einiger wichtiger Anerkennungen – wie dem österreichischen Pavillon an der Biennale von Venedig – sucht man Hundertwassers Namen in den wichtigen Gruppen- und Großausstellungen der 1960er-Jahre vergeblich. Just in dieser Zeit aber gelingt den Künstlerkollegen und Weggefährten der früheren Jahre der Durchbruch sowohl im Ausstellungsbetrieb als auch bei den führenden Galerien zeitgenössischer Kunst (lediglich René Brô erfährt mit seiner naiv-figurativen Malerei eine Marginalisierung trotz seiner wichtigen Beraterstellung bei Iris Clert).

Dieses Handicap aus den entscheidenden Jahren 1960 bis 1964 hat Hundertwasser nie mehr aufgeholt. Er findet nie mehr ins Zentrum des aktuellen Kunstgeschehens und der Aufmerksamkeit der großen Museen zurück. Hundertwasser hat Anfang der 1960er-Jahre den Augenblick verpasst, als er die Ernte seiner innovativen Kraft aus dem vorhergegangenen Jahrzehnt einfahren konnte. Von nun an rangiert er unter seinem eigentlichen Wert gegenüber den Institutionen der zeitgenössischen Kunst (Galerien, Kunst- und Ausstellungshallen, Museen). Anfang der 1970er-Jahre, als mit den »Individuellen Mythologien« zum zweiten Mal eine Kunstbewegung auftrat, zu der Hundertwassers Frühwerk mannigfaltige Verbindungen aufweist, dachte schon so gut wie niemand mehr daran, dass er auch in diesem Bereich eine Vorreiterrolle hatte.[11] An dieser Situation hat sich bis zu seinem Ableben nichts mehr geändert.

So wird auch verständlich, warum die neuerlichen öffentlichen Aktionen, die Hundertwasser ab 1967 in der Bundesrepublik und in Österreich durchführt, nunmehr einen durchaus polemischen Charakter gegen die institutionalisierte Kunst aufweisen.[12] Stand in den frühen Aktionen ein Statement für eine persönliche, universalistische Vision im Mittelpunkt, so sind seine öffentlichen Auftritte seit 1967 gegen den Kunstbetrieb, gegen die gebaute Architektur, gegen die Kulturpolitik der Nachkriegsjahrzehnte gerichtet. Das *Verschimmelungsmanifest* von 1958 war noch ein »offenes Kunstwerk« im Sinne von Umberto Eco gewesen.[13] Dies machte nun einer direkten

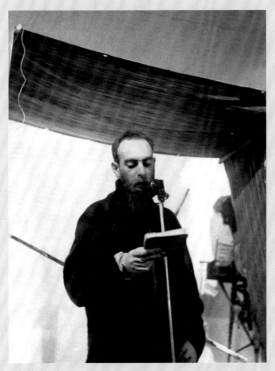

Hundertwasser während der »Brennnesselaktion« im Rahmen des »Anti-Procès« von Alain Jouffroy / *Hundertwasser during his Nettle Manifestation, part of the event called "Anti Procès", initiated by Alain Jouffroy, Paris, 1960*

wasser's early work made an important contribution to the development of contemporary art, but is also a valid and unique formulation of the interface between classical Modernism and the expanded contemporary concept of art.

Second, Hundertwasser achieved something that is extremely rare: he developed and published a body of creative work of a high standard outside the institutions of art. Irrespective of how an artist today may regard Hundertwasser's œuvre per se, Hundertwasser used it to develop and maintain a domain of freedom from which all artists profit, because he expanded the very spectrum of institutional possibilities. Seen more closely, this position and Hundertwasser's later œuvre are not so far removed from that of Salvador Dalí. Both addressed to public directly, without requiring an institutionalized art public to do so. Both offered broad segments of the population feelings of beauty and a sense of personal dignity, something that institutionally trammeled art hardly does today. And both remained true to their original artistic vision for all the new conditions with which they inevitably had to contend – and continued to convey the content of those visions to those who acquired mass-reproduced prints.

Third, Hundertwasser was manifestly one of the most strikingly visionary artists of the second half of the 20th century. By "visionary" I describe a genre that can be most clearly seen in Hundertwasser's œuvre. All his activities remain subordinated to his vision down to the minutest detail; his art makes no sense without that vision, translated into art, tested, and then realized as visual fact. The vision is equally intrinsically very coherent, thought through to the end in each individual work, and always defined as a projected society (which is why the buildings of the last two decades of his life are so logically consistent with his early painterly œuvre).

In this context, I wish to avoid there being any misunderstanding – the visionary or non-visionary character of art is not a criterion for (or against) its artistic quality. There are very good, influential and historically enduring works of art that possess no visionary character. Yet visions that are expressed in artistic form are very important for the dynamics of art itself – and as one can so clearly see from Hundertwasser's early paintings, they arise by virtue of their own energy and the high standard they set themselves, and are very often very good art.

I only once had the opportunity to meet Hundertwasser in person. At the Museum für angewandte Kunst (MAK) in Vienna I suddenly encountered Hundertwasser in 1996 at the large exhibition on sculptor Bruno Gironcoli. Since I was doing research for a retrospective on René Brô, Hundertwasser's comrade-in-arms, who had died in 1986, we had spoken to each other by phone several times in the prior weeks. We sat at a table in the MAK

Agitation Platz, wobei der nackte Körper des Künstlers als bewusst eingesetztes Skandalmittel erscheint, mit dessen Hilfe Hundertwasser über die Berichterstattung in der Boulevardpresse ein riesiges Massenpublikum jenseits des Museumsbetriebs erreicht (Abb. S. 32).

Die Aktionen der späten 1960er-Jahre entsprechen einer ebenso klaren und intelligenten Strategie wie ihre so anders ausgerichteten Vorgängerinnen der 1950er-Jahre. Es geht nun um einen Angriff auf das Establishment und die Institutionen, sowohl im Bereich der zeitgenössischen Kunst als auch in der Architektur. Zum anderen aber schafft der Künstler eine direkte Kommunikation mit der breiten Masse der Bevölkerung, die durch die Berichte in den Massenmedien hergestellt wird und durch die auflagenstarken grafischen Werke, die durch die neuen Druck- und Vertriebstechniken ermöglicht werden, ihre Bestätigung erfährt. Die klassische Museumsausstellung wie auch die Beteiligung an einer großen internationalen Ausstellung – die herkömmlichen Wege einer Anerkennung des Künstlers – sind in dieser Strategie unnötig geworden. Hundertwasser hat sich von den Institutionen losgesagt, sich unabhängig gemacht, allerdings um den Preis, dass ihn die Institutionen und Museen künftig ignorieren. Er hat sich vom Establishment gelöst und eine immense, weltweite Popularität erarbeitet. Doch ist diese Popularität gleichsam frei schwebend, weil sie – anders als bei Picasso etwa – nicht durch die entsprechende Anerkennung im kunsthistorischen und kunstbetrieblichen Feld abgesichert ist.

Diese Dialektik bestimmt Hundertwassers bildnerisches und plastisches Werk in der Folge bis zu seinem Ableben. Er bleibt den Inhalten und Motiven seiner universalistischen Vision der jungen Jahre ohne Abstriche und mit bewundernswerter Beharrlichkeit treu. Da er sich primär an die breite Masse wendet und erst in zweiter Linie an ein Publikum aus Kennern und Interessierten, und da er seine Kunst nunmehr ganz überwiegend über Reproduktionen vermittelt und Ausstellungen originaler Bilder nur noch eine marginale Rolle spielen, ist er zugleich gezwungen, seine Formensprache gegenüber dem Frühwerk radikal zu vereinfachen, seine Werke auf vergleichsweise simple visuelle Botschaften zuzuspitzen und den Kitsch, der in seinem Frühwerk nicht vorkommt, als ein spätes Mittel zur Kommunikation zu akzeptieren. Daraus definiert sich Hundertwassers künstlerische Position von den 1970er- bis zu den 1990er-Jahren: Er bringt eine unmittelbare Kommunikation mit dem breiten Publikum zustande, um den Preis allerdings, seine Ausdrucksmöglichkeiten dieser kommunikativen Funktion unterzuordnen. Er hat sich eine bewusst unabhängige Position gegenüber dem Museumswesen erarbeitet, wird vom Kunstbetrieb aber aus-

Hundertwasser in Tokio / *Hundertwasser in Tokyo, 1961*

31

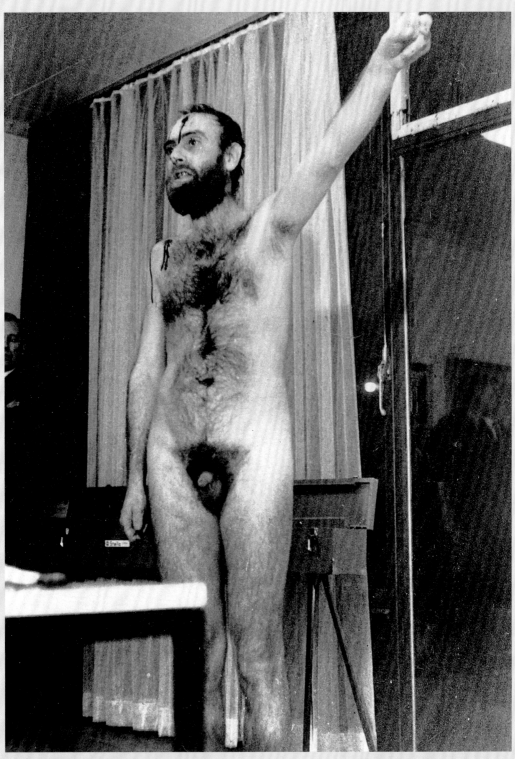

Nacktdemonstration gegen den Rationalismus in der Architektur, Internationales Studentenheim, Wien, 25. Jänner 1968 / *Nude demonstration against rationalism in architecture, Internationales Studentenheim, Vienna, January 25, 1968*

gegrenzt; er tritt als kritische Stimme gegen das Kunst- und Architekturestablishment in Erscheinung, ist zugleich aber gezwungen, seine öffentliche Rolle durch immer neue Polemiken aufrechtzuerhalten, die zunehmend in den politischen Bereich übergreifen.

Gibt es – vor diesem Hintergrund – eine Aktualität Hundertwassers für die Kunst des frühen 21. Jahrhunderts? Die Frage ist meines Erachtens zu bejahen, wobei drei unterschiedliche Ebenen zu differenzieren sind.

Zum Ersten harrt das Frühwerk Hundertwassers einer breiten und fundierten Wiederentdeckung. Hundertwasser erweist sich in seinen frühen Bildern als einer der besten und interessantesten Maler der 1950er-Jahre. Seine frühen Aktionen zählen zu legendären Marksteinen in der Entwicklung des Happenings und in der Überschreitung des Tafelbilds hin zu erweiterten, umweltbezogenen Kunstformen. Beide Aspekte dieses Frühwerks enthalten gegenüber ihrer damaligen Wirkung und Interpretation uneingelöste Momente, die heute neue Wirkung entfalten können. Hundertwassers Frühwerk war ein wichtiger Beitrag zur Entwicklung der zeitgenössischen Kunst, ist aber auch eine bleibende, eigenständige Formulierung am Schnittpunkt von klassischer Moderne und erweitertem Kunstbegriff der Gegenwart.

Zum Zweiten hat Hundertwasser den äußerst seltenen Fall verwirklicht, wo ein bildnerisches Werk von hohem Niveau sich außerhalb der Kunstinstitutionen entwickeln und veröffentlichen kann. Wie immer ein heutiger Künstler zu Hundertwassers Werk als solchem stehen mag, Hundertwasser hat damit einen Freiraum geschaffen und aufrechterhalten, der allen Künstlern zugute kommt, indem er das Spektrum der institutionellen Möglichkeiten erweitert. Näher betrachtet, haben diese Position und Hundertwassers Spätwerk viel mit der Position von Salvador Dalí zu tun. Beide haben die Menschen unmittelbar erreicht, ohne die institutionalisierte Kunstöffentlichkeit zu benötigen. Beide – Hundertwasser und Dalí – haben breiten Bevölkerungsschichten Gefühle der Schönheit und der Nobilitierung ihres Selbst gegeben, was die institutionell eingebundene Kunst derzeit kaum noch wahrzunehmen vermag. Und beide blieben trotz der neuen Zwänge, auf die sie sich notgedrungen einlassen mussten, ihrer ursprünglichen künstlerischen Vision treu, wobei sie deren Inhalte durchaus noch an die Menschen vermittelten, die eine massenweise reproduzierte Grafik erwerben.

In dritter Hinsicht erscheint Hundertwasser als einer der markantesten visionären Künstler der zweiten Hälfte des 20. Jahrhunderts. »Visionär« meint eine Gattungsbezeichnung, die an Hundertwasser besonders klar abzulesen ist. Alle seine Tätigkeiten blieben bis in die kleinste Einzelheit seiner Vision untergeordnet; seine Kunst macht keinen Sinn ohne diese Vision. Diese wird in ihr übersetzt, erprobt und als visuelle Tatsache realisiert; die Vision ist zugleich in sich sehr kohärent, sie ist in jeder einzelnen Arbeit zu Ende gedacht und stets zugleich als Gesellschaftsentwurf spezifiziert (deshalb sind die Bauten der letzten beiden Lebensjahrzehnte des Künstlers durchaus stimmig gegenüber seinem frühen malerischen Werk).

In diesem Zusammenhang ist einem Missverständnis vorzubeugen, der visionäre oder nicht-visionäre Charakter eines künstlerischen Werks ist kein Kriterium für (oder gegen) dessen künstlerische Qualität. Es gibt sehr gute, einflussreiche und historisch bleibende Kunst, die keinen

café and people at neighboring tables started to put their heads together and whisper: how can an art critic share a table with Hundertwasser?

I was amazed by the extraordinary intelligence that sparkled in Hundertwasser's eyes and flowed from each of his sentences. During the conversation I constantly had the impression that I had never before met so intelligent a person. I had not had this impression the same way when talking with other visionary artists, such as Joseph Beuys. Hundertwasser had a steel-trap mind, sharp as anything. He was anything but dogmatic in casual conversation. What he had to say about Bruno Gironcoli's sculptures and the exhibition showed that he was well-informed about the art of his day, and above all that he studied things with great precision. I kept on saying to myself: "He knows exactly what he wants. He has resolved to remain comprehensible for people. That is his starting point. He doesn't care on bit about art history." His entire demeanor was that of someone who has a surfeit of talent, who knows exactly that he is right and who despite essentially being shy at heart is sure that he will win out against the opinions and views of his contemporaries.

Since we were both heading home in the same direction, I accompanied Hundertwasser through part of Vienna's 1st and 3rd districts. On the sidewalk, an astonishing phenomenon ensued. Almost every passer-by turned around and stared after Hundertwasser. Most of them were very tactful about it, but many also bade him good day. I had never experienced something on a similar scale, not even with high-ranking politicians. Beuys or Warhol were as good as unknowns by comparison. Without any socks, wearing light sandals and in self-made clothes, bearing a hemp carrier bag, at first sight Hundertwasser looked like a clochard. But everyone knew him and greeted him.

Our conversation continued outside the door to the studio where I lived during my stays in Vienna. After ten minutes we said goodbye. In the groundfloor studio of an artist friend of mine I encountered five well-known Austrian artists of my own generation. Standing in the door, I simply said: "I almost brought Hundertwasser in with me. We just had, outside this very door, a brilliant conversation, one I'll never forget, and he is so intelligent." Then I heard one answer: "Mind you, we wouldn't have let him in."

Written for the exhibition catalog Deutsches Architekturmuseum Frankfurt, *Friedensreich Hundertwasser. Ein Sonntagsarchitekt. Gebaute Träume und Sehnsüchte*, ed. by Ingeborg Flagge, Frankfurt, 2005.

visionären Charakter besitzt. Doch sind Visionen, die sich in künstlerischer Form ausdrücken, sehr wichtig für die Dynamik der Kunst selbst – und sie ergeben, wie man besonders bei Hundertwassers frühen Bildern sehen kann, durch ihre innere Energie und durch den hohen Anspruch, den sie an sich selbst stellen, oft auch sehr gute Kunst.

Ich hatte nur einmal Gelegenheit, Hundertwasser zu begegnen. Im Wiener Museum für angewandte Kunst (MAK) stand Hundertwasser 1996 plötzlich in der großen Ausstellung des Bildhauers Bruno Gironcoli. Da ich für die Retrospektive von René Brô, Hundertwassers 1986 verstorbenen Weggefährten, recherchierte, hatten wir in den Wochen zuvor mehrfach telefoniert. Wir setzten uns an einen Tisch im MAK-Café. Sofort begann man an den anderen Tischen die Köpfe zusammenzustecken: Wie kann sich ein Kunstkritiker mit Hundertwasser an einen Tisch setzen?

Ich war aber verblüfft von der außergewöhnlichen Intelligenz, die aus Hundertwassers Augen und aus jedem seiner Sätze sprach. Während der Unterhaltung hatte ich fortwährend den Eindruck, ich sei noch nie einem so intelligenten Menschen begegnet. Dieser Eindruck hatte sich bei anderen visionären Künstlern, Joseph Beuys etwa, nicht in dieser Form eingestellt. Hundertwasser hatte ein messerscharfes Denken. Er war im lockeren Gespräch alles andere als dogmatisch. Was er über die Skulpturen von Bruno Gironcoli und dessen Ausstellung sagte, zeigte, dass er über die Kunst seiner Zeit gut informiert war, vor allem aber, dass er extrem präzise schaute und dachte. Ich sagte mir innerlich fortwährend: »Der weiß ganz genau, was er will. Er hat sich entschieden, für die Menschen verständlich zu sein. Das ist sein Ausgangspunkt. Die Kunstgeschichte ist ihm einerlei.« Sein ganzer Habitus war der eines Überbegabten, der genau weiß, dass er recht hat, und der sich trotz eines im Grunde schüchternen Charakters sicher ist, dass er sich gegen die Meinungen und Ansichten seiner Zeitgenossen durchsetzt.

Da wir in die gleiche Richtung heimgehen wollten, begleitete ich Hundertwasser noch durch Teile des 1. und 3. Bezirks. Auf der Straße ergab sich ein verblüffendes Phänomen. Ausnahmslos jeder Passant drehte sich um und blickte Hundertwasser nach. Meist war dies sehr diskret, viele aber grüßten ihn auch. Ich hatte das noch nie in diesem Ausmaß erlebt, selbst nicht mit hochrangigen Politikern. Die Bekanntheit von Beuys oder Warhol war nichts dagegen. Ohne Socken, in leichten Sandalen, in seinem selbst gefertigten Gewand und mit einer Einkaufstüte aus Hanf sah Hundertwasser auf den ersten Blick wie ein Clochard aus. Doch alle Menschen kannten und grüßten ihn.

Unser Gespräch setzte sich vor der Haustür des Künstlerateliers fort, in dem ich bei meinen Wien-Aufenthalten wohnte. Nach zehn Minuten verabschiedeten wir uns. Im ebenerdigen Atelier eines Künstlerfreundes stieß ich auf fünf namhafte österreichische Künstler meiner Generation. Als ich in der Tür stand, sagte ich: »Ich hätte euch jetzt fast den Hundertwasser mitgebracht. Wir hatten gerade hier, vor der Haustür, ein ganz tolles Gespräch, das werde ich nie vergessen, so intelligent ist der.« Da hörte ich als Antwort: »Den hätten wir ja gar nicht hereingelassen.«

Verfasst für den Katalog der Ausstellung im Deutschen Architekturmuseum Frankfurt, *Friedensreich Hundertwasser – Ein Sonntagsarchitekt. Gebaute Träume und Sehnsüchte*, herausgegeben von Ingeborg Flagge, Frankfurt 2005.

Notes

[1] *From here on I will use Hundertwasser's first name which he himself used in the fifties i.e. Friedrich*

[2] *Wilhelm Worringer,* Abstraktion und Einfühlung *(1906). See on Worringer: Gilles Deleuze,* Logique de la sensation – Francis Bacon, *(Paris, Editions de la différence, 1981).*

[3] *In the mid-1950s while in Paris Hundertwasser experienced the success of the 'Nouveau Roman', above all that of Alain Robbe-Grillet, Nathalie Sarraute and Claude Simon, where strictly descriptive, anonymous and objective modes of writing are used in a similar manner.*

[4] *See my biographical remarks on René Brô and his decades-long friendship with Hundertwasser in the catalog of René Brô retrospective, by Conseil Régional de Basse-Normandie (Caen, Abbaye aux Dames, 1996).*

[5] *In Vienna, Art Nouveau continued to be considered a merely decorative phenomenon until well into the 1960s.*

[6] *See my recent double mongraph* Marie Raymond – Yves Klein, *(Angers, Editions contemporaines, 2004).*

[7] *See Max Doerner,* Malmaterial und seine Verwendung im Bilde *(1921), ed. Thomas Hoppe, (Berlin, 2001).*

[8] *Werner Hofmann,* Hundertwasser *(Salzburg, Verlag der Galerie Welz, 1964).*

[9] *See Robert Fleck,* Avantgarde in Wien. Die Geschichte der Galerie nächst St. Stephan. *Wien 1954 bis 1982, (Vienna & Munich, 1982).*

[10] *Conversation between the author and Hans Brockstedt, (Hamburg, 2005).*

[11] *At that time, only Wieland Schmied emphasized how important Hundertwasser was in this regard.*

[12] *In France, where his presence dwindled in the 1960s, he was no longer able to achieve the same status as that of his early role in Happening Art.*

[13] *See Umberto Eco,* The Open Work *(1963), Frankfurt am Main, 1978.*

Anmerkungen

[1] Anm.: Ich verwende im Folgenden den Vornamen, den Hundertwasser in den 1950er-Jahren gebrauchte, also Friedrich.

[2] Wilhelm Worringer, *Abstraktion und Einfühlung*, 1906. Vgl. zu Worringer auch: Gilles Deleuze, *Logique de la sensation – Francis Bacon*, Paris: Editions de la différence, 1981.

[3] Mitte der 50er-Jahre erlebte Hundertwasser in Paris den Erfolg des »Nouveau Roman«, vor allem mit Alain Robbe-Grillet, Nathalie Sarraute und Claude Simon, in dem strikt beschreibende, anonyme und objektive Schreibverfahren in ähnlicher Weise eingesetzt werden.

[4] Vgl. meine biografische Notiz zu René Brô und dessen jahrzehntelanger Beziehung zu Hundertwasser im Katalog der Retrospektive *René Brô*, herausgegeben vom Conseil Régional de Basse-Normandie, Caen, Abbaye aux Dames, 1996.

[5] Der Jugendstil wurde in Wien bis in die 1960er-Jahre noch als bloß dekoratives Phänomen angesehen.

[6] Vgl. meine kürzlich erschienene Doppelmonografie *Marie Raymond – Yves Klein*, Angers, Editions contemporaines, 2004.

[7] Vgl. Max Doerner, *Malmaterial und seine Verwendung im Bilde* (1921), hrsg. von Thomas Hoppe, Berlin, 2001.

[8] Werner Hofmann, *Hundertwasser*, Salzburg, Verlag der Galerie Welz, 1964.

[9] Vgl. Robert Fleck, *Avantgarde in Wien. Die Geschichte der Galerie nächst St. Stephan. Wien 1954 bis 1982*, Wien/München 1982.

[10] Gespräch des Verfassers mit Hans Brockstedt, Hamburg 2005.

[11] Bloß Wieland Schmied hat diese Bedeutungen Hundertwassers damals noch unterstrichen.

[12] In Frankreich, wo seine Präsenz in den 1960er-Jahren nachgelassen hatte, konnte er an seine frühe Rolle in der Happening-Kunst dagegen nicht mehr anknüpfen.

[13] Vgl. Umberto Eco, *Das offene Kunstwerk* (1963), Frankfurt am Main, 1978.

Durch die Menschgröße dieser Spirale wirkt sie wie eine Art Menschenfalle. Ich begann genau in der Mitte und trieb jeden Tag die Spirale ein Stück weiter nach außen. Durch die Komplementärfarben rot-blau wird ein starkers Vibrieren erzielt in den Farben. In den Spiralzwischenräumen sind kleine Flächen eingemalt, die sich ergänzend ein Kreuz innerhalb der Spirale bilden. Ich habe auch an das Kreishüpfspiel der Kinder gedacht, das Schneckenhüpfspiel (jeu d'oie sagt man in Frankreich). Man beginnt zu hüpfen und nähert sich immer mehr dem Zentrum, bis man daneben tritt und wieder von vorne anfangen muß. Man geht vor und man muß sich zurückziehen, wie es im Leben auch ist. Diese Bild ist um eine Betrachtungsart reicher als die anderen. Man braucht es nämlich nicht als Ganzes sehen, sondern man kann vom Zentrum aus dem ganzen Weg der Spirale mit den Fingern oder mit den Augen folgen und sich dessen bewußt werden, wie schmal der Weg oft wird, wie er in den Farben wechselt und welche Hindernisse es alle auf dem Wege gibt. Um dem Weg rein mechanisch zu folgen, ist allein schon eine Zeit von einigen Minuten notwendig. Man kommt u. a. auch auf Ausbuchtungen, die wie Seen oder Lichtungen anmuten. Das Ganze ähnelt auch einer riesigen zusammen-gerollten Viper, die gerade dabei ist, einige Lebewesen zu verdauen, die sie gerade geschluckt hat. Auch ist das Bild dazu angetan, im Beschauer eine Art Schwindelgefühl hervorzurufen. Als Ganzes gesehen wird das Bild von einiger Entfernung aus zu einem langen perspektivischen Schlauch von innen gesehen, der in den blauen Himmel mündet. (*Hundertwasser*, 1955)

Mein bedeutendstes Spiralbild. Ich wollte es immer neben das Bild *Der Kuß* von Klimt, das auch quadratisch ist, stellen, um es zu vergleichen. Die roten und blauen Spiralbänder flimmern. Es wird oft für Meditations-zwecke benützt. Um das Bild ranken sich viele Geschichten. Ausgestellt als bedeutendes Werk im Salon de Mai 1956 in Paris, zeigte mir der Bildhauer Cesar sein Werk, ein auf einen Kubus zusammengedrücktes Auto. (aus: *Hundertwasser 1928–2000*, Catalogue Raisonné, Bd. 2, Köln 2002)

◉

Because of the human scale of this spiral, it seems like a human trap of sorts. I started out exactly in the middle, pushing the spiral a bit further outward each day. The complementary colors red and blue make for a powerfully vibrating tonality. The open spaces within the spiral have been filled in with small fields that add up to form a cross within the spiral. I also had in mind the circular form of hopscotch that kids play and that's called "Snail's Hopscotch" in German (the French call it jeu d'oie). You start hopping and gradually move toward the center, until you miss a field and have to start all over again. You advance and are forced to retreat, just like in real life. Compared to the other images, this one allows for an additional way of viewing, as you do not have to look at it as a whole. Starting in the middle you can follow the entire course of the spiral with your finger or your eyes and become aware of how narrow the path often gets, how its colors change and what obstacles there are on the way. In order to follow the course mechanically you need to allow yourself several minutes at least. Among other things, you will arrive at bulges that seem like lakes or clearings. At the same time, the whole thing resembles a giant coiled-up snake that is digesting a few living beings it has just swallowed. The image is also likely to induce a feeling of dizziness in the viewer. When viewed from a distance, the image as a whole becomes the inside of a long hose seen in perspective, that leads into the blue sky. (Hundertwasser, 1955)

My most significant spiral picture. I always wanted to place it next to the picture The Kiss *by Klimt, which is also square, to compare the two. The red and blue spiral ribbons shimmer. It is often used for meditative purposes. So many stories have been associated with this picture. When it was exhibited as a major work in the Salon de Mai of 1956 in Paris, the sculptor Cesar showed me his work, an automobile crushed to a cube.*
(From: Hundertwasser 1928–2000, *Catalogue Raisonné, Vol. 2, Cologne, 2002*)

Der große Weg / *The big way*

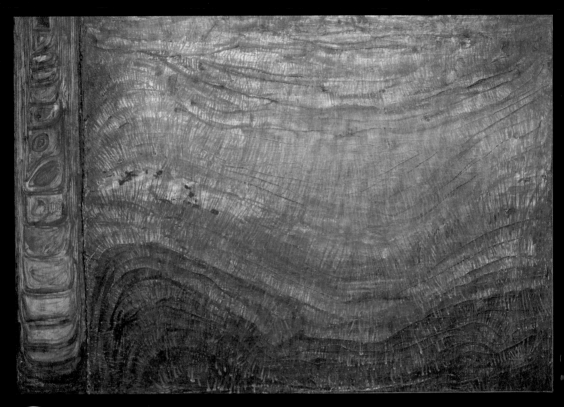

254 Die kleine Rasenruhe

Es ist dieser Rasen, der später auf den Dächern aller meiner Häuser wuchs. Er deckt alles zu, die Toten, die Häuser, wie Schnee unter freiem Himmel. Er gibt Stille, Reinheit, Luft, Schönheit, Geborgenheit und optimalen Schutz. Wenn man darauf spazierengeht, vergißt man, daß man auf dem Dach eines Hauses ist.
(aus: *Hundertwasser 1928–2000*, Catalogue Raisonné, Bd. 2, Köln 2002)

This is the grass which later would grow on the roofs of all my houses. It covers everything over, the dead, the houses, like snow under the open sky. It provides quiet, purity, air, beauty, security and optimum protection. If you walk on it, you forget you're on the roof of a house.
(From: Hundertwasser 1928–2000, *Catalogue Raisonné, Vol. 2, Cologne, 2002)*

40

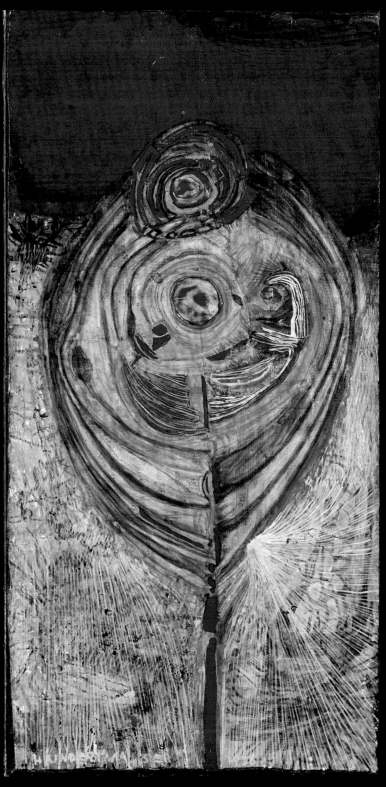

279 Vegetalrakete der alten Meister
Tree rocket of the ancient masters

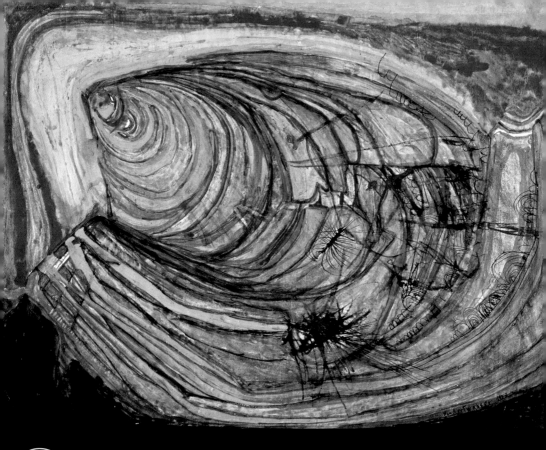

290 Die Wellen des Igels / *The waves of the hedgehog*

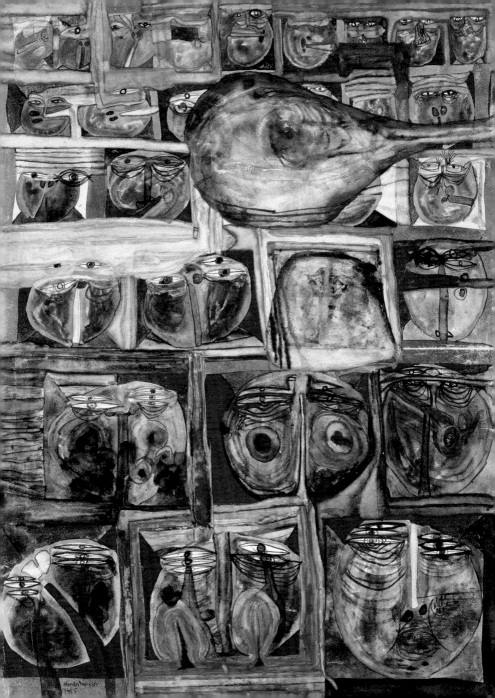

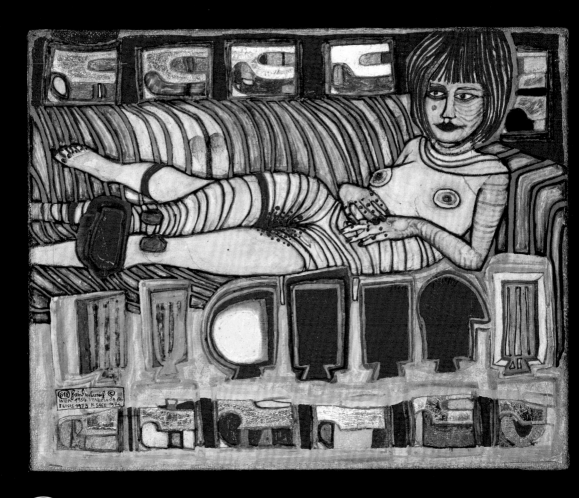

(618) Akt Waltraude / *Red lady with the mirrors of Mr. Neuffer*

Ich malte sehr selten Akte, da das Abzeichnen des Menschen meine Kreativität behindert. Dies trifft nicht für Klimt und Schiele zu. Ich hatte einen Frauenakt begonnen und wußte nicht, wie ich Beine, Füße, Hände, Brüste und Kopf zu Ende malen kann. Außerdem kam das in Konflikt zu meiner Farben- und Formenwelt. So ist mir Valie Export, damals Waltraude, zu Hilfe gekommen und war eine Stunde mein Modell. Die seltsam gebogenen Würste in der obersten und untersten Reihe sind von Hans Neuffer und mir. Manchmal lasse ich Malerfreunde an meinen Bildern etwas dazumalen, das gibt mir unerwartete, neue Impulse und Kontraste.
(aus: *Hundertwasser 1928–2000*, Catalogue Raisonné, Bd. 2, Köln 2002)

◎

I painted nudes only very rarely, as drawing people hampers my creativity. This is not true of Klimt and Schiele. I had started a female nude and didn't know how I was to finish painting the legs, feet, hands, breasts and head. Moreover, it came into conflict with my world of colours and forms. So Valie Export, whose first name was still Waltraude at the time, helped me out and was my model for an hour. The oddly contorted sausages in the upper and lower row are by Hans Neuffer and me. Sometimes I let painter friends paint something in my pictures; this gives me unexpected new impulses and contrasts.
(From: Hundertwasser 1928–2000, *Catalogue Raisonné, Vol. 2, Cologne, 2002)*

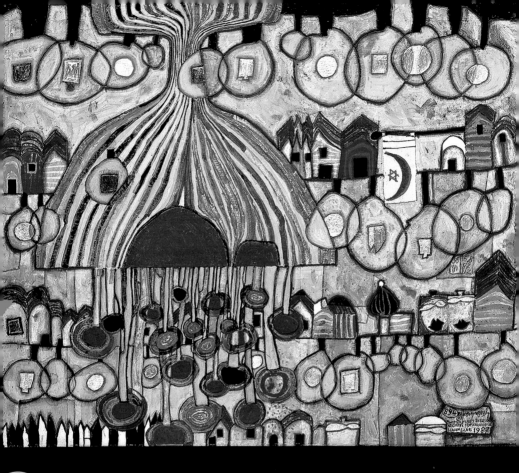

(894) Positive Seelenbäume – Negative Menschenhäuser / *Positive soul trees –*
Negative houses of men

Menschen machen immer alles falsch der Natur und sich selbst gegenüber. Der Mensch hat scheinbar eine selbst-erstörerische Funktion auf Erden. Die Natur der Pflanzenwelt ist immer aufbauend. Sie ist unser Lehrmeister, owohl im schöpferischen, als auch im ökologischen Sinn.
aus: *Hundertwasser Architektur*, Köln 1996, S. 36)

Ganz einfach gesagt: Was der Mensch macht, ist böse, was die Natur macht, ist gut. Das Ganze wird in diesem Bild zu einer fabelhaften, märchenhaften Komposition, wie ich sie immer mache. Die Bäume glänzen silbern, man ieht eine Art Blumenvase, und stellt man das Bild auf den Kopf, so verwandelt sich die Vase in eine Art Regen. ch zeige das Zusammenleben von Menschenhäusern und Menschenbäumen
aus der Broschüre: *Kunstwerk, Die Hundertwasser Ausgabe der Brockhaus Enzyklopädie*, o. O., 1989, S. 21)

◎

Human beings always do everything wrong vis-à-vis nature and themselves. It seems that mankind has a self-destructive function n earth. The natural world of plants is always constructive. It is our teacher in creative as well as ecological terms.
From: Hundertwasser Architektur, *Cologne, 1996, p. 36)*

Simply put: what man makes, is evil, what nature makes, is good. All this becomes a fable in this painting, a fairytale composition the ay it always is with me. The trees have a silvery shine; something like a vase of flowers can be seen; and when the painting is stood n its head, the vase turns into a kind of rain. I show the coexistence of human houses and "human-trees".
Translated from the brochure: Kunstwerk, Die Hundertwasser Ausgabe der Brockhaus Enzyklopädie, *n. p., 1989, p. 21*

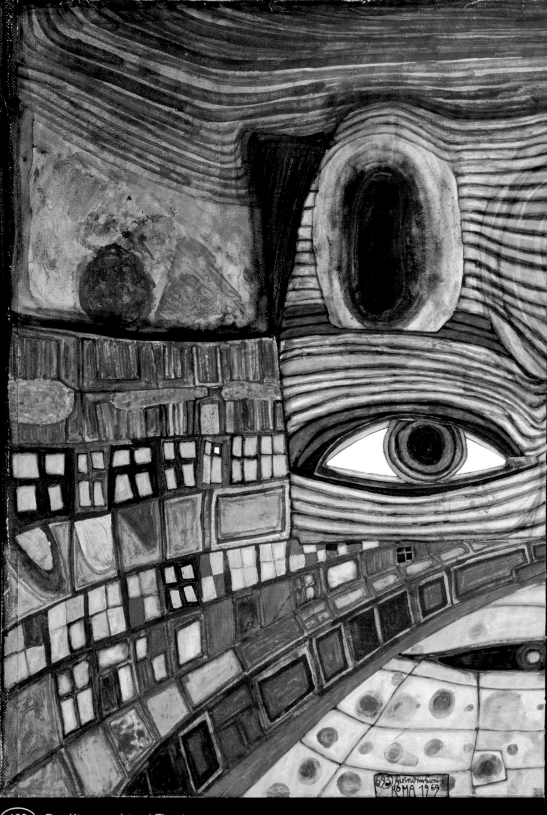

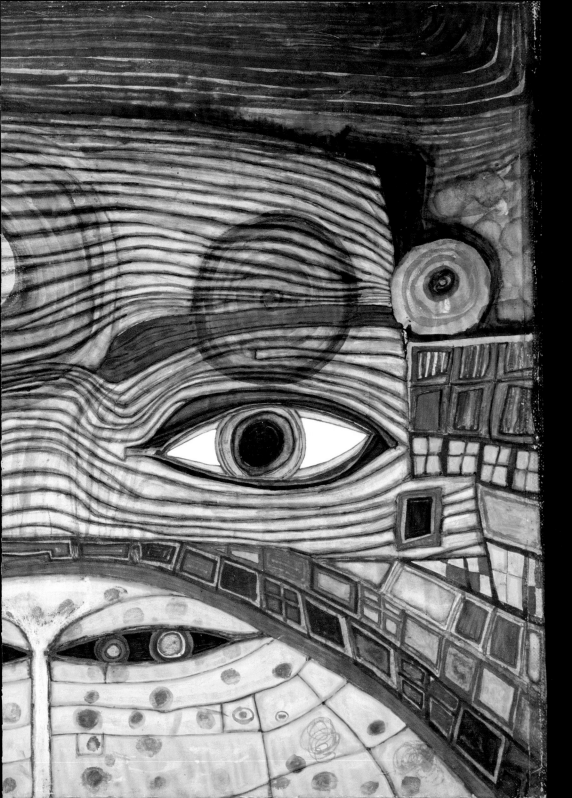

Eine frühe Dokumentation dessen, was später ein Ausdrucksstil in der Kunst wurde. Mir war jedes Stückchen weggeworfenes Papier, Müllstück, Zigarettenstummel etc. heilig. Ich nahm mir vor, auf einem begrenzten Stück Straße, etwa 50 Meter lang, alles zu sammeln, was jemand weggeworfen hat, und zu einer Kollage zu vereinen. Ich bin sehr stolz auf dieses Bild, das bewies, daß alles wertvoll ist. Daher der Name *Werte der Straße – Nebeneinanderlegung von auf der Straße gefundenen Gegenständen.* Mein Blick war beim Gehen immer nach unten auf die Straße gerichtet, wo ich die phantastischsten Linien, Formen, Farben und Kompositionen sah, als ginge man durch einen Wunderwald. Es waren insbesondere die Sprünge (lézardes) im Trottoir, aber auch die Bahnen ausgeschütteter Milch. Ich wollte ein Buch machen, mit Aufnahmen von Trottoirstücken in Wien, Paris, Rom, New York und Tokio mit genauer Angabe der Straßen und Gehsteigpositionen. Wenn ich es nicht mache, tut es sicher ein anderer. Es wäre ein großartiges Lehrbuch des automatischen Tachismus, mit Bildern, von denen jeder abstrakte Maler nur träumen kann. Ich selbst kann nicht umhin, immer wieder Trottoirstücke genau von oben zu fotografieren.
(aus: *Hundertwasser 1928–2000*, Catalogue Raisonné, Bd. 2, Köln 2002)

◎

An early documentation of what later was to become a style of expression in art. Every scrap of discarded paper, garbage, cigarette butts etc. were sacred to me. I decided to collect everything anybody threw away in a limited segment of the street, about 50 meters long, and to put it together in a collage. I am very proud of this picture, which proved that everything is valuable. Hence the name, Values of the Street – Putting side by side of objects found on the pavement. *I kept my eye on the street when I walked down it, and I saw the most fantastic lines, forms, colors and compositions, as if I were going through a forest of wonders. It was in particular the cracks (lézardes) in the sidewalk, but also the rivulets of spilled milk. I wanted to produce a book, with photographs of segments of sidewalks in Vienna, Paris, Rome, New York and Tokyo, with precise data on the streets and location of the sidewalks. If I don't do it, somebody else surely will. It would be a magnificent textbook of automatic Tachism, with pictures which every abstract painter can only dream of. I myself can't help continually photographing sidewalk segments from right overhead.*
(From: Hundertwasser 1928–2000*, Catalogue Raisonné, Vol. 2, Cologne, 2002)*

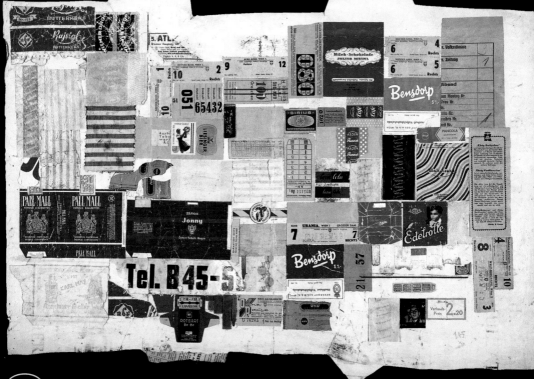

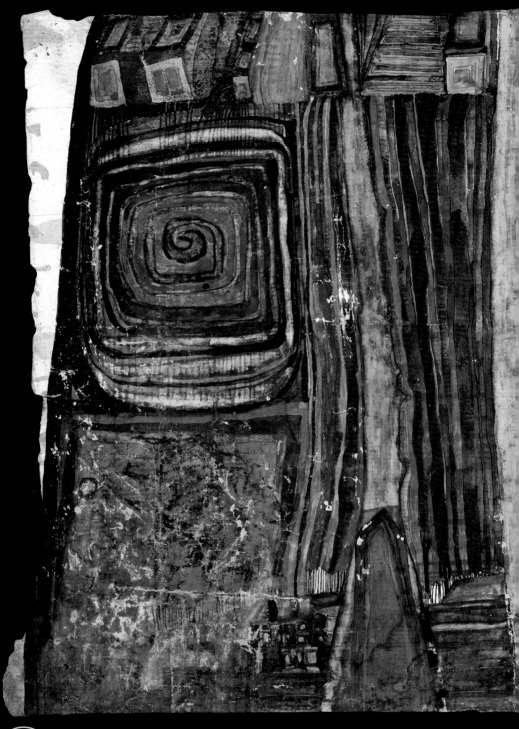

181 Stadt unter dem Regen / *Town under the rain*

209 Magischer Würfel / *Magic cube*

Eine Hauseinheit, 1954 gemalt, mit einem Menschen in einem Kubus. Ein Gesicht, ein Fensterrecht. Auch hier wieder: Das Haus besteht aus einem Fenster, die Mauern sind nicht existent. Und der Mensch besteht nur aus einem Kopf ohne Körper. Ich kann mir vorstellen, daß diese Art von Wesen, die den Menschen ähnlich sind, außerirdischen Charakter haben, höhere, intelligentere Wesen sind, die mehr sehen und mehr empfinden. Sie haben zum Beispiel neun Augen und zwei Nasen. Auch das Gesicht ist eine Land-schaft mit Flüssen. (aus: *Das Hundertwasser-Haus*, Wien 1985, S. 24)

◎

A house unit, painted in 1954, with a person inside a cube. A face, a window right. We see it again here: the house consists of a window, the walls are non-existent. And the human being consists of a head without a body. I can imagine these kind of beings who resemble humans to be of an extraterrestrial nature, to be higher, more intelligent beings that see more and feel more. For example, they have nine eyes and two noses. The face, too, is a landscape with rivers in it. (From: Das Hundertwasser-Haus, *Vienna, 1985, p. 24)*

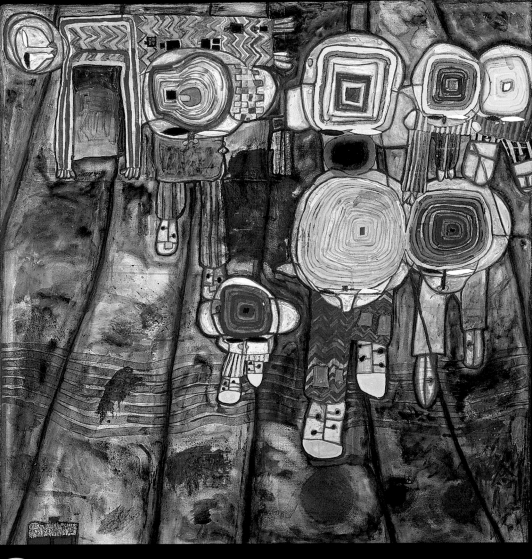

835 Die Denker / *The thinkers*

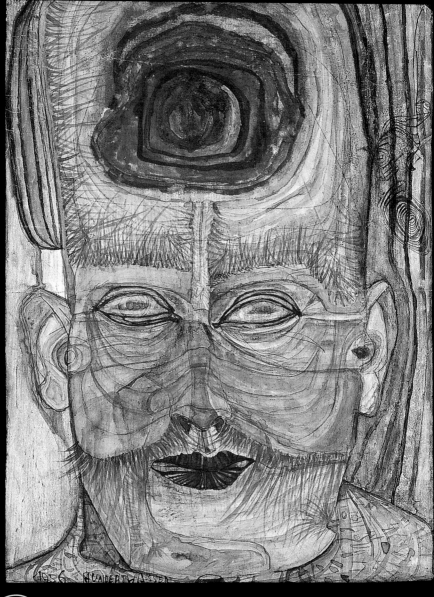

(266) Der Mensch in seinem Grün / *Man in his greenery*

Wie bei (178) *Die politische Gärtnerin* und später bei (498) *Das Gras ist der Bart des Kahlköpfigen* habe
ich die Ähnlichkeit Mensch – Vegetation behandelt. Die Pflanzenwelt ist unser Lehrmeister. Wenn
wir Menschen nur etwas vom Florareich annehmen würden, wären viele humane Probleme
gelöst. Das zeitlupenartige Wachstum, die Ortsgebundenheit, die Nutzung des Sonnenlichtes, der
Winterschlaf, die unglaubliche Verästelung, die Anpassung, das Wartenkönnen: Das ist nur ein
winziger Teil, der mir gerade einfällt.
(aus: *Hundertwasser 1928–2000*, Catalogue Raisonné, Bd. 2, Köln 2002)

◎

Like in (178) The Political Gardener *and later in* (498) The Grass Is the Beard of the Bald-headed
Man *I treated the similarity of man and vegetation. The plant world is our teacher. If we humans would take on
only a little from the realm of flora, many human problems would be solved. Its slow-motion growth, being rooted in
one place, utilization of sunlight, hibernation, the incredible ramification, adaption, the ability to wait: that is just a
tiny bit that just occurs to me now.*
(From: Hundertwasser 1928–2000, *Catalogue Raisonné, Vol. 2, Cologne, 2002)*

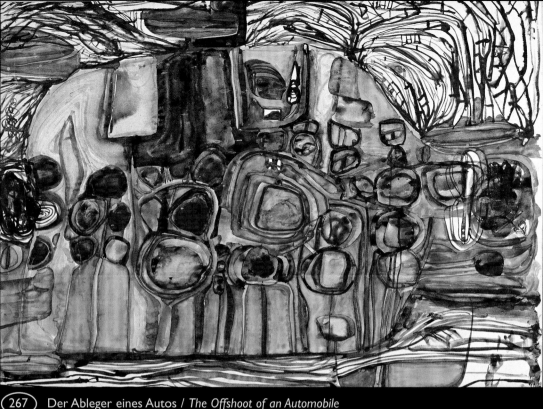

267 Der Ableger eines Autos / *The Offshoot of an Automobile*

Ich war immer bestrebt, »Negatives« oder »Belastendes« zu Positivem zu verarbeiten wie Automobil, Schornsteinrauch, Hakenkreuze, die Worte Deutschland, Jude, entartet, die Farbe Grau, ja sogar die gerade Linie.
(aus: *Hundertwasser 1928–2000*, Catalogue Raisonné, Bd. 2, Köln 2002)

I have always tried to make "negative" or "burdonsome" things into something positive, things like the automobile, smoke from chimneys, swastikas, the words Germany, Jew, degenerate, the color grey, even the straight line.
(From: Hundertwasser 1928–2000, *Catalogue Raisonné, Vol. 2, Cologne, 2002)*

Letter to a Viennese Critic

Dear Mr. Jörg Lampe,

You accuse me of bluffing and you insult me by ignoring me whenever we meet – I must therefore conclude that you misunderstand my intentions completely. You persist in your prejudice. It is not my aim to bluff. I have decided to tell man that he has lost his free creativity, his proper individuality, his responsibility towards the universe and his trust in his personal, god-like possibilities and that he must regain all this if his life is to have any meaning. Only then would man again rise to be equal to the variety of events, his thoughts and acts would again be as manifold as flowers, or trees, or the incredible structure on leaves or on the back of his own hand. When a year ago, I said I was still bluffing, this was a self-accusation, meaning that I had still not liberated myself from the spirit of facades, from the superficial subtleties, which, by the way, appear much more strongly in the work of some other artists.

He who works in a certain manner today, within an "ism", is a liar, or a restricted dullard, a "specialist", because universe and the multitude of events which upset us daily, know no "isms"; and creativity must be equivalent to those events!

We begin to grash the vast planes and spaces in which there is no top nor bottom, no right or left – notions which man has invented for the sake of petty orientation and out of a limited perspective – these are planes and spaces which make us dizzy. It is simply absurd to go on painting pictures with an up and down, a right or left, pictures which simulate false values, even when they are abstract, and the limitation of the paintings by the frame completes the bluff.

HAVE YOU EVER THOUGHT OF THIS: WHEN THE RAIN WOULD FALL IN RED DROPS AND THE PAINTER, OR THE MAN WOULD RUN OUT, SOLEMNITY IN HIS HEART, UNFOLD A WHITE PAPER AND LISTEN WITH HIS OWN EARS TO THE RHYTHM OF THE FALLING DROPS AND, WITH HIS OWN EYES, BECOME A WITNESS TO THE HIGHEST OF THE LAWS.

It is the law, which must shake and move us, as long as we are still able to think like human beings. It is the law, against which we are powerless bunglers if we fancy painting pictures with a top and a bottom, a right and left, a "frame" and a title. BUT WE ARE NO LONGER ABLE TO COUNT THE RAIN-DROPS THAT FALL ON OUR FACE. Just as we do not know our own values. WE REMOVE OURSELVES FROM CLOSE CONTACT WITH THE EARTH BY ARROGANTLY SITTING ON CHAIRS. We are ashamed of the cracks in the Vienna tar-sealed lanes, those signs which bring earth back to us again, which connect us with life again, that we have rejected. Open your eyes! The man-dots

Brief an Wiener Kritiker

Sehr geehrter Herr Jörg Lampe,

Angesichts der schweren Anschuldigungen des Bluffes, die Sie gegen mich erheben, und der mich persönlich kränkenden Art der Ignorierung, die Sie an den Tag legen, wenn Sie mir begegnen, kann ich mir nicht helfen zu glauben, daß Sie mein Wollen absolut mißverstehen. Sie beharren auf einem Vorurteil. Meine Ziele sind nicht die zu bluffen. Ich habe mir vorgenommen, den Menschen aufmerksam zu machen, daß er seine freie Gestaltungsfähigkeit, sein individuelles Ich, seine Verantwortung dem Ganzen gegenüber und die Zuversicht auf seine persönlichen gottähnlichen Möglichkeiten verloren hat und daß er all dies wiederzugewinnen hat, wenn sein Leben wieder sinnvoll werden soll. Denn dann würde der Mensch wieder gewachsen sein der Vielfalt der Ereignisse, er wäre in seinen Gedanken und Handlungen wieder ebenso vielfältig wie die Blumen, die Bäume und die unglaublichen Strukturen auf den Blättern und den eigenen Handrücken.

Wenn ich vor einem Jahr gesagt habe, ich bluffe noch immer, so war dies eine Selbstanklage, so war damit gemeint, daß ich mich noch nicht befreien konnte von dem Geiste der Fassaden und oberflächlichen Verklausulierungen, der übrigens in den Arbeiten mancher anderer weit stärker zutage tritt.

Der, der heute in einer bestimmten Manier, innerhalb eines bestimmten Ismus arbeitet, ist ein Lügner, zumindest ein Beschränkter, ein »Spezialist«, denn das Weltall, die mannigfaltigen Geschehnisse, die uns tagtäglich über den Haufen werfen, kennen keinen Ismus; die Gestaltung muß aber den Geschehnissen ein Gleichnis sein.

Wir werden uns der großen Flächen und Räume bewußt, in denen es kein Oben und Unten, kein Rechts und Links gibt – Begriffe, die der Mensch zur kleinlichen Orientierung aus einer beschränkten Perspektive heraus geschaffen hat –, der Flächen und Räume, angesichts derer uns schwindelt. Es ist absurd, noch Bilder zu malen, die ein Oben und Unten, ein Rechts und ein Links kennen, Bilder, die uns stets falsche Welten vortäuschen, auch wenn sie abstrakt sind, und die Begrenzung der Bilder durch Rahmen vollendet den Bluff.

Haben Sie schon jemals daran gedacht: Wenn der Regen rote Tropfen fallen ließe und der Maler oder der Mensch würde, Feierlichkeit im Herzen, hinauslaufen, ein weißes Papier ausbreiten und mit eigenen Ohren dem Rhythmus der fallenden Tropfen lauschen und mit eigenem Auge Zeuge des obersten Gesetzes werden.

pulsing through the streets, the cracks in the road, the orbits which we draw with our feet, unawares, when we walk the child-lines on the pavement and the colored bits of paper we throw away are almost the only witnesses of our being alive (The blocks of houses and even we ourselves are empty masks) and this is the true picture which never deceives and from which we must learn. It is the plane on which we walk. The framed, hung up plane of the painting is false.

Hundertwasser, January 29, 1953

Publication: Catalog of the World Travelling Museum Exhibition, Museum Ludwig, Cologne, 1980, pp. 108-110

Es ist das Gesetz, das uns erschüttern muß, falls wir noch fähig sind, wie Menschen zu denken, es ist das Gesetz, gegen das wir machtlose Stümper sind, wenn wir uns einbilden, Bilder zu malen, die ein Oben und Unten, ein Rechts und ein Links, einen »Rahmen« und einen Titel besitzen.

Doch wir sind nicht mehr fähig, die Regentropfen, die auf unser Gesicht fallen, zu zählen. Genausowenig sind wir uns unserer eigenen Werte bewußt. Wir distanzieren uns von der Erde, indem wir hochmütig auf Sesseln sitzen, wir schämen uns der Sprünge, die sich auf dem Wiener Trottoir bilden, der Zeichen, die uns die Erde wiederbringen, die uns an das Leben wiederanschließen, das wir verstoßen haben. Öffnen Sie die Augen! Die Menschen-Punkte, die durch die Straßen pulsieren, die Risse im Boden, die Bahnen, die durch die Abdrücke unserer Füße entstehen, die Kinder-Linien auf dem Trottoir und die farbigen Papiere, die wir weggeworfen haben, sind fast die einzigen wahren Zeugen unseres Lebend-Seins – die Häuserblocks und auch wir selbst sind hohle Fratzen – und das ist das wahre Bild, das niemals trügt und von dem wir lernen müssen. Es ist die Fläche, auf der wir gehen. Die berahmte aufgehängte Fläche des Bildes ist falsch.

<div align="right">Hundertwasser, Wien, 29. Jänner 1953</div>

veröffentlicht in: Katalog der Weltwander-Museums-Ausstellung im Museum Ludwig, Köln 1980, S. 108–110.

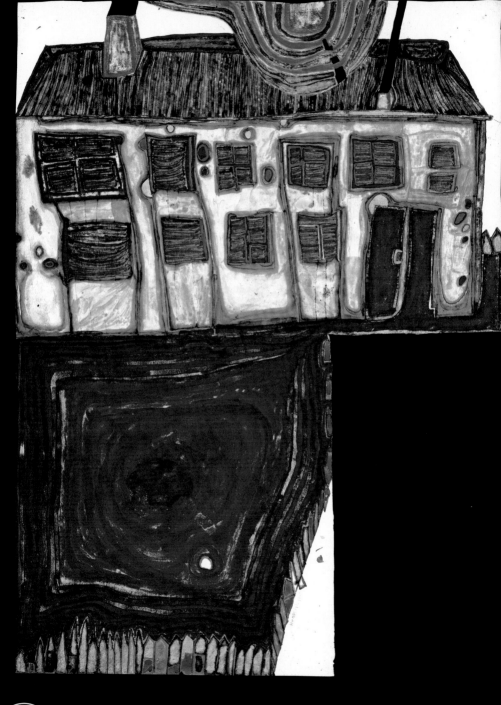

Österreichisches Haus hat Masern / *Austrian house with smallpox*

593 *Painting 305C (Still no title)*

637 Wartende Häuser / *Waiting houses*

961 Salettl / *Small gazebo*

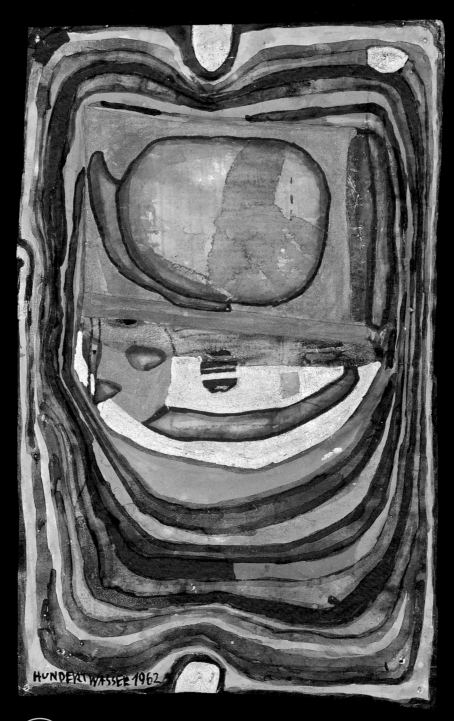

545 Komplementärfarben-Spirale / *Complementary colour spiral –*
Survivor of Laszlo VI

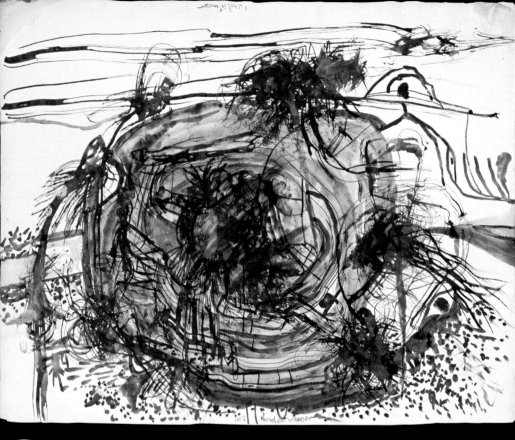

291 Ungarische Grube – Grab / *Hungarian pit – Grave*

Dieses Bild wurde einen Tag nach Beginn der ungarischen Revolution im Atelier von Kiki Kogelnik an der Wiener Kunstakademie begonnen. Die Nacht zuvor hatte Hundertwasser an der ungarischen Grenze verbracht. (aus: *Hundertwasser 1928–2000*, Catalogue Raisonné, Bd. 2, Köln 2002)

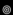

This painting was begun one day after the start of the revolution in Hungary in the studio of Kiki Kogelnik at the Academy in Vienna. Hundertwasser had spent the night before at the Hungarian border. (From: Hundertwasser 1928–2000, *Catalogue Raisonné, Vol. 2, Cologne, 2002)*

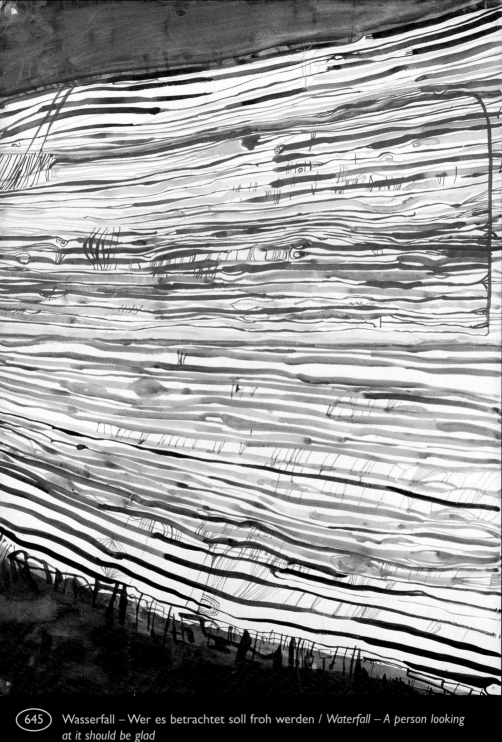

645 Wasserfall – Wer es betrachtet soll froh werden / *Waterfall – A person looking at it should be glad*

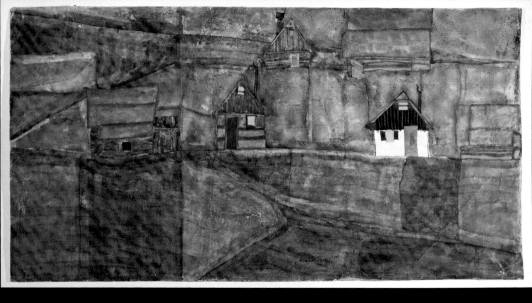

(127) Almhütten auf grünem Platz / *Alpine huts on green spot*

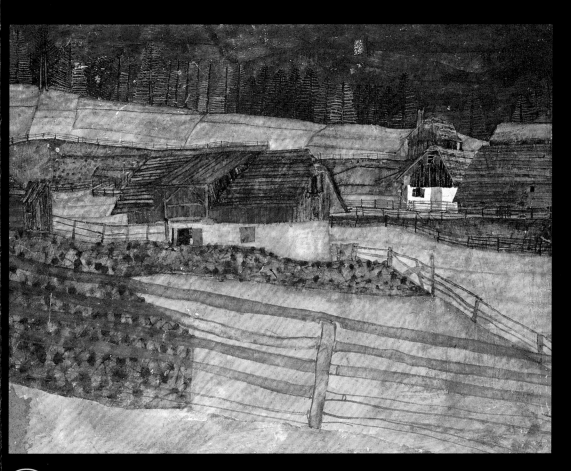

128 Bürgeralmlandschaft / *Bürgeralm landscape*

235 Slowenisches Bauernkind schlafend / *Slovene farmer's child, sleeping*

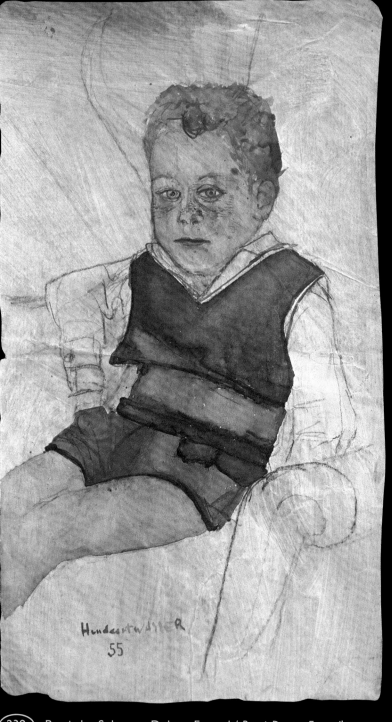

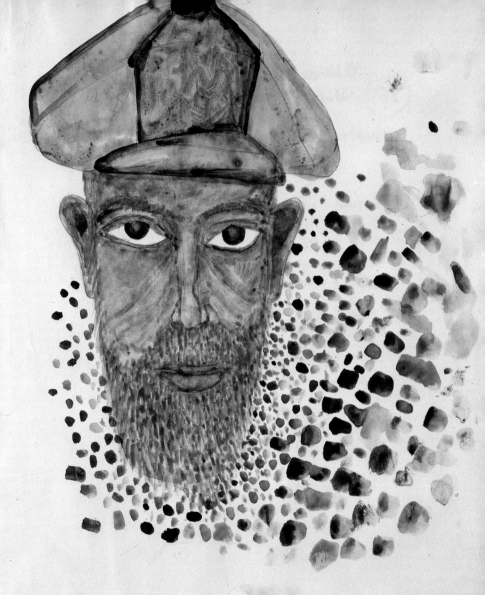

10 · OKTOBER 76
NADI FIJI
765 © friedensreich

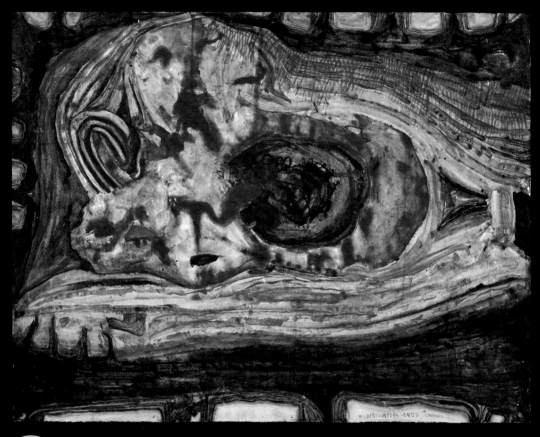

Das Ding das sich zwischen dem Winter und dem Abend befindet
The thing situated between winter and evening

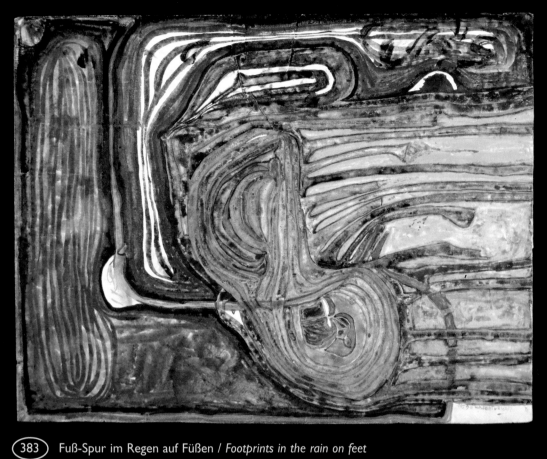

383 Fuß-Spur im Regen auf Füßen / *Footprints in the rain on feet*

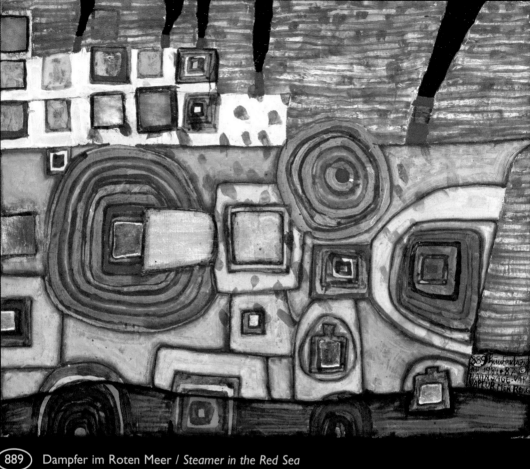

889 Dampfer im Roten Meer / *Steamer in the Red Sea*

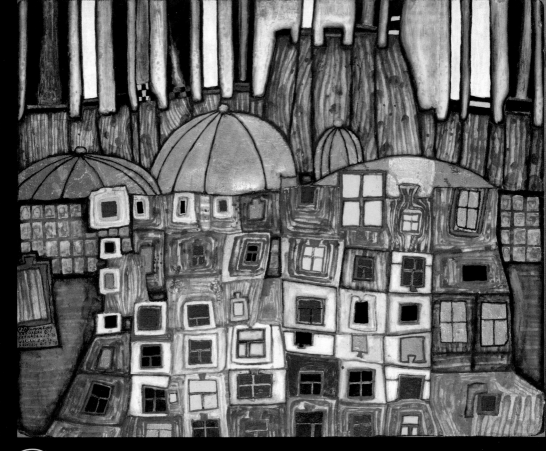

Da war einmal ein großer Spiegel, er fiel um und brach in tausend Scherben. Meine Mutter war ganz aufgeregt, ich tröstete sie: »Bitte Mutter, weine nicht, ich werde etwas malen, das hundertmal schöner und wertvoller ist als dieser alte Spiegel.« An einem kalten Winterabend mit viel Schnee in den Straßen hörte ich im Radio eine Übertragung eines Fußballspiels Österreich gegen England im Wembley-Stadion. Man nannte es das »Match des Jahrhunderts«. So beschloß ich, auf den hölzernen altdeutschen Spiegelrahmen ein Fußballspiel zu malen.
(aus: Kat. Museum Ludwig, Köln 1980, S. 147)

Die quadratischen »Quadratschädel« der Zuschauer und Spieler entstanden unbewußt und nicht beabsichtigt. Ich kann nicht umhin, dieses Bild mit dem phantastischen Handball-Rugby-Spiel von Henri Rousseau zu vergleichen. Rousseau war sicher genauso wenig ein Sportfan wie ich, daher entstanden Sportbilder, mit denen sich echte Sportfreunde sicher nicht identifizieren können.
(aus: *Hundertwasser 1928–2000*, Catalogue Raisonné, Bd. 2, Köln 2002)

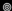

Once we had an old mirror, and it fell down and broke into a thousand pieces. My mother was very upset; I comforted her, "Please, Mother, don't cry, I'll paint something that's a hundred times more beautiful and valuable than this old mirror." On a cold winter evening with a little snow on the streets I heard a broadcast of a football (soccer) match between Austria and England in Wembley Stadium. It was called "The Match of the Century". So I decided to paint a football match on the wooden mirror frame with old-German-style decorations.
(From: Cat. Museum Ludwig, Cologne, 1980, p. 147)

The square "blockheads" of the spectators and players came about unconsciously; it was not intentional. I can't help comparing this picture with the fantastic handball-rugby game by Henri Rousseau. Rousseau was surely just as little a sports fan as I, which is why sports pictures resulted with which real sports fans cannot identify.
(From: Hundertwasser 1928–2000, *Catalogue Raisonné, Vol. 2, Cologne, 2002)*

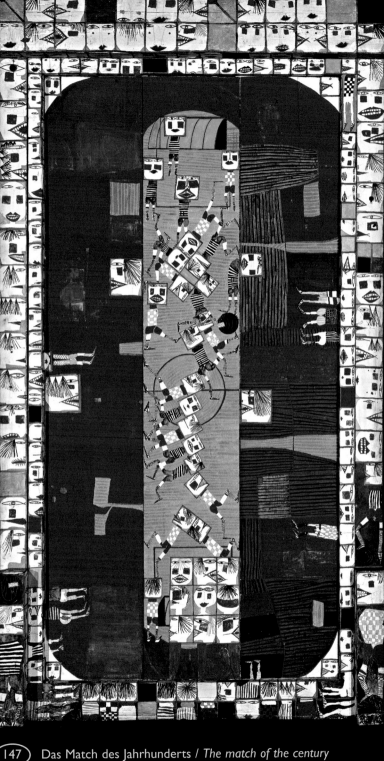

147 Das Match des Jahrhunderts / *The match of the century*

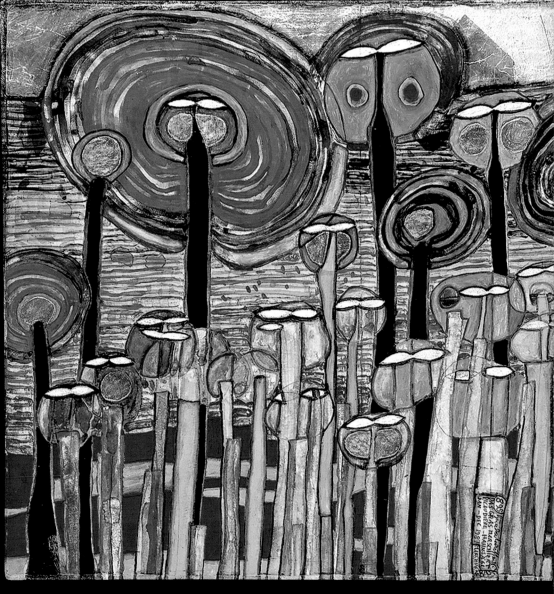

895 Das Gras marschiert / *Marching grass – On the march*

Ich habe ein ganzes Jahr lang, einen Winter im Schnee und einen Sommer, in dem ich im Fluß badete, in meiner alten Mühle am Kamp gelebt und gemalt. Wasser holte ich aus einem kleinen Bach, abends zündete ich sieben Petroleumlampen an, auch hatte ich den ersten kümmerlichen Solarstrom, aus einer kleinen photovoltaischen Zelle auf dem Grasdach. Im Winter stellte ich einen großen Spiegel so auf, daß er mehr Tageslicht auf die Zimmerdecke warf. Ab und zu bekam ich Besuch. Einkaufen ging ich in die drei umliegenden Orte, oder ich ging einen schmalen Pfad am Fluß entlang und besuchte meine Nachbarn, Kastner, auf einem schmalen Pfad am Fluß. Ich war stolz, in dunkler Nacht, ohne Taschenlampe, den Weg nach Hause zu finden. Die Augen gewöhnen sich an die Finsternis. Es entstanden viele Bilder. Ich habe für ein Foto alle zusammengestellt. Dieses Bild zeigt eine Umkehr der Beziehung Pflanze – Mensch die ich schon früher, 1954, mit dem Bild ⑲⑨ *Die Blumen werden die Menschen richten* gemalt habe.
(aus: *Hundertwasser 1928–2000*, Catalogue Raisonné, Bd. 2, Köln 2002)

◎

I lived and painted for an entire year, a winter in the snow and a summer in which I bathed in the river, in my old mill on the Kamp. I fetched water out of a little brook; in the evening I lit seven kerosene lamps; I also had the first paltry solar current from a little photovoltaic cell on the grass roof. In the winter I set up a large mirror in such a way that it reflected more daylight on the ceiling. Now and then I had a visitor. I fetched provisions in the three nearby villages, or I went down a narrow path along the river and visited my neighbor Kastner. I was proud I could find my way home in the dark without a flashlight. The eyes get used to the darkness. Many pictures were painted. I placed them all together for a photograph. The picture shows a reversal in the relationship between plants and man, which I had already painted earlier, in 1954, with picture ⑲⑨ The Flowers Will Sit in Judgment over Man.
(From: Hundertwasser 1928–2000, *Catalogue Raisonné, Vol. 2, Cologne, 2002)*

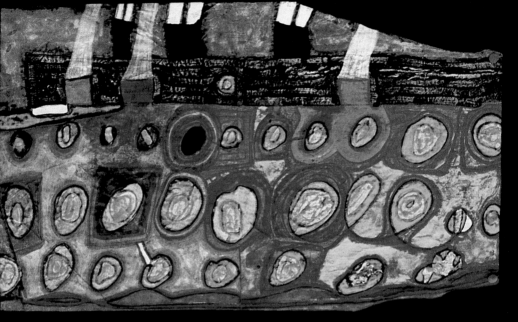

(507) Lila Dampfer / *Violet steamer*

Die Bilder (533) und (556) gehören zusammen und waren ein Hauptblickpunkt im Salon de Mai in Paris 1962. Es waren meine ersten Bilder im neuen Atelier auf der Giudecca in der Casa de Maria, von wo man weit bis San Marco, zur Zattere und nach Marghera schauen konnte und wo die großen Ozeandampfer (Bâtiments, wie es so schön auf französisch heißt) direkt vor der Nase vorbeifuhren. Es war wie ein Traum, ein Traum, den ich mir seit Jahren ermalte. Schwimmende Häuser haben runde Fenster. Diese Ozeanriesen waren höher und größer als der Palazzo Ducale und die Markuskirche, verstellten beim Vorüberziehen den Blick auf Venedig. Der Kontrast zwischen historischen, steinernen Palästen und schwimmenden Stahlungetümen kann nicht größer sein. (aus: *Hundertwasser 1928–2000*, Catalogue Raisonné, Bd. 2, Köln 2002)

◎

The paintings (533) and (556) belong together and were a main attraction at the Salon de Mai in Paris in 1962. These were my first pictures in my new studio on the Giudecca, in Casa de Maria, where you could look out on San Marco, towards Zattere and Marghera, and where the big ocean liners (bâtiments, as the French put it so beautifully) went by right in front of your nose. It was like a dream, a dream which I had been painting for years. Floating houses have round windows. These ocean-going giants were higher and bigger than the Palazzo Ducale and St. Mark's; they cut off the view of Venice when they came by. The contrast between historic stone palaces and floating steel monsters cannot be greater.
(From: Hundertwasser 1928–2000, *Catalogue Raisonné, Vol. 2, Cologne, 2002)*

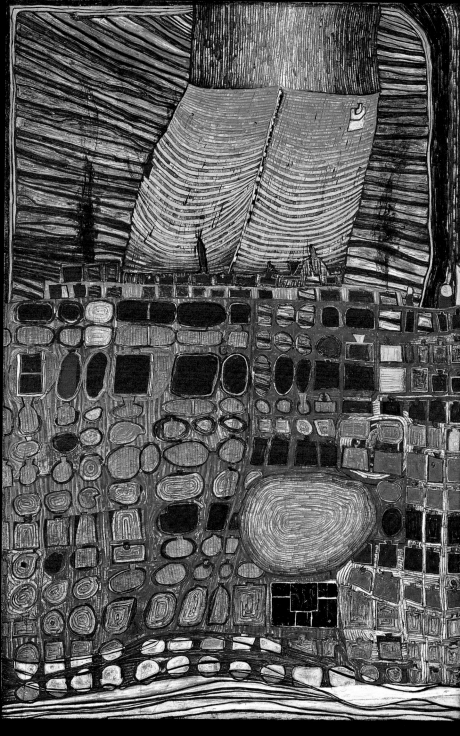

556 Dampferteil / *Part of a steamer*

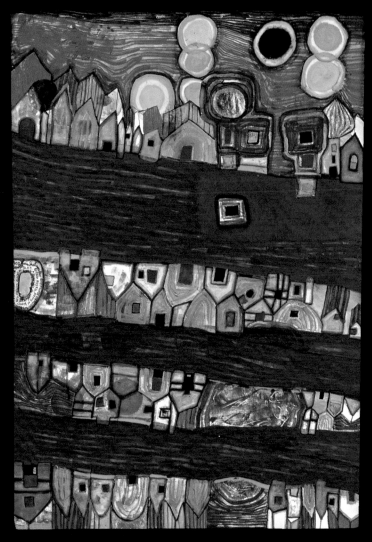

905 Rote Flüsse Straßen aus Blut – Rote Straßen Flüsse aus Blut
Red streets rivers of blood – Red rivers streets of blood

Auch dieses Bild ist – wie viele andere – so konzipiert, daß man es auch um hundertachtzig Grad gedreht anschauen kann wie **236** *Österreichische Eindrücke,* **330** *Schwebende Stadt,* **743** *Tree Man Vase* oder **892** *Positive Seelenbäume – Negative Menschenhäuser.* Wenn man in Eitempera pinselbreite Linien so malt, daß sie sich überlappen, gibt das bei zerriebenen Ziegelsteinen den stärksten Effekt, aber auch bei Kadmiumrot und Kobaltviolett. Jede echte Farbe hat, falls sie nicht auf Kunststoffbasis gemacht wird, ihren ureigenen Charakter. (aus: *Hundertwasser 1928–2000,* Catalogue Raisonné, Bd. 2, Köln 2002)

◎

This picture, like many others, was also laid out such that it can be viewed after turning it around 180 degrees, like **236** *Austrian Impressions,* **330** *Floating City,* **743** *Tree Man Vase or* **892** *Positive Soul Trees – Negative Man Houses. If lines the breadth of a paintbrush are painted with tempera so that they overlap, a very strong effect is the result with pulverised brick, but also with cadmium red and cobalt violet. Every genuine pigment has its own unique character, unless it is made from plastics. (From: Hundertwasser 1928–2000, Catalogue Raisonné, Vol. 2, Cologne, 2002)*

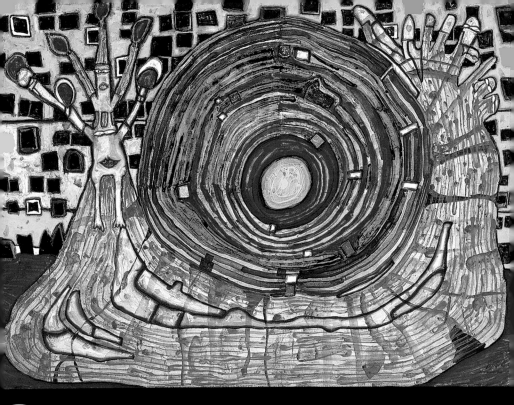

923 Der Baum trägt die Erde – Schneckenbaum – Baumschnecken
Tree foothold of earth

Endlich wieder in Paris, mit Blick auf die kleine griechisch-östliche Kirche Saint-Julien-le-Pauvre und Notre Dâme, konnte ich einige Bilder malen. Das Hin- und Herfahren tut keinem Maler gut, besonders wenn es seine Bestimmung ist, in Andacht zu malen.
(aus: *Hundertwasser 1928–2000*, Catalogue Raisonné, Bd. 2, Köln 2002)

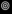

Back in Paris at last, with a view of the small Greek Orthodox church of Saint-Julien-le-Pauvre and of Notre Dâme, I was able to paint some pictures. Being on the move all the time is not good for any painter, especially when it is his destiny to paint in an attitude of devotion. (From: Hundertwasser 1928–2000, Catalogue Raisonné, Vol. 2, Cologne 2002)

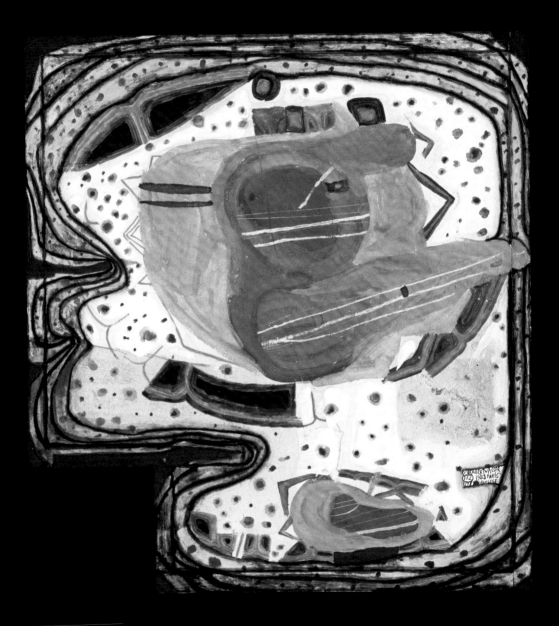

172 Kopf / *Head*

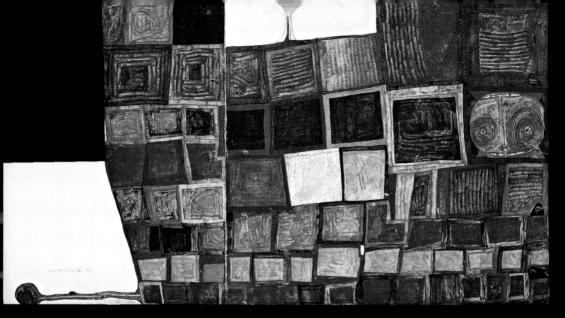

176 Autobus

Das Bild habe ich einem Mädchen, das auf dem Montmartre wohnte, geschenkt. Sie hat es jedoch gleich weiterverkauft. Das ist mir so oft passiert, bis ich keine Bilder mehr verschenkte.
(aus: *Hundertwasser 1928–2000*, Catalogue Raisonné, Bd. 2, Köln 2002)

◎

I gave the picture to a girl who lived on Montmartre. But she turned around and sold it. That happened to me so often, until I stopped giving away pictures. (From: Hundertwasser 1928–2000, Catalogue Raisonné, Vol. 2, Cologne, 2002)

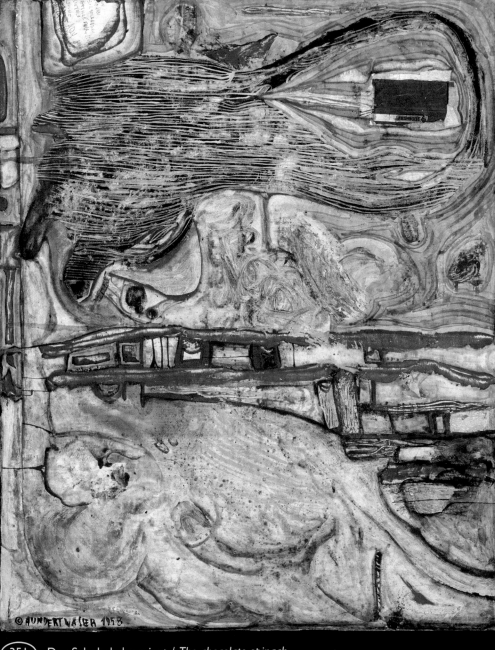

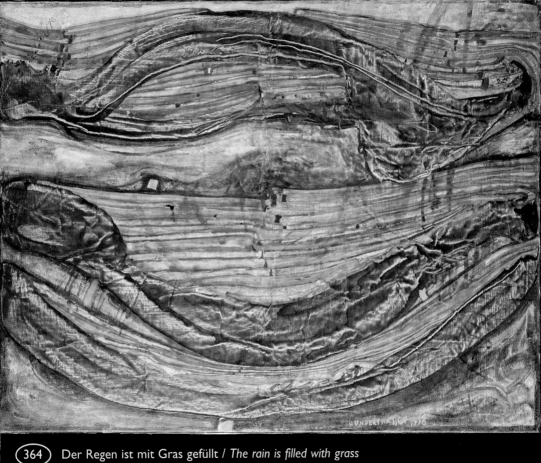

364 Der Regen ist mit Gras gefüllt / *The rain is filled with grass*

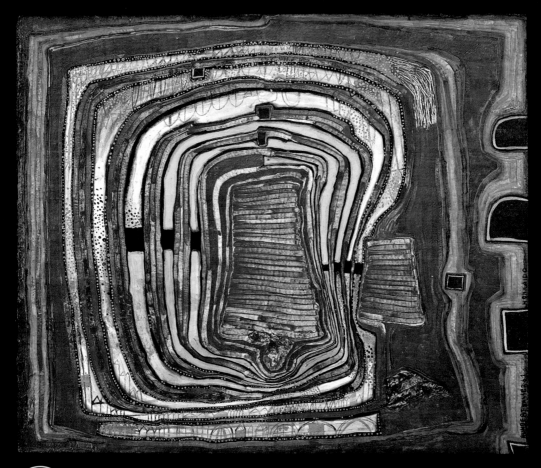

(492) Byzantinisches Labyrinth / *Spiral in gold rain*

Raymond Cordier, mein Pariser Händler, Freund und Galerist, hatte zwei Bilder an Georges Pompidou verkauft, bevor er Premierminister wurde. Mit dem Erlös des Wiederverkaufs eines der Bilder konnte Cordier den Pompidous ein Landgut im Departement Lot kaufen, wohin ich eingeladen wurde. Ob die Geschichte stimmt oder ob man mir damit eine Freude machen wollte, kann ich nicht sagen.
(aus: *Hundertwasser 1928–2000*, Catalogue Raisonné, Bd. 2, Köln 2002)

◎

Raymond Cordier, my dealer, friend and galerist in Paris, sold two of my pictures to Georges Pompidou before he became Prime Minister. One of them was resold, and the proceeds were enough for Cordier to buy the Pompidous a country estate in the Department of Lot, to which I was invited. I can`t say though whether the story is true, or something I was told to please me.
(From: Hundertwasser 1928–2000, Catalogue Raisonné, Vol. 2, Cologne, 2002)

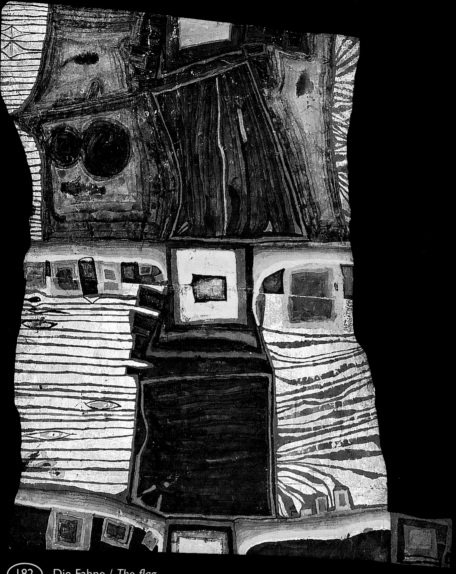

(182) Die Fahne / *The flag*

Jede Fahne sollte individuell verschieden und unregelmäßig sein. »Le bandiere sono troppo facili da imitare.
Orridisco.« (Es schaudert mich: Die Fahnen sind zu leicht nachzumachen.
(aus: Kat. Galleria del Naviglio, Mailand 1955)
Ich arbeite gern auf Papieren (Packpapieren), auf Malgründen, die bereits unregelmäßige Ränder aufweisen.
Ich bin abergläubisch, die Ränder selbst unregelmäßig zu machen bringt Unglück.
(aus: *Hundertwasser 1928–2000*, Catalogue Raisonné, Bd. 2, Köln 2002)

◎

Every flag was supposed to be individually different and irregular. "Le bande sono troppo facili da imitare. Orridisco."
(The flags are too easy to imitate. I'm horrified. (From: Cat. Galleria del Naviglio, Milan, 1955)
I like to work on paper (packing paper), on grounds which already have irregular edges. I am superstitious; making the edges
irregular brings bad luck. (From: Hundertwasser 1928–2000, Catalogue Raisonné, Vol. 2, Cologne, 2002)

Dieses Bild war Ausgangspunkt für die »Grammatik des Sehens«, wo ich Assoziationsketten in Stufen des Erfassens einteilte. Dieses Bild war Beispiel dafür, welcher innere Film beim Betrachten eines Bildes entstehen kann – eine aneinandergereihte Assoziationsfolge:

◎

This painting marks the beginning of the "Grammar of Seeing", where I arranged chains of association in steps of comprehension. This picture was an example of how an interior film can come about while looking at a picture – a series of associations in a sequence:

1 la fleur
2 premier développement de la fleur
3 système de circulation (végétal, urbain, etc.)
4 moteur d'une plante
5 exercice de développement végétal
6 développement végétal comme explosion lente
7 invasion ou expension champignon
8 formation de combat étrange des fourmis contre les carréoïdes
9 la nouvelle méthode de guerre spiraloïde asiatique
10 victoire de la spirale normale sur les angles 90° urbains anormaux
11 exemple de guérison par activité spiraloïde
12 concentration absolue qui se détache de la division basse
13 registration subconsciente momentanée
14 matérialisation d'une conscience
15 jeu de l'oie
16 l'escalier hélice pour atteindre le bien
17 trou de serrure du ciel de dieu par lequel si peu de gens peuvent passer
18 le but d'entre-étape ou la solution temporaire
19 le nouveau but
20 le sein
21 jet d'eau multicolore devenant une fontaine profonde
22 intérieur du sexe féminin
23 le lac respirant
24 l'abîme
25 le gouffre d'impotence
26 le tourbillon
27 la toile d'araignée
28 labyrinthe spiraloïde
29 libération
30 tranche d'œil ou vision sectionnée
31 filtre vivant
32 le mirror
33 est-ce que cela interprète mes vraies ou mes fausses intentions

34 est-ce que cette chose est aussi inattendue et mystérieuse que le voyage de Khrouchtchev aux Indes
35 co-existence de deux formes organiques de concentration contraire
36 est-ce que je pourrais vendre le tableau
37 essai de trouver la meilleure forme de compris entre le devoir avant-gardiste-moral et le confort de la certitude de vente
38 le dommage que les juifs n'ont pas le droit de peindre
39 insigne religieux sémite
40 église arabe
41 sorte de moulin à café oriental
42 le danger spirale de la fumée nicotine
43 la substance huileuse-alcoolique multicolore dégueulasse dans une goutte de vin dangereuse
44 signe de sombre malédiction
45 tache de sang d'hier ressemblant à une tache d'encre
46 la goutte de sang
47 détail du microcosme
48 molécule ou microparticule dans l'attaque
49 projet de drapeau antiuniformiste
50 symbole de bonheur d'un individu
51 recherche de condensation d'une âme
52 le Saint Esprit qui s'envole ou descend
53 nuage survolant la banlieue en hiver le soir
54 la radioactivité planante et flânante
55 nuage avec possibilité de contraction de ratatinement fade
56 âme volante
57 plaisir de voler
58 soucoupe volante
59 le Cœur de Jésus
60 la coupe d'arbre
61 forme de formule magique
62 métamorphose
63 le nénuphar géant (le tournesol)

64 le campo de Sienne qui s'envole
65 architecture hélice-végétale future
66 ville vue d'au delà du soleil
67 ville couverte d'un nuage qui se vaporise
68 le mariage du soleil avec la pluie
69 Regentropfen, die an mein Fenster klopfen
70 la dernière goutte de pluie qui passe
71 mort d'une goutte de pluie dans une cité métro-pole
72 la ville de l'Autrichien Egon Schiele absorbe le fluidoïde de l'Italien Gianni Dova
73 souvenir d'une spirale vue dans le film „Image de la folie"
74 la fleur qui mange
75 souvenir nostalgique d'une maladie perdue
76 le très beau début d'une épidémie
77 une des positions allemandes en hérisson en 1943 en Russie

Ce film intérieur continu est relayé, si on veut, par cinq mouvements :
1–19 (fleur – nouveau but): le chemin efficace, comment éliminer vraiment le danger des carrés croissants et de l'explosion champignon par des exercices de formation végétale et d'activité spiraloïde.
20–31 (sein – filtrant vivant): les aventures sexuelles et de labyrinthe.
32–45 (mirroir – tâche dangereuse): questions de conscience – d'auto-connaissance – visibilisation des périls divers.
46–61 (goutte de sang – formule magique): les deux espaces – les recherches religieuses – les symboles en vol.
62–77 (métamorphose – hérisson allemand): les maladies d'enfance perdues – les rêves réalisables – la pluie.

Kontraktform mit 78 Deutungen / *Contract form
with 78 interpretations – Coffee grinder*

(Publiziert in den Zeitschriften *Arti visivi*, Nr. 2, Rom 1955, und *Phases*, Nr. 3, Paris 1956, S. 25; Kat. Musée d
moderne de la ville de Paris 1975, S. 155f.)

◎

(Published in the magazines Arti visivi, *No. 2, Rome, 1955, and* Phases, *No. 3, Paris, 1956, p. 25; Cat. Musée d'art mo
ville de Paris, 1975, pp. 155)*

409 Das Herz der Revolution / *The heart of the revolution*

Das Bild bestand ursprünglich aus zwei Aquarellen, zwei Teilen: aus einem oberen und einem unteren Teil. Die habe ich aneinandergefügt und an einen Sammler in Hamburg verkauft. Es war kein besonders schönes Bild, bis ich es später fertiggemalt habe, so, wie man es hier sieht. Als es fertig war, habe ich lange über den Namen nachgedacht und habe dann *Das Herz der Revolution* gefunden. Ich meinte damit nicht eine wilde Revolution, sondern eine, die langsam um sich greift, eine Art pflanzliche Revolution, eine Art Evolution. Ich kann ein Bild mehrere Jahre liegen lassen, oft drei, vier, fünf Jahre lang, und plötzlich beende ich es. Dies ist ein Bild, das ich besonders gerne habe. Ich glaube, daß der Titel gut gewählt ist. Es ist wirklich ein Herz, das schlägt. Leider kann man in der Farbreproduktion die Technik nicht erkennen. Das Bild ist teilweise in Wassertechnik und teilweise in Öltechnik gemalt. Das hat zur Folge, daß Teile des Bildes matt sind und andere glänzend. Dadurch bekommt das Bild einen eigenen Reiz, auch durch den Kontrast, nicht nur durch den Kontrast der Komplementärfarben wie Rot-Grün, sondern auch durch den Kontrast zwischen matt und glänzend. Das ist, glaube ich, eine Spezialität von mir. (aus: *Hundertwasser*, Buchheim Verlag, Feldafing 1964, S. 14)

◎

Originally the picture was two watercolors, two parts: an upper and a lower part. I put them together and sold them to a collector in Hamburg. It was not a particularly beautiful picture until I finished painting it later, the way it is shown here. After it was finished, I thought a long time about the name and finally came up with The Heart of the Revolution. *By that I did not mean a wild revolution, but one which slowly spreads, kind of a vegetative revolution, a kind of evolution. I can leave a picture untouched for years, often three, four, five years, and suddenly I finish it. This is a picture I am particularly fond of. I think the title is a good choice. It really is a heart that is beating. Unfortunately the technique cannot be made out in the color reproduction. The picture is painted partly with water technique and partly in oil. The result is that parts of the picture are matte and others shiny. That gives the picture a fascination of its own, by virtue of the contrast, not just that of complementary colors such as red and green, but also the contrast of matte and shiny surfaces. That, I think, is a specialty of mine.*
(From: Hundertwasser, *Buchheim Verlag, Feldafing, 1964, p. 14)*

(475) Blutregen tropft in japanisches Wasser, das in einem österreichischen Garten liegt
Rain of blood dropping into Japanese waters located in an Austrian garden

Mein größtes in Japan gemaltes Bild. Ich wohnte in einem Ryokan, einem traditionellen japanischen Hotel mit Lehnsesseln ohne Füße, mit niedrigem Tisch, nur so hoch (etwa 40 cm), daß man die Beine durchstrecken oder im Türkensitz davor sitzen konnte oder römisch halbliegend, auf den Ellbogen gestützt. Der Boden war aus Tatami Matten zusammengestellt. Das Bild lag auf dem kleinen Tisch, der nur etwa 70 Zentimeter im Quadrat war, und stand weit vor. Da das Aufstehen, um an einer anderen Stelle des Bildes zu malen, jedesmal eine körperlich schwierige Prozedur war, drehte ich das Bild waagrecht um seinen Mittelpunkt und malte, so weit mein Arm reichte. So entstand ganz natürlich und zwangsläufig die Strukturkomposition des Bildes mit einem blauen See im Zentrum und einem Gartenzaun am Rand.
(aus: *Hundertwasser 1928–2000*, Catalogue Raisonné, Bd. 2, Köln 2002)

◎

The biggest picture I painted in Japan. I lived in a ryokan, a traditional Japanese inn, with armchairs without legs, a low table, only about high enough (approx. 40 cm) to stretch your legs through or to sit cross-legged before it or in a Roman reclining position on one's elbows. The floor was covered by tatami mats. The picture was on the little table, which was only about 70 cm square, and stuck far out in the room. As it was a difficult physical undertaking to stand up and paint at another point in the picture, I turned the picture horizontally around its midpoint and painted as far as the arm could reach. Thus the structural composition of the picture came about in a perfectly natural way and of itself, with a blue lake in the centre and a garden fence on the edge.
(From: Hundertwasser 1928–2000, *Catalogue Raisonné, Vol. 2, Cologne, 2002)*

97

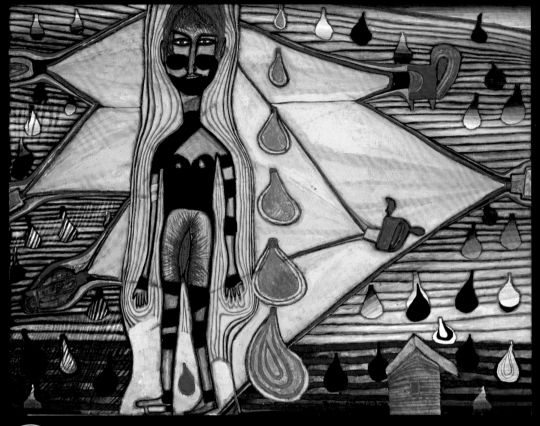

629 Der Tod des Mannequins – Die Photographen / *The death of the covergirl*

Fotografieren tötet. Die Kamera ist das böse Auge. Ich war mit einem Fotomodell befreundet und bekam alles mit. Ein anderes nahm sich das Leben, weil es glaubte zu dick zu werden.
(aus: *Hundertwasser 1928–2000*, Catalogue Raisonné, Bd. 2, Köln 2002)

◎

Photography kills. The camera is the evil eye. I was involved with a photographer's model and I got an inside look at everything. Another one took her own life because she thought she was getting too fat.
(From: Hundertwasser 1928–2000, *Catalogue Raisonné, Vol. 2, Cologne, 2002)*

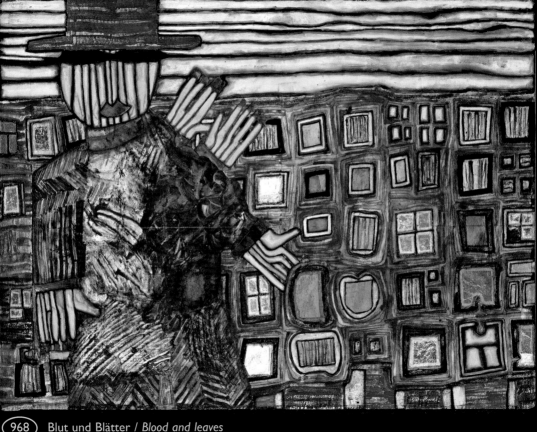

968 Blut und Blätter / *Blood and leaves*

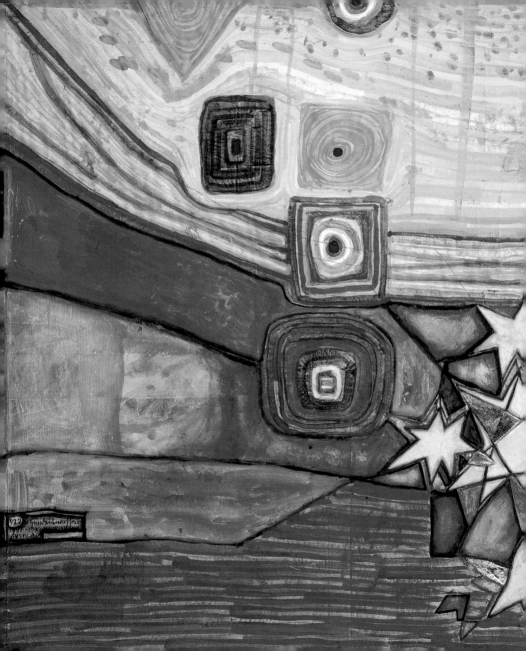

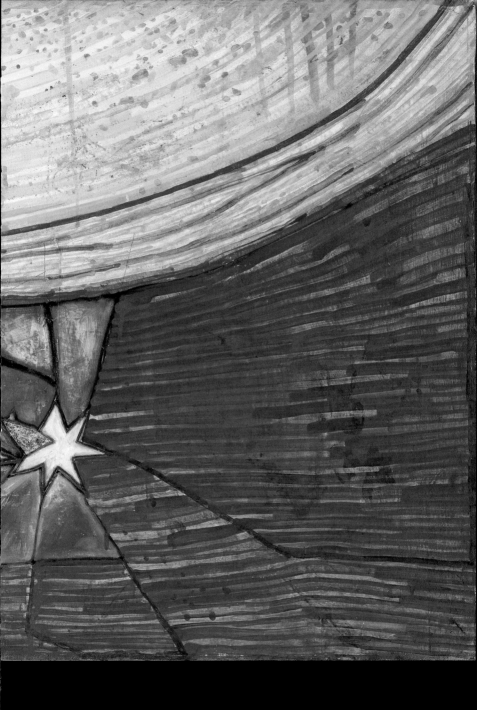

This is a fantasy on the Australian flag I designed. People always think the stars and the sky have to be above the mountains. In Australia, the "land down under", where, as in New Zealand, the antipodes live, it is exactly the opposite: the sky and stars are below, or rather, from a global-extraterrestrial viewpoint, there is no above and below. (From: Hundertwasser 1928–2000, Catalogue Raisonné, Vol. 2, Cologne, 2002)

Damit ist der Berg von Montreal gemeint, von dem ich, statt die Vernissagefeier meiner Ausstellung in der Galerie Landau mitzumachen, in der dunklen Nacht, quer durch Privatgärten, unter Gittern und Stacheldrähten hindurchkriechend, an bellenden Hunden vorbei, in die Stadt hinunter kam. Ich mache oft solche Sachen, beispielsweise schauen, wie es hinter einem Luxushotel aussieht, den Fahrstuhl nicht benutzen, aus dem zwanzigsten Stock über die für »Personal only« bestimmte Stiege nicht mehr herauskommen und durch Fenster, Küchen und Keller einen Ausgang finden.

(aus: *Hundertwasser 1928–2000*, Catalogue Raisonné, Bd. 2, Köln 2002)

◎

This refers to the "Mount" in Montreal, from which I descended into the city in the dark of night, instead of attending the vernissage party for my exhibition at Galerie Landau, walking right through people's yards, crawling under fences and barbed wire, past barking dogs. I do things like that often, for instance I have a look at how it looks at the back of a luxury hotel; instead of taking the elevator I use the stairway reserved for "personnel only" from the 20th floor and find no exit until I get out by way of windows, kitchens and the basement.

(From: Hundertwasser 1928–2000, *Catalogue Raisonné, Vol. 2, Cologne 2002)*

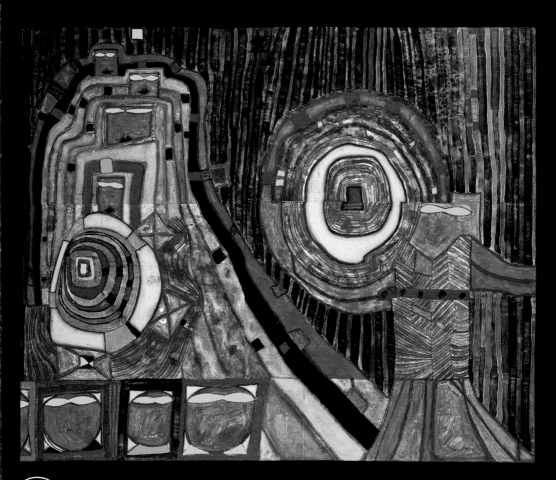

943 Hausberg / *Domestic mountain*

Das ist ein Thema, das ich drei-, viermal verwendet habe. Das ist das dritte Bild der Reihe *Augenwaage*. Als ich es malte, dachte ich wirklich nicht an ein Auge, sondern an die matten und die glänzenden Partien. Ich hatte das Bild in Aquarellfarben angelegt und darüber einen Firnis gelegt, so daß die Aquarellfarben gut durch den Firnis hindurchscheinen konnten. Dann hatte ich in den Firnis hinein die dunklen Partien gemalt und diese nachher innen ausgewischt. Innerhalb der Aquarellpartien sind die mittleren Stellen weniger gefirnißt, so daß sich matte und glänzende Stellen verbinden – je nachdem, ob sie mit der Wassertechnik oder mit der Öltechnik gemalt worden sind. In dieses Bild habe ich auch Gold gebracht. Damals begann ich mehr und mehr Gold zu verwenden, ganz ungeachtet dessen, daß man das Malen mit Gold kindisch fand. Ich hatte da wahrscheinlich durch meine »Ahnen« Schiele und Klimt, die ebenfalls viel Gold verwendeten, keinerlei Hemmungen, dieses Material auch zu gebrauchen und echte Goldfolien aufzukleben. Ich wußte damals noch nicht, wie man sie richtig aufsetzt. Dadurch bekamen sie einen eigenen Reiz. Jetzt weiß ich leider ganz genau, wie man Gold auflegt, und nun ergeben sich leider nicht mehr so schöne zerfetzte Flächen. Der Titel *Die Augenwaage* entstand, wie oft, nachher. Wenn so ein Bild fertig ist, dann denkt man krampfhaft nach, welchen Titel es bekommen kann. »Titel« ist nicht richtig, »Name« ist besser – so wie man zu Menschen sagt: Franz, Josef oder Annemarie, so habe ich dann zu diesem Bild gesagt: Augenwaage. Es ist ein Auge, so anatomisch an den Sehnen aufgehängt, es kann aber auch etwas anderes, ganz etwas anderes bedeuten. An diesem Bild habe ich ein bißchen schneller gearbeitet. (aus: *Hundertwasser*, Buchheim Verlag, Feldafing 1964, S. 40)

◎

This is a subject which I used three or four times. It is the third picture of the Eye Balance *series. When I painted it I wasn't actually thinking of an eye, but of the matte and shiny portions. I had done the picture with watercolors and coated it with a varnish that would let the watercolors could really shine through. Then I painted the dark portions onto the varnish and smeared them afterwards in the middle. The middle surfaces of the watercolor portions have less varnish, so that the matte and shiny parts are connected – depending on whether they had been painted with water or oil technique. I also included gold in this picture. At the time I had begun to use gold more and more frequently, irregardless of the fact that painting with gold was thought to be childish. Probably thanks to my "ancestors" Schiele and Klimt, who also used gold a lot, I had no qualms at all about using this material and pasting genuine gold foil onto the surface. At the time I didn't yet know how to apply it properly. That lent the pictures a particular attractiveness. Now, unfortunately, I know exactly how to apply the gold, and now the results are no longer such beautifully ragged surfaces. The title* The Eye Balance *came later, as so often. When a picture like this one is finished, I try like everything to think up a title. Title is not right; name is better – just like you say to people Franz, Joseph, or Annemarie, I called the painting Eye Balance. It is an eye suspended anatomically by its tendons, but it can also mean something different, something entirely different. I worked a bit faster on this picture.*
(From: Hundertwasser, Buchheim Verlag, Feldafing, 1964, p. 40)

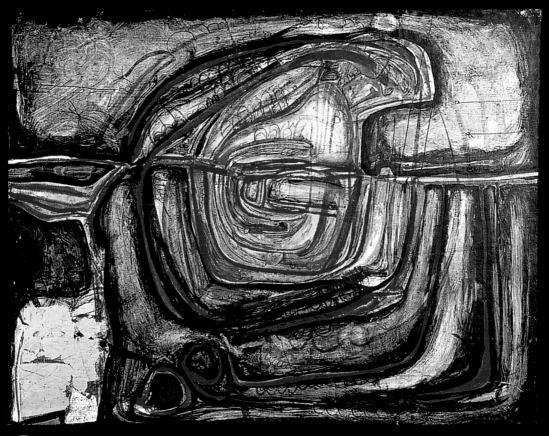

366 Augenwaage III / *Eye balance III*

Das Bild entstand in einem Camper Caravan Wagen, mit dem ich über den Haast Paß fuhr. Es fiel Schnee, so blieben wir auf dem Paß und wurden eingeschneit. In Neuseeland gibt es, wie in allen angelsächsischen Ländern, unzählige, hauptsächlich christliche Religionen und Sekten, nicht so wie in Österreich, wo es nur die römisch-katholische Kirche gibt. Der Begriff »Sharing« – etwa tiefe Anteilnahme und Nächstenliebe – ist ein Schlüsselwort der Feinfühlenden in den Antipoden. Die Ausstrahlungen kreuzen sich wie die Kreiswellen von ins Wasser geworfenen Steinen. (aus: *Hundertwasser 1928–2000*, Catalogue Raisonné, Bd. 2, Köln 2002)

◎

The picture was done in a camper with which we drove over Haast Pass. Snow was falling, so we stayed at the pass and got snowed in. In New Zealand, as in all Anglo-Saxon countries, there are any number of religions and sects, most of them Christian, not like in Austria, where there is only the Roman-Catholic Church. The idea of "sharing" – a kind of deep empathy and brotherly love – is a key word with sensitive people in the antipodes. The repercussions intersect like the ripples from stones thrown into the water. (From: Hundertwasser 1928–2000, *Catalogue Raisonné, Vol. 2, Cologne, 2002)*

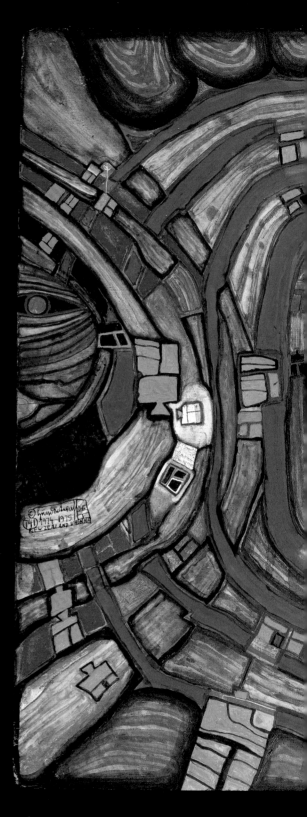

(741) Jacquis sharing

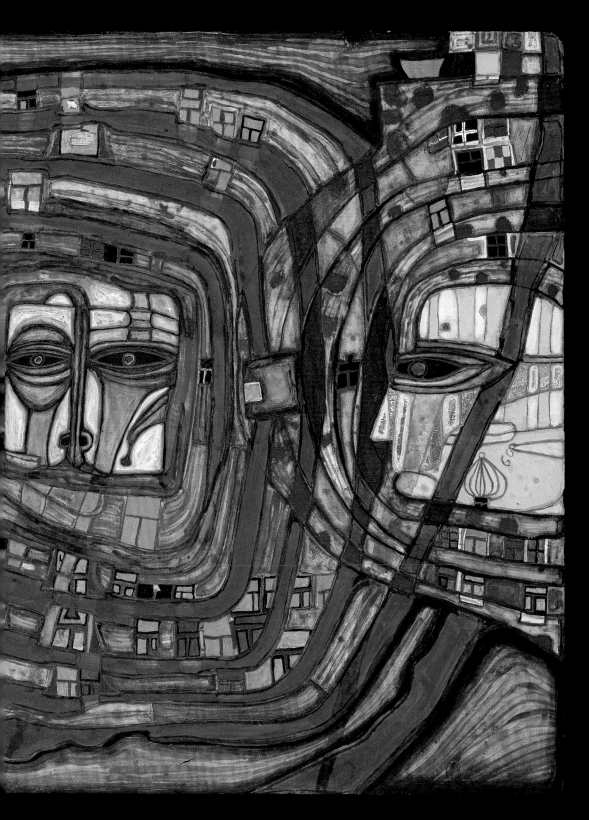

722 Rangitoto-Taranaki-Rakino

988 Kuß im Regen / *Kiss in the rain*

Hundertwasser
On the Delay Mechanism,
Protective Layers, Superficial Enemies and the Prejudice Trap
or
The Positive Long-Term Effect
of the Negative Assessment of the Positive

Nothing helps the truly positive to achieve a greater impact than the negative intention to hold it back.

The effect of the positive is multiplied first by the obstacle of the negative and the unintended publicity of the positive at the hands of negative forces. And then by the accumulation of the positive until it can no longer be overlooked. Like water held up behind a dam.[1]

Then by the bursting of the dam, which allows the meanwhile vastly strengthened positive to take its course. Having to admit that what had been judged to be negative is in truth positive, is a difficult realization which leaves a much deeper mark than when the positive is recognized immediately as being positive.

Thus, a multiple effect is achieved.

It appears as though Hundertwasser, unconsciously or consciously, makes use of and cultivates this delay effect with the greatest mastery, to the repeated bewilderment of his "enemies", who for Hundertwasser are not enemies at all, but welcome bolsterers, mouthpieces and tools of the delay mechanism.

Those who take a stand against Hundertwasser are always those who do not know him personally or who have only dealt with his ideas, paintings and concerns in a superficial way. That is, they are people who have only heard about him and adhere to negative prejudices without examining them.

When someone says, Hundertwasser's posturing and everything associated with him prevents me from seeing his paintings and blocks my view of his concerns, this means that he cannot see without prejudice, that the delay effect has succeeded in setting the delay mechanism in motion within him. He has become a victim of his prejudice. He has fallen into the prejudice trap laid for the protection of the artist; it exists to protect the artist's paintings and messages from the evil eye of the unauthorized.

He has fallen into the prejudice trap.

Again and again, Hundertwasser has experienced how his so-called enemies have become useless as tools of the delay mechanism when they make his personal acquaintance or delve deeper into the issues which concern him, because then they either clam up or become avid followers.

Typical delay effects come about, for example, with: proclaiming in the nude the truth about the third skin; the Nettle Campaign; the framing of paintings in "bed-bug frames" (unintentionally) at the Art-Club in 1952; leaving out (unintentionally) an "r" in the painting entitled "Europäer der sich seinen Schnurbart hält" (European Twirling His Moustache). The shocking use of expressions such as "degenerate art", the coining of terms and phrases such as: Hundertwasser is a gift to Germany; architects are like war criminals; my eyes are tired; through our shit we become immortal; the straight line is godless; students will be replaced by plants. The wearing of creative clothing. Reading from seven-metre-long scrolls. The soiling of sterile architecture. Etc.

Hundertwasser
Über den Verzögerungsmechanismus, die Schutzschichten, die Oberflächenfeinde und die Vorurteilsfalle oder
Die positive Langzeitwirkung der negativen Beurteilung des Positiven

Nichts verhilft dem wahren Positiven zu größerer Schlagkraft als ein negatives Aufhaltenwollen.

Die Wirkung des Positiven vervielfältigt sich einmal durch die Sperre des Negativen und die von den negativen Kräften ungewollte Publicity des Positiven. Dann durch die Akkumulation des Positiven, bis es nicht mehr übersehen werden kann. Ähnlich wie beim Aufstauen hinter einem Damm.[1]

Dann durch den Dammbruch, der dem inzwischen mannigfach verstärkten Positiven freien Lauf läßt. Das Zugebenmüssen, daß das als negativ Beurteilte in Wahrheit positiv ist, ist eine schwere Erkenntnis, die bedeutend tiefere Spuren hinterläßt, als wenn das Positive sofort als positiv erkannt wird.

So wird eine Mehrfachwirkung erzielt.

Es scheint, als ob Hundertwasser, unbewußt oder bewußt, diesen Verzögerungseffekt in größter Meisterschaft handhabt und kultiviert zur immer wiederkehrenden Verblüffung seiner »Feinde«, die für Hundertwasser gar keine Feinde sind, sondern willkommene Verstärker, Sprachrohre und Werkzeuge des Verzögerungsmechanismus.

Die, die gegen Hundertwasser Stellung nehmen, sind immer solche, die ihn nicht persönlich kennen, oder solche, die sich mit seinen Gedanken, Bildern und Anliegen nur oberflächlich beschäftigt haben. Das heißt, es sind solche, die ihn nur vom Hörensagen kennen und negative Vorurteile übernommen haben, ohne sie zu überprüfen.

Wenn jemand sagt: Hundertwassers Gehabe und das, was um ihn herum ist, verhindert meine Sicht auf seine Bilder und verstellt mir den Weg zu seinem Anliegen – so bedeutet das, daß er nicht vorurteilsfrei sehen kann, daß der Verzögerungseffekt bei ihm den Verzögerungsmechanismus erfolgreich in Gang gesetzt hat. Er ist Opfer seines Vorurteils geworden. Er ist in die zu des Künstlers Schutz angelegte Vorurteilsfalle geraten, die existiert, um dessen Bilder und Botschaften vor dem bösen Auge des Nichtbevollmächtigten zu schützen.

Er ist in die Vorurteilsfalle gefallen.

Hundertwasser hat immer wieder die Erfahrung gemacht, daß die sogenannten Feinde als Werkzeug für den Verzögerungsmechanismus unbrauchbar werden, wenn sie ihn persönlich kennenlernen oder sich tiefer mit seinem Anliegen beschäftigen, weil sie dann entweder verstummen oder überzeugte Wegbegleiter werden.

On direct scrutiny the bones of contention are not that at all, but, on the contrary, they are likewise pithy truths which encode nothing and are not encoded. Only if taken superficially do they produce a delay effect and with it so-called "superficial enemies", welcome tools of the delay mechanism. In the process, the superficial enemies fall into the prejudice trap.

The delay mechanism set in motion by the delay effect serves to bolster the foundation and to bolster the structure of the theses created by Hundertwasser.

In the plant world the delay mechanism is a veritable rule of survival. If the cold of winter and drought do not furnish this delay mechanism automatically, the plants are themselves at pains to use a clever obstruction tactic of biding their time and stalling so they won't grow too fast and die.[2]

That is why Hundertwasser refuses to accept honours, prizes, titles[3], unless he can use them as an occasion for the delay effect of a new or old necessary truth, in order to give it greater effect.

These truths are positive messages which are never directed at the awarding body, but for its and the general public's benefit. But many people don't realize this until later.[4]

Hundertwasser keeps close track of the delay mechanism. He is only interested in negative criticism. He hardly reads the positive ones. He tends not to like them, because they "make him die too soon", make him surface too soon: classified, academised, institutionalised.

On the other hand Hundertwasser knows precisely where he stands and where his roots are. His self-criticism is very severe and goes far beyond whatever superficial criticism is sent his way.

Hundertwasser is glad about any negative criticism. He has collected them for a book he plans to publish: "Hundertwasser: Negative Critiques – Lost Paintings".

Hundertwasser likes to adopt abusive statements about his person and work and wears them like titles of nobility. For example: "I am a literary and decorative painter. I am happy and feel good" (in the catalog text of Studio Paul Facchetti, 1956, in answer to a Paris critic).

Or: "I am a beautifier", in the press conference with Mayor Gratz in Vienna in 1980 (referring to an abusive term derived from the pseudo-aesthetic principles of Adolf Loos, in: Ornament and Crime, 1908, the third generation of Viennese architects of the Bauhaus mentality).

Or: "I am a painter of an ideal world." Which means: … of tomorrow. (The ideal world, this beautiful phrase, became a term of abuse around 1975, similar, almost synonymous, to "fascist" around 1950–1960.)

Sometimes Hundertwasser puts abusive terms into his critics' mouths himself: "I am a bluffer", on the occasion of his speech at his first exhibition at the Art-Club in 1952. But then he went on: "I am myself caught up in the general net of lies, from which I want to free myself." But it was reason enough for the critic Lampe to call Hundertwasser a bluffer.

For similar reasons, Hundertwasser defends the garden gnome against rationalism, fights for little men and great feelings, fights for Window Right and the Third Skin, which is why he has come to be called "façade guru" (Wiener Arbeiterzeitung, July 10, 1980), of which he is very proud.

In keeping with his "Grammar of Seeing", Hundertwasser paints in many layers. When viewed superficially, only the top layer is visible, just like in Brueghel's paintings, beneath whose upper layer, which was so "amusing" to his contemporaries, it took centuries for deeper layers to reveal themselves, which again and again have provoked the most eminent viewers to new discoveries and insights.

Typische Verzögerungseffekte entstehen zum Beispiel durch: im nackten Zustand Verkünden von Wahrheit über die Dritte Haut, die Brennesselaktion, das Rahmen von Bildern in »Wanzenrahmen« (unbewußt) im Art Club 1952, das (unbewußte) Auslassen eines »R« im Bildnamen »Europäer der sich seinen Schnurbart hält«. Gebrauch von verfremdeten Ausdrücken wie »entartete Kunst«, Prägung von Begriffen und Sätzen wie: Hundertwasser ist ein Geschenk für Deutschland; Architekten sind wie Kriegsverbrecher; Meine Augen sind müde; Durch unsere Scheiße werden wir unsterblich; Die gerade Linie ist gottlos; Schüler werden durch Pflanzen ersetzt. Das Praktizieren von »creative clothing«. Das Vortragen von sieben Meter langen Schriftrollen. Die Beschmutzung steriler Architektur. Etc.

Wobei die Steine des Anstoßes bei direkter Betrachtung gar keine sind, sondern ganz im Gegenteil ebenfalls prägnante Wahrheiten, die nichts verschlüsseln und nicht verschlüsselt sind. Sie erzeugen bei nur oberflächlicher Wahrnehmung den Verzögerungseffekt und sogenannte »Oberflächenfeinde« als willkommene Werkzeuge für den Verzögerungsmechanismus. Die Oberflächenfeinde fallen dabei in die Vorurteilsfalle.

Der durch den Verzögerungseffekt in Gang gesetzte Verzögerungsmechanismus dient der Verstärkung des Fundamentes und der Verstärkung der Struktur der von Hundertwasser geschaffenen Thesen.

Im Pflanzenreich ist der Verzögerungsmechanismus geradezu Lebensregel. Wenn nicht Winterkälte und Dürre diesen Verzögerungsmechanismus gratis liefern, suchen sich die Pflanzen selbst Behinderungen mit Hilfe einer ausgeklügelten Abwarte- und Hinhaltetaktik, um nicht zu schnell zu wachsen und zu sterben.[2]

Daher weigert sich Hundertwasser, Ehren, Preise, Titel anzunehmen,[3] es sei denn, daß er sie zum Anlaß eines Verzögerungseffektes einer neuen oder alten notwendigen Wahrheit verwenden kann, um ihr größere Wirkung zukommen zu lassen.

Diese Wahrheiten sind positive Botschaften, nie gegen die Verleiher gerichtet, sondern zu ihren und der Allgemeinheit Gunsten. Das erkennen viele jedoch erst später.[4]

Den Verzögerungsmechanismus studiert Hundertwasser ganz genau. Ihn interessieren nur die negativen Kritiken. Die positiven liest er kaum. Sie sind ihm eher unangenehm, weil sie ihn »zu früh sterben lassen«, zu früh an die Oberfläche auftauchen lassen: klassifiziert, akademisiert, institutionalisiert.

Andererseits weiß Hundertwasser genau, wo er steht und wo er wurzelt. Seine Selbstkritik ist sehr hart und übertrifft alles, was an Oberflächenkritik auf ihn zukommt.

Hundertwasser freut sich über jede negative Kritik. Er sammelte sie für ein Buch, das er herausbringen wird: »Hundertwasser – Negative Kritiken – Verschollene Bilder«.

Hundertwasser übernimmt gerne Beschimpfungen seiner Person und seines Werkes und trägt sie wie einen Adelstitel.

Zum Beispiel: »Moi, peintre littéraire et décoratif. Je suis heureux et bien portant« (im Katalogtext 1956 Studio Paul Facchetti als Antwort auf einen Pariser Kritiker).

Oder: »Ich bin ein Behübscher« in der Pressekonferenz mit Bürgermeister Gratz 1980 in Wien

In Hundertwasser's paintings the "pretty", the "decorative", the "pseudo-naive", "Christmas-tree-ornament", "iridescently colorful" layer is on the surface. That misleads those of today's contemporaries who think they can only recognize things with the aid of the uniform rational-intellectual glasses they are decked out with. But what they think they see is only a protective layer which quite consciously offers Hundertwasser's "superficial enemies" a chance to take umbrage, which keeps them from becoming deeper viewers, just like having no passport at the border. This protective layer on Hundertwasser's paintings is equivalent to the delay effect in his writings and public appearances, makes superficial adversaries fall into the prejudice trap and sets into motion an analogous delay mechanism.

Beneath this protective layer, which only slows down the unauthorized, unqualified viewers, there are other layers and perspectives which can be immediately detected if the viewer is likewise located in another dimension. These deeper layers cannot be discerned rationally, intellectually, but only creatively.

Creative seeing is intuitive and very simple and neither acquired nor intellectually organized. Creative seeing belongs to a higher human dimension, since man as an individual can really only see by virtue of himself, only by virtue of his own creativity.

The intellectual perspective, in contrast, is that of a blind man, because with it the viewer has no eyes of his own and cannot see with borrowed, acquired, organized, straightened, prescribed eyes.

Kaurinui Valley, March 28, 1983

(gemeint ist ein Schimpfwort in Abwandlung der pseudo-ästhetischen Grundsätze von Adolf Loos in *Ornament und Verbrechen*, 1908, der dritten Wiener Architektengeneration mit Bauhausmentalität).

Oder: »Ich bin ein Maler der heilen Welt«. Gemeint ist: … von morgen. (Die heile Welt, dieses schöne Wort, wurde um 1975 zum Schimpfwort, ähnlich, fast synonym, wie »Faschist« um 1950–1960.)

Manchmal legt Hundertwasser selbst seinen Kritikern Schimpfworte in den Mund: »Ich bin ein Bluffer« anläßlich seiner ersten Ausstellungsansprache 1952 Art Club Wien. Allerdings mit dem Zusatz: »Ich bin selbst noch im allgemeinen Lügennetz verstrickt, aus dem ich mich befreien will.« Was aber dem Kritiker Lampe genügte, um Hundertwasser als Bluffer zu bezeichnen.

Aus ähnlichen Überlegungen nimmt Hundertwasser die Gartenzwerge vor dem Rationalismus in Schutz, kämpft für den kleinen Mann und die großen Gefühle und kämpft für das Fensterrecht und die Dritte Haut, was ihm den Schimpfnamen »Fassadenguru« eintrug (*Wiener Arbeiterzeitung* vom 10. Juli 1980), auf den er sehr stolz ist.

Gemäß seiner Grammatik des Sehens malt Hundertwasser vielschichtig. Bei oberflächlicher Betrachtung ist nur die Oberflächenschicht sichtbar, so wie bei Brueghels Bildern, die unter der »lustigen« Oberschicht für seine damaligen Zeitgenossen tiefere Schichten erst im Verlaufe der Jahrhunderte erkennbar werden lassen und die bedeutendsten Betrachter zu immer wieder neuen Entdeckungen und Erkenntnissen herausfordern.

Bei Hundertwassers Bildern liegt bewußt die »hübsche«, »dekorative«, »pseudo-naive«, »christbaumschmuckartige«, »schillernd bunte« Schicht an der Oberfläche. Das deroutiert diejenigen der heutigen Zeitgenossen, die nur mit Hilfe von rationell intellektuellen Einheitsbrillen, mit denen sie ausgestattet wurden, Dinge zu erkennen glauben. Was sie zu erkennen glauben, ist jedoch nur eine Schutzschicht, die ganz bewußt Hundertwassers »Oberflächenfeinden« Anstoß bietet, wodurch sie als tiefere Betrachter aufgehalten werden, so wie an einer Grenze, wenn man den Paß nicht hat. Diese Schutzschicht auf Hundertwassers Bildern ist gleichbedeutend mit dem Verzögerungseffekt seiner Schriften und Aktionen, läßt Oberflächengegner in die Vorurteilsfalle fallen und setzt einen analogen Verzögerungsmechanismus in Gang.

Unter dieser Schutzschicht, die nur die Unbefugten, Nichtbevollmächtigten aufhält, befinden sich andere Schichten und Perspektiven, die sofort erfaßt werden können, wenn der Betrachter sich ebenfalls in einer anderen Dimension befindet. Diese tieferen Schichten sind rationell, intellektuell nicht erkennbar, sondern nur kreativ. Das kreative Sehen ist intuitiv und sehr einfach und nicht angelernt, intellektuell schabloniert. Das schöpferische Sehen ist einer höheren Dimension des Menschen zu eigen, da der Mensch als Individuum nur kraft seiner selbst, nur kraft seiner eigenen Kreativität wirklich sehen kann.

Die intellektuelle Betrachtungsweise hingegen ist die des Blinden, weil solchermaßen der Betrachter gar keine eigenen Augen hat und weil er mit ausgeborgten, angelernten, schematisierten, begradigten, verordneten Augen nicht sehen kann.

Kaurinui-Tal, 28. März 1983

Translated from: Walter Schurian (ed.), Hundertwasser – Schöne Wege, Gedanken über Kunst und Leben (Hundertwasser – Beautiful Paths, Thoughts on Art and Life), *Munich, 1983/2004.*

[1] *Stowasser means backwater or slack water. It was only discovered later that, Sto does not originate from the Slavic meaning hundred, although Friedrich's forefathers on his father's side hailed from Egerland in Böhmen. Hundertwasser had translated his name incorrectly.*

[2] *For example we compare the growth of the oak tree to that of the poplar or the ability of the trees to wait with the expulsion of their leaves until the right moment.*

[3] *He considers the title "Professor" an insult. Letters using this title are returned to sender.*

[4] *A rumored tale told over and over again tells of how Hundertwasser, who was invited to return from abroad for the opening of a student's hostel and to hold a speech on the occasion of a small exhibition, stripped naked in front of the vice-Mayor Ms Gertrude Fröhlich-Sandner in order to snub her personally and the building policies of the socialist borough of Vienna. Hundertwasser was actually protesting against the sterile building which was to house the students and rationalistic architecture in general. He had no idea who was attending the opening, who the architect was and who contracted the student's hostel. He would have taken off his clothes in front of the Pope in order to make a point.*

Aus: Walter Schurian (Hg.), Hundertwasser, *Schöne Wege – Gedanken über Kunst und Leben*, München 1983/2004.

[1] Stowasser bedeutet Stauwasser oder Stehwasser. Sto kommt, wie sich später herausstellte, nicht aus dem Slawischen mit der Bedeutung hundert, obwohl Friedrichs Ahnen väterlicherseits aus dem Egerland in Böhmen stammen. Hundertwasser hat also seinen Namen falsch verdeutscht.

[2] Man vergleiche zum Beispiel das Wachstum der Eiche mit dem der Pappel oder das Wartenkönnen der Bäume mit dem Austreiben der Blätter bis zum richtigen Zeitpunkt.

[3] Die Titulierung »Professor« ist für ihn eine Beleidigung. Briefe mit dem Titel Professor gehen an den Absender zurück.

[4] Eine immer wieder kolportierte Geschichte besagt, daß sich Hundertwasser bei der Eröffnung eines Studentenheimes, zu der er aus dem Ausland eingeladen wurde, um eine Ansprache anläßlich einer kleinen Ausstellung zu halten, vor der Frau Vizebürgermeisterin Gertrude Fröhlich-Sandner nackt ausgezogen hat, um sie persönlich beziehungsweise die Baupolitik der sozialistischen Gemeinde Wien zu brüskieren. Tatsächlich hat Hundertwasser jedoch gegen das sterile Gebäude des Studentenheims und gegen die rationalistische Architektur im allgemeinen protestiert. Er wußte gar nicht, wer anwesend war, wer der Architekt war und in wessen Auftrag das Studentenheim gebaut worden war. Er hätte sich auch vor dem Papst ausgezogen, um einer guten Sache Nachdruck zu verleihen.

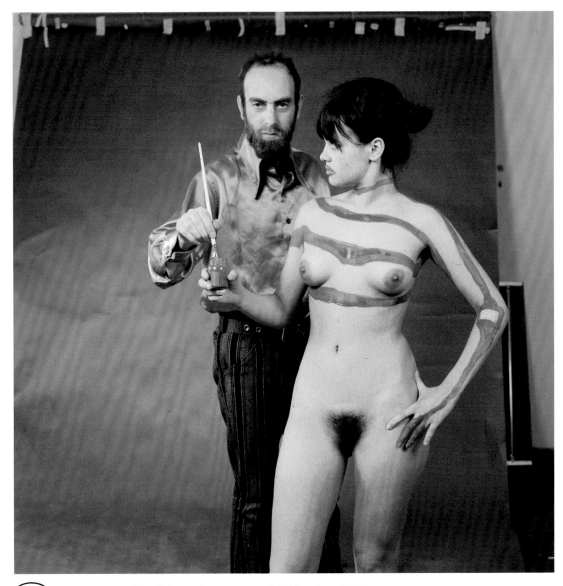

(670/1) Mädchenbemalung / *Action Painting on a Girl*, München 1967

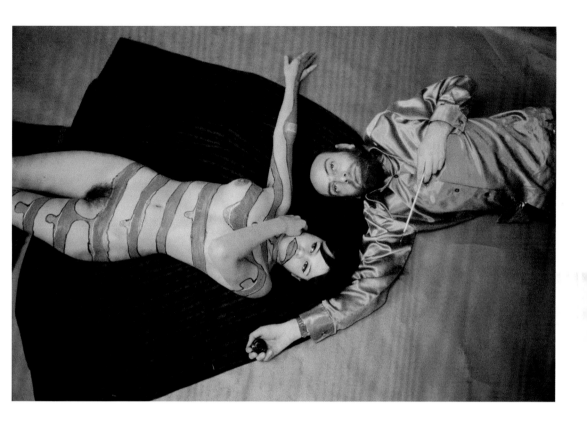

Richard P. Hartmann hatte Hundertwasser, Ernst Fuchs und Arnulf Rainer in seine Galerie in München eingeladen, um eine kreative Veranstaltung im Sinne des »Pintorariums« durchzuführen. Während Fuchs und Rainer sich auf eine Körperbemalung an Modellen einstellten, ergriff Hundertwasser spontan die Gelegenheit, sich nackt auszuziehen und eine Rede zu verlesen, in der er die Versklavung des Menschen durch das sterile Rastersystem der Architektur geißelte. Fuchs und Rainer führten im Anschluss die Körperbemalung durch, während es Hundertwasser von vorneherein abgelehnt hatte, dies vor Publikum zu tun. Er holte sie am nächsten Tag ohne Publikum nach.

◎

Richard P. Hartmann had invited Hundertwasser, Ernst Fuchs and Arnulf Rainer to his gallery in Munich to perform an action in the spirit of the "Pintorarium". While Fuchs and Rainer prepared themselves for a body painting and the models were ready, Hundertwasser took the opportunity to strip off his clothes and read his speech in the nude, in which he condemned the enslavement of mankind to the sterile grid system of architecture. Fuchs and Rainer subsequently went ahead with the body painting, whereas Hundertwasser had refused to do it in front of the audience from the beginning. He made up for it on the next day without an audience.

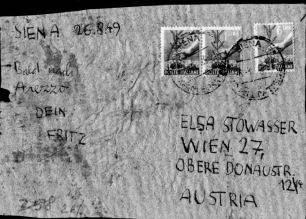

Hundertwasser malte Postkarten für seine Mutter
Hundertwasser painted postcards for his mother

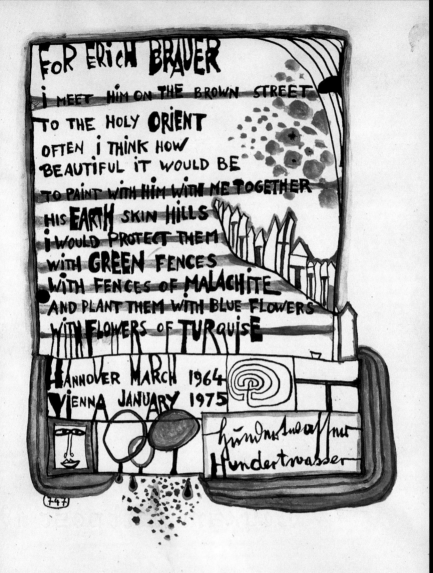

747 Gedicht für Erich Brauer / *Poem for Erich Brauer*

747 Gedicht für Erich Brauer / *Poem for Erich Brauer*

Hundertwasser schuf diese Kalligrafie für die Ausstellung »Works on Mulberry Paper« im National Museum of Contemporary Art in Seoul. Künstler der westlichen Welt wurden eingeladen, Kunstwerke auf koreanischem Hanji-Papier zu gestalten.

◎

Hundertwasser created this calligraphy for the exhibition "Works on Mulberry Paper" at the National Museum of Contemporary Art in Seoul. Artists from the West were invited to create artworks on Korean Hanji paper. ⇨

I FEEL LIKE A SWEET WATER FROG
WHO IS SUDDENLY ASKED BY GOOD FRIENDS
TO SWIM THROUGH THE SALTY AND HUGE
PACIFIC OCEAN.

THE SWEET WATER FROG WOULD LIKE TO
DO IT FULL OF ENTHUSIASME AND TO PLEASE
HIS FRIENDS ... BUT CANNOT DO IT.

I NEVER PAINT DIRECTLY ON PAPER
ALWAYS ON WHITE ● CHALK - ZINC WHITE
PRIMING SO THAT THE SUPPORT IS HIDDEN.
I AM NOT A QUICK PAINTER . MY WAY IS
EVOLUTIONARY FLUIDOID SLOW ORGANIC
AND PLANT LIKE. UNFORTUNATELY
I HAVE ONLY TWO HANDS AND ONE BRAIN
BUT I WOULD LIKE TO PARTICIPATE AT THE
SEOUL ART FESTIVAL WITH ALL MY SOUL, MY
HEART AND MY SPIRIT.

VIENNA
NOVEBER
1990

Kalligraphie für das / *Calligraphy for the Seoul International Art Festival*

(991) DOODLES

WENN MAN EINEN BLEISTIFT UND
BUNTSTIFTE UND PAPIER BEIM TELEFON
BEREIT HAT SO KANN MAN WÄHREND
DER GESPRÄCHE INTUITIV INTERESSANTE
ZEICHNUNGEN MACHEN : DIE DOODLES
FÜR DIE ES NUR DIE DEUTSCHE BEZEICHNUNG :
"KRITZELEIEN WÄHREND GESPRÄCHEN" GIBT.
DAS FUNKTIONIERT WIE EIN SEELISCHER
SEISMOGRAPH . BEI SCHLECHTEN NACH =
RICHTEN — WENN MAN SICH ÄRGERT ODER FREUT
WERDEN DIE LINIEN IMMER ANDERS.
UM NOTIZEN MACHT MAN LINIEN , UM =
RANDET WICHTIGES , MACHT KREUZE UND
QUADRATE UND HAT NACH DEM GESPRÄCH
EINE ART ELEKTRO CARDIO GRAMM
AUFZEICHNUNG IN DEN HÄNDEN :

(991) Doodles

Wenn man einen Bleistift, Buntstifte und Papier beim Telefon bereit hat, so kann man während der Gespräche intuitiv interessante Zeichnungen machen: »Doodles«, für die es nur die deutsche Bezeichnung »Kritzeleien während Gesprächen« gibt. Das funktioniert wie ein seelischer Seismograph. Bei schlechten Nachrichten – wenn man sich ärgert oder freut – werden die Linien immer anders. Um Notizen macht man Linien, umrandet Wichtiges, macht Kreuze und Quadrate und hat nach dem Gespräch eine Art Elektrokardiogramm-Aufzeichnung in den Händen. (aus: *Hundertwasser 1928–2000*, Catalogue Raisonné, Bd. 2, Köln 2002)

◎

If you have pencil, colored pencils and paper at the ready next to the telephone, you can make some interesting intuitive drawings during the conversation: Doodles. This functions like a seismograph of the psyche. When the news is bad – when you are angry or happy – the lines are always different. You draw lines around notes, frame the important things, make crosses and squares, and after the call you have a kind of electrocardiogramme record in your hands.
(From: Hundertwasser 1928–2000, *Catalogue Raisonné, Vol. 2, Cologne, 2002)*

991/XXXV, 10. Juni / June 10, 1998

991/LXI, 12. August / August 12, 1998

991/LXII, 20. August / August 20, 1998

991/LVIII, August 1998

991/ XXXVI, 14. Juni / June 14, 1998

991/LXVI, 5. Januar / January 5, 1999

991/XXV, Mai / May, 1998

991/XV, Mai / May, 1998

991/CXLVI, 1. Juni / June 1, 1999

991/CXXXI, 4. Mai / May 4, 1999

991/CXV, 24. März / March 24, 1999

991/CXIV, 23. März / March 23, 1999

991/CXIII, 21. März / March 21, 1999

991/CX, 15. März / March 15, 1999

991/CVIII, 11. März / March 11, 1999

991/CIV, 7. März / March 7, 1999

991/LXXXIV, 10./11. Februar / February 10 and 11, 1999

991/XCIII, 24. Februar / February 24, 1999

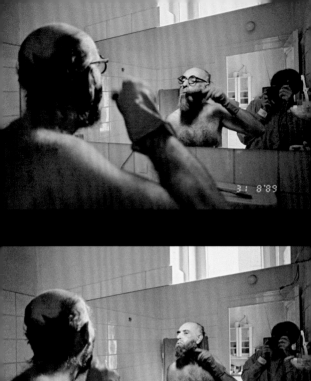

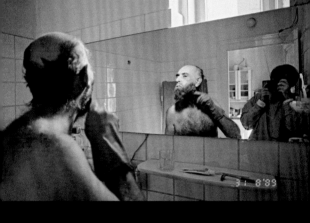

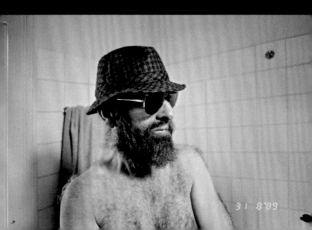

Hundertwassers Verkleidung

Im Jahr 1989 war Hundertwasser mit einer österreichischen Schauspielerin liiert.

Diese Beziehung hatte eine problematische Nebenerscheinung in der Existenz des langjährigen Freundes der Dame, der noch dazu außerordentlich eifersüchtig und cholerisch war. Daher war ein diskretes, geheimes Zusammensein der Liebenden ein Gebot der Stunde.

Eines Tages lud Hundertwasser die Freundin ein, mit ihm nach Paris zu kommen, um sich dort etwas freier bewegen zu können. Außerdem wollte er der Geliebten sein Paris zeigen, wo er viele Jahre gelebt hatte.

Die Dame stellte zur Bedingung, sie müssten getrennt nach Paris fliegen und nach ihrer Ankunft würde sie selbstständig zu ihm in die Wohnung kommen, er dürfe sie nicht vom Flughafen abholen.

Diese Situation reizte die in ihm wohnende kindliche Seele, und so beschloss Hundertwasser sich zu verkleiden, zu verstellen, um doch mit ihr gemeinsam von Wien nach Paris fliegen und vom Flughafen zu seiner Pariser Wohnung fahren zu können.

Nachdem Hundertwassers Freund, Joram Harel, die Flugtickets besorgt und benachbarte Sitzplätze reserviert hatte, verkleidete sich Hundertwasser, wie eine Fotoserie im Archiv des Künstlers dokumentiert.

Vor seiner Abreise besuchte der verkleidete Hundertwasser seinen Freund, den Modellbauer Alfred Schmid, und zeitverzögert stießen auch seine langjährigen Freunde Peter Pelikan und Alexander Spadlinek dazu. Hundertwasser, der im Garten von Alfred Schmid Platz genommen hatte, wurde von keinem der beiden erkannt. Die Auskunft, dass es sich um einen Journalisten handle, der auf Hundertwasser warte, befriedigte die beiden völlig.

Hundertwassers Streich funktionierte perfekt. In der Maschine nach Paris nahm er seinen Platz neben der Freundin ein, widmete sich während der ersten zwanzig Minuten des Fluges schweigend, beherrscht und unerkannt seiner Zeitung, bevor er seiner Sitznachbarin Guten Tag sagte und sich nach ihrem Namen erkundigte. Die Überraschung und den Schock der ahnungslosen Freundin, als sie Hundertwasser endlich erkannte, kann man sich vorstellen.

Hundertwasser's Disguise

In 1989 Hundertwasser had an affair with an Austrian actress. This relationship came with a problematic accompanying predicament in the guise of the lady's boyfriend of many years, who, moreover, was extremely jealous and irascible. For this reason it was paramount that the lovers meet discreetly and secretly.

One day Hundertwasser invited his girlfriend to come with him to Paris, where they would be able to move more freely. He also wanted to show his lover his Paris where he had lived for many years.

The lady made it a condition that they fly to Paris separately and that, upon her arrival, she comes to his apartment on her own: he was not allowed to pick her up from the airport.

This situation tempted the child in him, and accordingly Hundertwasser decided to disguise himself, in order to be able to fly with her from Vienna to Paris and drive to his Paris apartment together after all.

After Hundertwasser's friend, Joram Harel, had bought the plane tickets and reserved adjacent seats, Hundertwasser put on his disguise, as shown in a photo series by the artist.

Prior to his departure, a disguised Hundertwasser paid a visit to his friend Alfred Schmid, the model-maker. A little later they were joined by his long-standing friends Peter Pelikan and Alexander Spadlinek. Hundertwasser was sitting in Alfred Schmid's garden when they arrived, and neither one recognized him. They were told that he was a journalist waiting for Hundertwasser, and they were perfectly fine with that.

Hundertwasser's prank worked a treat. On the plane to Paris he sat down next to his girlfriend and for the first twenty minutes of the flight he constrained himself, did not speak and remained unrecognized, while devoting himself to his newspaper. Then he accosted his neighbor, greeting her and inquiring about her name. Imagine the surprise and shock the unsuspecting girlfriend felt when she finally recognized Hundertwasser.

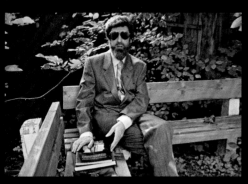
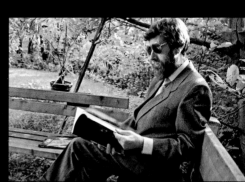
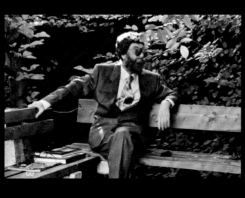

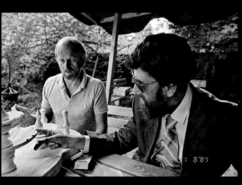

Hundertwasser's Tapestries and Hand-Knotted Carpets

Hundertwasser's first tapestry was woven in 1952 because of a bet in which he claimed that he could weave a tapestry freehand without a cardboard template, which means without a weaving pattern the size of the tapestry. All Hundertwasser tapestries that have been executed afterwards by weavers of Hundertwasser's choice have been created without cardboard templates.

When transforming his works into a tapestry, Hundertwasser's main concern was to have this done freehand – a transmission of one of his works into a different medium and the quality of the artistic interpretation by the weaver without pattern or cardboard template. In Hundertwasser's opinion, only this procedure, without a cardboard template, could breathe life into the work, thus an authentic work of art could evolve and not just a soulless copy of the model. This is the reason why all Hundertwasser's tapestries are unique examples.

It was different when strangers took the initiative to produce hand-knotted carpets. Many who tried to manufacture hand-knotted Hundertwasser carpets had to destroy their work, because the product neither complied with Hundertwasser's artistic vision nor met his technical standards. In 1998, however, he gave his Afghan friend Zia Uddin permission to have Afghan carpet knotters manufacture a hand-knotted carpet based on the work (117) Yellow Ships – The Sea of Tunis and Taormina, not least because he wanted to support the poor Afghan country people. He liked the individual interpretation so much that he agreed to the production of some additional carpets. When Hundertwasser set sail from New Zealand to Europe on board the Queen Elizabeth 2 in February 2000, he took the Afghan hand-knotted carpet based on the work (117) with him and put it on the floor of his cabin.

Hundertwasser Tapisserien und Knüpfteppiche

Hundertwassers erste Tapisserie entstand 1952 aufgrund einer Wette, bei der er behauptet hatte, er könne eine Tapisserie auch frei, ohne Karton, also ohne eine Vorlage in der Größe der Tapisserie, weben, was ihm auch gelang. Auch sämtliche nachfolgende Tapisserien, die von Webern, die Hundertwasser ausgewählt hatte, hergestellt wurden, entstanden ohne einen Karton.

Bei der Übertragung seiner Werke in eine Tapisserie ging es Hundertwasser um die freie Umsetzung eines seiner Werke in ein anderes Medium und um die künstlerische Interpretation durch die Weber, das heißt um eine Umsetzung ohne Vorlage beziehungsweise Karton. Nach Hundertwassers Auffassung konnte nur diese Vorgehensweise ohne Karton dem Werk Leben einhauchen, nur so konnte ein echtes künstlerisches Werk entstehen und nicht eine unbeseelte Kopie der Vorlage. Aus diesem Grund sind alle Hundertwasser-Tapisserien Unikate.

Anders verlief es, wenn Fremde die Initiative zur Herstellung von Teppichen in Knüpftechnik ergriffen. Viele, die versucht haben, Hundertwasser-Knüpfteppiche herzustellen, mussten ihre Werke wieder zerstören, da sie Hundertwassers Vorstellungen weder in künstlerischer noch in technischer Hinsicht gerecht werden konnten. Doch im Jahr 1998 erlaubte Hundertwasser seinem afghanischen Freund Zia Uddin, einen Knüpfteppich nach dem Werk (117) *Gelbe Schiffe – Das Meer von Tunis und Taormina* von einheimischen Knüpferinnen herstellen zu lassen – nicht zuletzt zur Unterstützung der armen afghanischen Landbevölkerung. Er war von der eigenständigen Interpretation so begeistert, dass er mit der Ausführung einiger weiterer Teppiche einverstanden war. Als Hundertwasser im Februar 2000 von Neuseeland in Richtung Europa abreiste, nahm er den afghanischen Knüpfteppich nach (117) mit auf das Schiff Queen Elizabeth 2 und legte ihn in seiner Kabine auf.

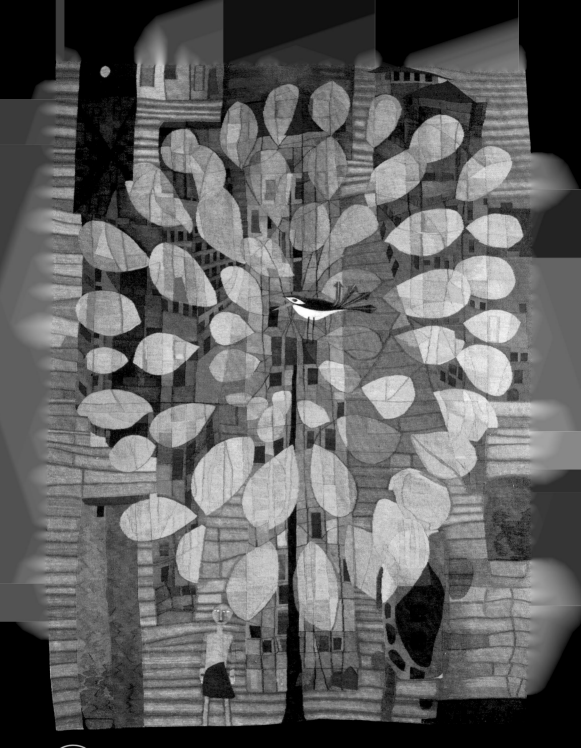

124A Singender Vogel auf einem Baum in der Stadt / Singing bird on a tree in the city

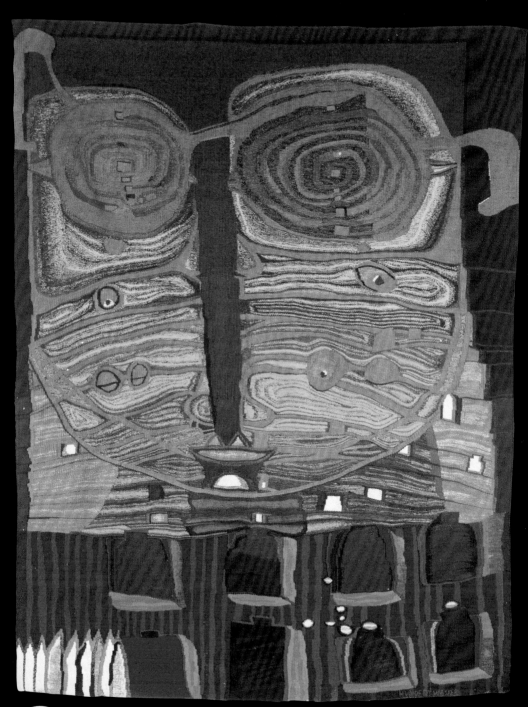

568A Brillen im Hausrock / *Spectacles in a housecoat*

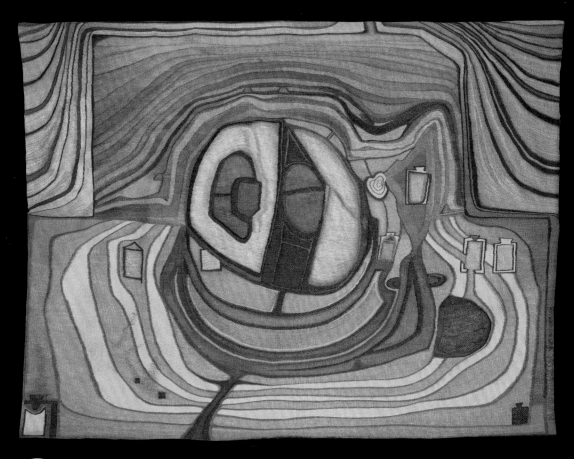

(409A) Das Herz der Revolution / *The heart of the revolution*

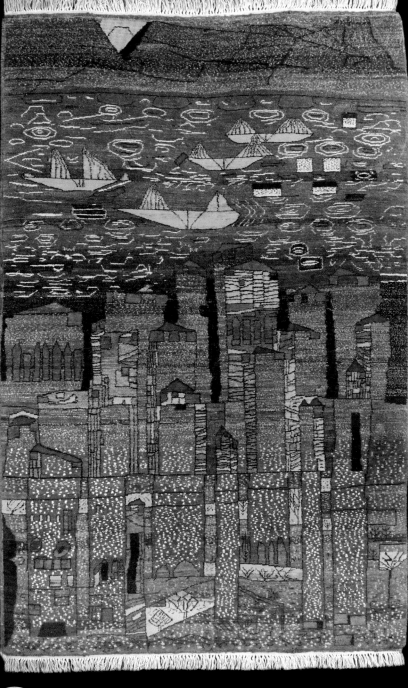

Gelbe Schiffe – Das Meer von Tunis und Taormina
Yellow ships – Sea of Tunis

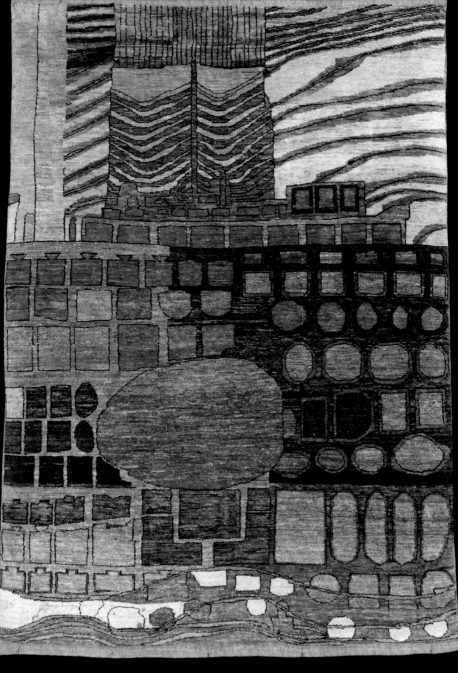

Dampferteil / *Part of a steamer*

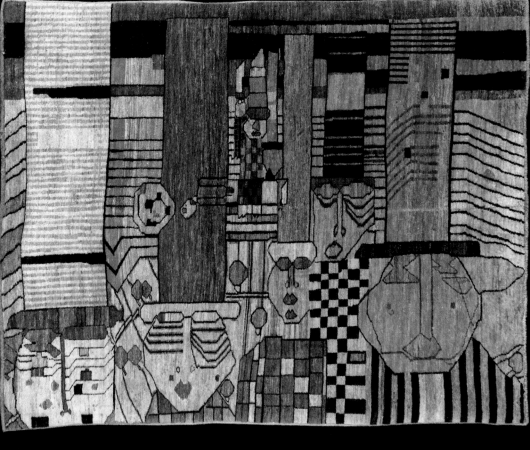

844D Hüte tragen

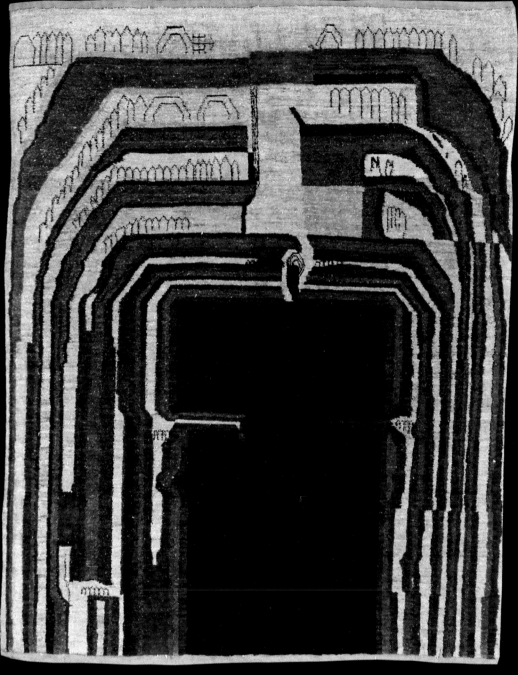

Kaaba Penis – Die halbe Insel

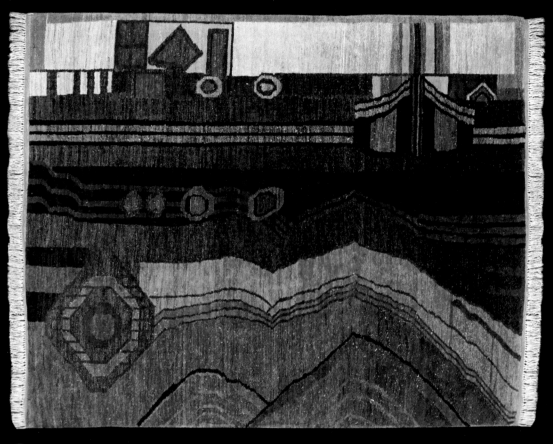

697D Regentag auf Liebe Wellen / *Regentag on waves of love*

Hundertwasser's Letter
in answer to requests for a gift of an original work

Dear friend,

Thank you for your letter. I have received so many letters with the same request by this time that I have written down a standard reply. I don't have that here, so I'll answer again.

I hope you have no objections if I use this letter as a standard reply to other requests of this kind, such as, "How can I, with my normal income, acquire a Hundertwasser original?"

A number of widely divergent aspects are involved here.

The most direct answer is that "people with normal incomes" buy automobiles and drive them around, although it would be more environmentally friendly and cheaper to use bicycles, trains and buses. Millions of cars are bought by people with normal incomes on an instalment plan or with a loan. The prices are similar – but the car's condition deteriorates. A painting makes it possible to take a longer trip to a more beautiful world.

A different aspect: does one want a painting for its intrinsic or its financial value? I am myself a collector of art works and am very happy to have them. I take my collection along with me whenever I travel. I have all my favorites with me: Bonnard, Rousseau, Schiele, Klimt, Paolo Uccello, Les très riches heures du Duc de Berry, Böcklin (The Isle of the Dead), Van Gogh, Kumpf, Gauguin, Dix, Breughel, Caspar David Friedrich, Indian miniatures and many, many more.

Some of the postcards in my collection are very worn from being looked at so much. Some are hard to get.

Wherever I am, in Paris, Venice, Vienna, America, my first stop is a good bookshop, to add to my collection. In Oslo, for instance, I discovered painters I had never heard of, on postcards! J. C. Dahl and Harald Sohlberg, for example.

I am sending you, dear friend, a few postcards from my collection which I like very much and have duplicates of. I can't part with my favorites. But perhaps this can be the beginning of your collection. The terrific thing about it is that one can dream wherever one holds them in one's hand: in the tram, the waiting room, on holiday.

A third aspect: it was always my goal to have as many people derive pleasure from my art as possible. But to keep everyone happy I would have to produce paintings on a conveyor belt which keeps getting faster and faster, like a machine gun. About thousand paintings a day is humanly impossible, even if I paint extremely fast. (Now it is about four to six paintings a year, because I am increasingly busy with architecture.)

Hundertwassers Antwortbrief an Leute,
die ihn um das Geschenk eines Originalwerkes bitten

Lieber Freund, liebe Freundin,
danke für Ihren Brief. Ich habe schon so viele Briefe mit der gleichen Frage erhalten, daß ich einen Antwortbrief aufgesetzt habe. Den habe ich jetzt nicht da, so will ich noch einmal antworten.

Sie haben hoffentlich nichts dagegen, daß ich diesen Brief als Antworttype bei anderen, gleichen Anfragen wie »Wo kann ich als normalverdienender Mensch ein Hundertwasser-Original erwerben?« verwende.

Es gibt da verschiedenste Aspekte.

Die direkteste Antwort ist: »Normalverdienende« kaufen sich Autos und fahren damit herum, obwohl es umweltfreundlicher und billiger wäre, Fahrrad, Bahn, Autobus zu benützen. Millionen von Autos werden von Normalverdienenden erworben auf Raten, auf Kredit. Die Preise sind ähnlich – nur verschlechtert sich der Zustand der Autos. Ein Bild ermöglicht eine größere Reise in schönere Welten.

Ein anderer Aspekt: Will man ein Bild wegen seines ideellen oder finanziellen Wertes? Ich selbst bin Sammler von Kunstwerken, mit denen ich sehr glücklich bin. Ich nehme meine Sammlung überall mit auf meinen Reisen. Ich habe alle meine Lieblinge dabei: Bonnard, Rousseau, Schiele, Klimt, Paolo Ucello, *Les trés riches heures du Duc de Berry*, Böcklin (*Die Toteninsel*), van Gogh, Kumpf, Gauguin, Dix, Brueghel, Caspar David Friedrich, indische Miniaturen und viele, viele mehr. Meine Postkartensammlung ist teilweise schon abgegriffen vom vielen Anschauen. Einige sind schwer zu bekommen. Überall wo ich bin, in Paris, Venedig, Wien, Amerika, ist mein erster Weg in eine gute Buchhandlung, um meine Sammlung zu erweitern. In Oslo z. B. entdeckte ich Maler, die ich noch nicht kannte, auf Postkarten! J. C. Dahl und Harald Sohlberg z. B. Ich sende Ihnen, lieber Freund, einige Exemplare meiner Sammlung, die ich sehr mag und doppelt habe. Von denen, die meine Lieblinge sind, kann ich mich nicht trennen. Aber vielleicht ist es doch ein Grundstock auch für Ihre Sammlung. Das Tolle daran ist, man kann träumen, wo immer man sie zur Hand nimmt: in der Straßenbahn, im Wartezimmer, im Urlaub.

Ein dritter Aspekt: Es war immer mein Ziel, möglichst vielen Menschen durch meine Kunst

This means that my paintings can only get cheaper if they are not as good, or I would have to "produce" so many that I can no longer imbue them with a heart and soul.

It is not possible for thousands of people to have children by one woman, if this woman can only have a child every nine months, and certainly no more than twenty times.

Painting pictures is a creative act, and a difficult one at that, because it requires utmost concentration, dedication, honesty, original creativity, unrepeatability; it is done with the heart and in harmony with creation, with nature – and all these things not intellectually, but "unconsciously", with feeling. All this needs time to come about, just as a tree needs time to grow.

It is almost as if I had to apologize for the value of my paintings. But monetary value comes about in the free market through supply and demand, and I can't influence that. Even if I give my paintings away, they have the same value as the prices on the international art market and at auctions. It is just like the water level in connected receptacles.

That is why I ceased selling my paintings thirty years ago and instead see to it that they are exhibited in museums and galleries, where they can be seen by many people. Just working for the elite, who have the paintings "for themselves" or even store them in bank vaults, is repugnant to me.

By the way: expensive works of art require expensive installations, security against burglary, alarm systems, surveillance services and air-conditioning, humidifiers and warning systems for acidity, heat, aridity, which means that the owner of a work of art has a responsibility like that for a child.

Moreover, every work has an œuvre number and a file, with a transparency of it, its origin, curriculum vitae and documentation and a kind of identity folder, called its "Certificat d'authenticité", in several languages. The contents of the certificate: photograph, photographs of various work stages, technique, dimensions, place of origin, list of exhibitions, list of reproductions, list of collectors (paintings often change hands over twenty times), remarks on the signature, damage, source of materials, pointers on preservation and loan obligation for exhibitions and mandatory provision of information regarding changes in ownership.

This is why in the past twenty-five years I have decided instead to refine and perfect graphics and reproductions more and more, to the point that they far surpass the original paintings in expressiveness, intensity and, in part, durability.

Signed original graphics are mixed-media works in their own right which cannot be copied and where techniques come into play which cannot be achieved in painting, e.g., metal embossing in many colors, fluorescent paints and others which glow in the dark, color depth through glazing techniques and glass-bead effects. Because I was so intent on outdoing the originals in the reproductions, which amounted to the continuation of the painting, perfecting it, the price of the graphics increased, too, and that of the reproductions, if only because of the complicated printing technology involved, with many more colors than customary.

Another aspect: it is ill will, or not pure, but financial interest when people say my paintings are too expensive. There are works affordable for anyone: from postage stamps for 1 DM [c. 0,50 Euro, editor's note], which are true masterworks of engraving (to be looked at with the magnifying glass), to postcards, reproductions in books

Freude zu machen. Um aber alle zufriedenzustellen, müßte ich Bilder am Fließband produzieren, das immer schneller läuft, wie ein Maschinengewehr. Etwa 1000 Bilder täglich kann ich menschenunmöglich schaffen, auch wenn ich sehr schnell male. (Jetzt sind es etwa vier bis sechs Bilder jährlich, weil ich mehr und mehr architektonisch beschäftigt bin.) Das heißt, meine Bilder können nur billiger werden, wenn sie schlechter werden bzw. müßte ich so viele »produzieren«, daß ich sie nicht mehr mit Herz und Seele füllen kann.

Es ist nicht möglich, daß tausende Menschen Kinder von einer Frau haben können, wenn diese Frau nur alle neun Monate ein Kind bekommen kann und sicher nicht mehr als zwanzig Mal.

Bilder malen ist ein schöpferischer Akt, sogar ein schwieriger, weil er in allerhöchster Konzentration, Hingabe, Ehrlichkeit, originaler Kreativität, Unwiederholbarkeit, mit Herz und in Harmonie mit der Schöpfung der Natur – und das alles nicht intellektuell, sondern »unbewußt« – mit Gefühl vonstatten geht. Das alles geht langsam vor sich, genauso wie ein Baum seine Zeit zum Wachsen braucht.

Es ist fast so, als ob ich mich für den Wert meiner Bilder entschuldigen müßte. Der finanzielle Wert entsteht aber auf dem freien Markt durch Angebot und Nachfrage, ohne daß ich das beeinflussen kann. Auch wenn ich Bilder verschenke, haben sie den gleichen Wert wie die Preise auf dem internationalen Kunstmarkt und auf Auktionen. Es ist so wie der Wasserstand in kommunizierenden Gefäßen.

Daher verkaufe ich schon seit dreißig Jahren meine Bilder nicht mehr, sondern trage Sorge, daß sie in Museen und Galerien ausgestellt werden, wo sie von vielen Menschen gesehen werden können. Nur für eine Elite zu schaffen, die die Bilder »für sich hat« oder gar in Banksafes aufbewahrt, widerstrebt mir.

Übrigens: Teure Kunstwerke benötigen teure Installationen, Sicherheit vor Einbrüchen, Alarmanlagen, Überwachungsdienste und Klimaanlagen, Luftbefeuchtungsgeräte sowie Säure-, Hitze- und Trockenheit-Warnanlagen, d.h. der Besitzer eines Kunstwerkes trägt Verantwortung wie für ein Kind.

Ferner hat jedes Werk eine Œuvre-Nummer und einen Akt mit Diapositiven, Werdegang, Lebenslauf und Dokumentation und so etwas wie ein Identitätskonvolut, genannt *Certificat d'authenticité*, in mehreren Sprachen. Inhalt des Zertifikats: Foto, Arbeitsgangfotos, Technik, Maße, Herstellungsorte, Ausstellungsverzeichnis, Reproduktionsliste, Sammlerliste (Bilder wechseln oft über zwanzig Mal den Besitzer), Signaturvermerke, Beschädigungen, Materialherkünfte, Konservierungshinweise sowie Leihverpflichtung für Ausstellungen und Auskunftverpflichtung im Falle des Besitzwechsels.

Daher bin ich seit fünfundzwanzig Jahren mehr und mehr dazu übergegangen, Graphiken und Reproduktionen so zu verfeinern und zu vervollkommnen, daß sie die Originalbilder weit an Aussagekraft, Dichte und z. T. Haltbarkeit übertreffen. Die signierten Originalgraphiken sind eigenständige Werke in Mischtechnik, die nicht kopierbar sind und wo Techniken zum

and calendars, to posters and large, high-quality reproductions, original graphics, tapestries of paintings in mixed media, works are available in every price category.

Another aspect: I have often answered letters like yours by giving the writer a painting. Only the letters were more aggressive, something like this: "I am a poor student; I love your pictures, but can't afford them. You paint for the capitalist pigs. If you don't want to be a pig yourself, give me a picture."

So I did, several times. When I visited the man three weeks later, the painting had been sold. He gave in explanation, as he couldn't afford to acquire a painting of mine, he couldn't afford to keep it either. Almost all the gifts of this kind ended this way, I think it's even 100 %! The painting had to be sold because his mother or his wife had cancer and they needed the money for the operation. Your painting or your life. Life has priority. Or divorce. They couldn't agree on whom the painting belonged to. Or they had to raise a large sum of money at once or the mortgage on the house would have been foreclosed and they would have ended up on the street.

Or they had to post bail to get someone out of jail. Or raise a large sum of money immediately, tax-free, for a house or real-estate deal. Tomorrow would have been too late, etc., etc.

All this and much more I have already experienced.

None of the paintings I gave away remained unsold with the recipient. Usually already within three weeks, or even by the next day!

Another aspect: one should buy paintings which one loves as long as they are not expensive. The great, famous collections, by Vollard, Kahnweiler, Guggenheim and others, with Picassos, Van Goghs, etc., which now cost hundreds of millions, were for the most part put together at an early stage for a pittance per picture.

I remember very well giving away paintings myself in 1950–1960 for a pittance or a dinner or a cup of coffee, out of sheer joy that someone was interested in my work. Picasso had only one pair of trousers; when he had them taken to the cleaners, he had to stay in bed, and a collector retrieved his trousers for him.

There are now many unknown painters who are better than Van Gogh or I, only they work in obscurity. But they can be found at art exhibitions, sometimes even at auctions and in the circles of their friends, and they can be bought very cheaply, just like Van Gogh and Gauguin in their time, and they will be the great names of the future.

Also, pictures by children, framed, for example, can be head and shoulders above any Van Gogh. You just have to look around a bit. Even in newspapers you can often find masterpieces!

The greatest satisfaction is to be actively creative oneself and not to consume art passively. To get to know one's self, one's own roots. When one sees the world through the eyes of others, one is not free. The journey to oneself makes one infinitely happy, and it is the only journey possible in order to gain justification for leading the existence of an independent, individual, creative being in this world. Otherwise one is and remains a slave, a toy of the short-lived interests of others.

Much more could be said.

Vienna, February 1995

Tragen kommen, die in der Malerei nicht erreichbar sind, z. B. Metallprägungen in vielen Farben, fluoreszierende und nachtleuchtende Farben, Farbtiefen durch Lasurtechniken und Glasperleneffekte. Da ich mich derart intensiv bemühte, in der Reproduktion die Originale zu übertreffen, faktisch am Bild weiterzumalen, es zu vollenden, ist der Preis der Graphiken auch gestiegen und der der Reproduktionen, schon allein durch die aufwendige, komplizierte Drucktechnik in viel mehr Farben als üblich.

Ein anderer Aspekt: Es ist schon schlechter Wille oder aber nicht ideelles, sondern finanzielles Interesse, wenn jemand sagt, meine Bilder wären unerschwinglich. Es gibt Bilder für jede Börse; von Briefmarken zu 1 DM [ca. 0,50 Euro, Anm.], die wahre Meisterwerke der Stechkunst sind (mit der Lupe zu betrachten) über die Postkarten, Reproduktionen in Büchern und Kalendern, zu Postern und großformatigen Reproduktionen von hoher Qualität, Originalgraphiken, Gobelins zu Bildern in Mischtechnik sind Werke in jeder Preiskategorie vorhanden.

Ein anderer Aspekt: Oft habe ich auf Briefe ähnlich wie den Ihren mit Bilderschenkungen geantwortet. Die Briefe waren nur aggressiver, etwa so: »Ich bin ein armer Student, ich liebe Deine Bilder, kann sie mir jedoch nicht leisten. Du malst für die Kapitalistenschweine. Willst du nicht auch ein Schwein sein, schenk mir ein Bild.« Ich habe es getan, mehrmals. Als ich drei Wochen später den Mann besuchte, war das Bild verkauft. Er erklärte mir: Da er sich ein Bild von mir zu erwerben nicht leisten kann, so kann er es sich auch nicht leisten, es zu behalten. Fast alle Schenkungen endeten so, ich glaube sogar 100%! Das Bild mußte verkauft werden, weil die Mutter oder die Frau an Krebs erkrankt wäre und man Geld für die Operation gebraucht habe. Bild oder Leben. Leben geht vor. Oder Scheidung. Man hätte sich nicht einigen können, wem das Bild gehört. Oder man hätte sofort eine größere Geldsumme aufbringen müssen, sonst wäre das Haus gepfändet worden und man säße auf der Straße. Oder man hätte eine Kaution erlegen müssen, damit jemand aus dem Gefängnis käme. Oder sofort eine große Geldsumme beschaffen, steuerfrei für einen Haus- oder Grundstückpreis. Morgen wäre es zu spät gewesen, etc. etc. Das alles und viel mehr habe ich schon erlebt. Keines der geschenkten Bilder blieb unverkauft beim Beschenkten. Meist schon innerhalb von drei Wochen oder schon am nächsten Tag!

Ein anderer Aspekt: Man soll Bilder kaufen, die man liebt, solange sie nicht teuer sind. Die großen, berühmten Sammlungen von Veuillard, Kahnweiler, Guggenheim, und andere mehr mit Picassos, van Goghs etc., die jetzt hunderte Millionen kosten, wurden großteils frühzeitig für ein Butterbrot pro Bild erworben.

Ich selbst kann mich gut erinnern, daß ich 1950–1960 oft für ein Butterbrot oder ein Abendessen oder einen Kaffee Bilder gegeben habe, vor lauter Freude, daß sich jemand für meine Arbeiten interessiert hat. Picasso hatte nur eine Hose, als er sie in die Reinigung bringen ließ, mußte er im Bett bleiben, und ein Sammler hat die Hose für ihn ausgelöst.

Es gibt jetzt viele unbekannte Maler, die besser sind als van Gogh oder ich, nur sind sie im

Verborgenen. Auf Kunstausstellungen, manchmal sogar auf Auktionen und im Freundeskreis sind sie aber auffindbar und ganz billig zu haben, so wie seinerzeit van Gogh und Gauguin, und das werden die ganz Großen der Zukunft. Auch Bilder von Kindern können z.B. gerahmt jeden van Gogh in den Schatten stellen. Man muß nur ein ganz klein wenig suchen. Sogar in Zeitungen finden sich oft Meisterwerke!

Die allergrößte Genugtuung ist, selbst kreativ tätig zu sein und nicht passiv Kunst zu konsumieren. Sein eigenes Ich, seine eigenen Wurzeln kennenlernen. Wenn man die Welt durch die Augen anderer sieht, ist man nicht frei. Die Reise zu sich selbst ist endlos beglückend, und es ist auch die einzig mögliche Reise, um als selbständiges, individuelles, schöpferisches Wesen auf dieser Welt eine Daseinsberechtigung zu erlangen. Sonst ist und bleibt man Sklave, Spielball von kurzlebigen Interessen anderer.
Es wäre noch vieles zu sagen.

<div align="right">Wien, im Februar 1995</div>

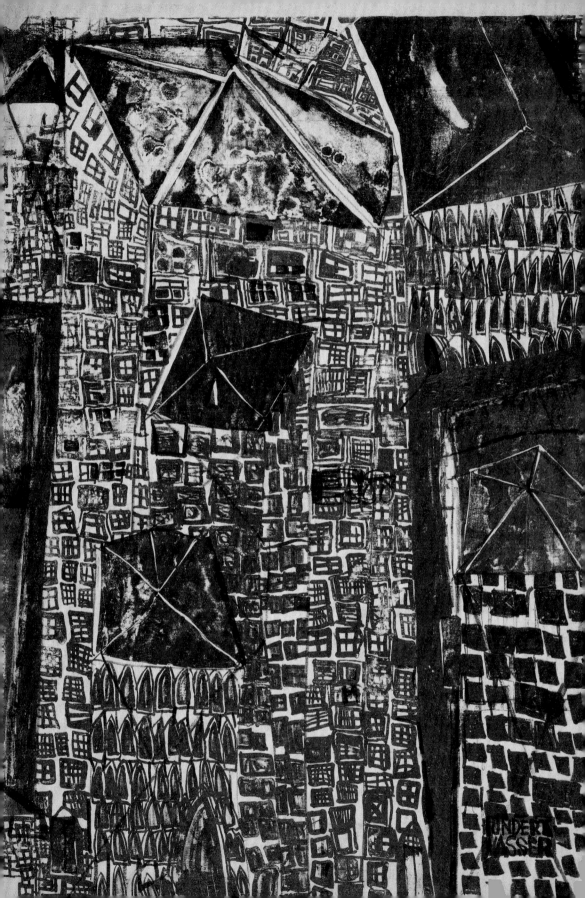

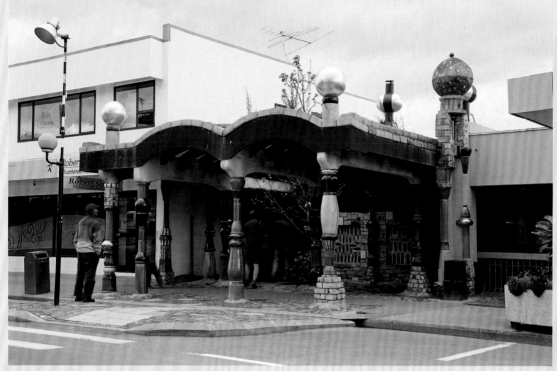

Öffentliche Toilette Kawakawa / *Kawakawa public toilet*

Der Verein der örtlichen Kaufmannschaft wandte sich an Hundertwasser mit der Bitte, die Umgestaltung des aus den 1960er-Jahren stammenden Gebäudes zu übernehmen, nicht zuletzt, um Kawakawa ein kleines Zeichen seiner Kunst zu schenken. Während des Umbaus stellte sich heraus, dass die notwendigen Sanierungsmaßnahmen umfangreicher als vorgesehen waren. Hundertwasser legte bei der Umgestaltung selbst Hand an, unter anderem gestaltete er die Säulen eigenhändig und setzte sie mit Keramik aus Asien zusammen. Eine Flaschenwand ließ er in Anlehnung an das *Bottlehouse* auf seinem Anwesen gestalten. Auch für die Bewaldung des Daches sorgte er selbst. Für die Front des Gebäudes suchte er eine Platane aus und für die Rückseite einen Tulpenbaum. In die Gestaltung eingebunden waren Künstler der Maori und der Töpfer Peter Yates.

◎

The local businessmen's association approached Hundertwasser requesting that he redesign this building dating back to the 1960s. Taking on the project allowed Hundertwasser to present Kawakawa with a token of his art. During the reconstruction process it was discovered that the necessary renovation measures would be more extensive than originally planned. Hundertwasser became personally involved in the refurbishment, for example he created the columns by assembling Asian ceramics. He had a wall of bottles built as a reference to the Bottlehouse *on his own property in New Zealand. He also took charge of planting trees on the roof. He chose a plane tree for the front of the building and a tulip tree for the back. Maori artists and the potter Peter Yates were also involved in designing the project.*

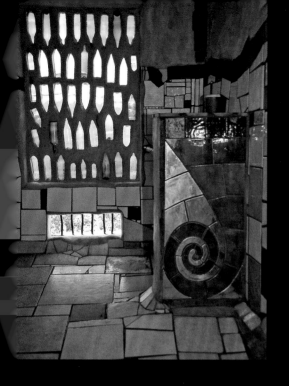
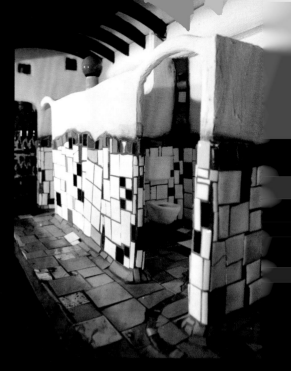
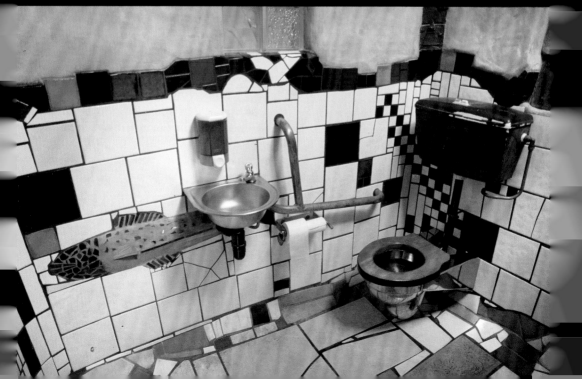

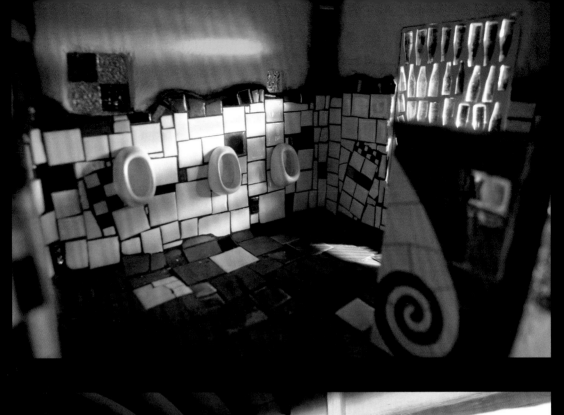
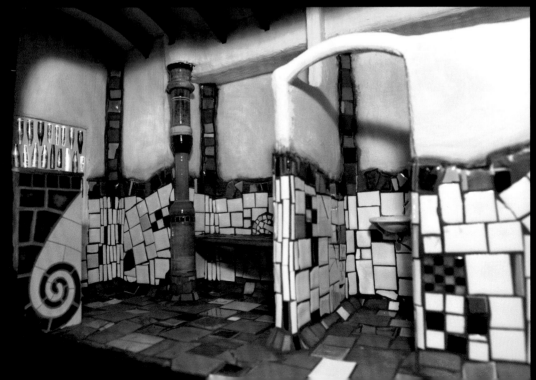

Hundertwasser zur Eröffnung der Kawakawa Toilette

Ich freue mich sehr, daß ich etwas für Kawakawa tun konnte.
Es handelt sich bloß um eine Toilette,
aber sie sollte zeigen, daß auch unbedeutende Dinge
Schönheit in unser Leben bringen können.
Ein wenig mehr Gefühl bringt gleich viel mehr Freude.
Wir leben nur einmal und Geldverdienen ist nicht alles.
Es ist die Harmonie mit der Schönheit und die Harmonie mit der Natur,
durch die wir uns wirklich wohl fühlen.

Schönheit hat eine wichtige Funktion.
Schönheit wird immer unterschätzt.

Es tut mir leid, daß ich heute nicht dabei sein kann.
Ich hasse es, im Mittelpunkt der Aufmerksamkeit zu stehen.
Darum lebe ich ja in Neuseeland.
Was ich gemacht habe, muß für sich selbst sprechen
und nicht meine Person.

Ich möchte mich bei allen bedanken, die etwas zu diesem kleinen Gebäude beigetragen haben:
Vor allem Doug und Noma Shepherd, Mike Brouwers, Richard Smart, Woody,
The Kawakawa Community Board, The Kawakawa Business Association, The Bay
of Islands Students, die Zimmerleute, Fliesenleger, die Straßenpflasterer und danke
vor allem für die freundliche Atmosphäre, in der ich arbeiten durfte.

Hundertwasser on the opening of the Kawakawa Toilet

I am very happy that I could do something for Kawakawa.
It is only a toilet but it should show
that even small things can bring beauty into our life.
A little bit more feeling brings a lot more fun.
We live only once and money making is not all.
It is harmony with beauty and harmony with nature
Which makes us really feel good.

Beauty has an important function
Beauty is always underestimated.

I am sorry I am not here today but
I hate being in the centre of interest.
This is why I live in New Zealand.
What I did must speak for itself
and not my person.

I want to thank all of you who contributed to this little building:
Especially Doug and Noma Shepherd, Mike Brouwers, Richard Smart,
Woody, The Kawakawa Community Board, The Kawakawa Business Association,
The Bay of Islands Students, The woodworkers, tile setters, pavement workers
and especially the friendly atmosphere in which I could work.

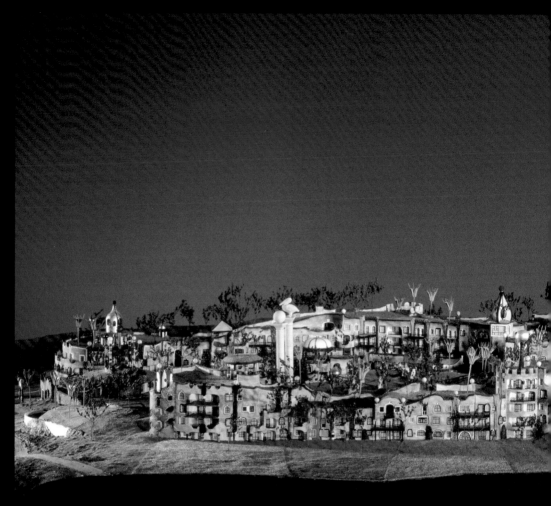

Dorint Hotel & Resorts, Teneriffa / *Dorint Hotel & Resorts, Tenerife*

Auf Wunsch von Robert Rogner hat Hundertwasser im September 1998 eine Reihe von Ideenskizzen zu einem Fünf-Sterne-Hotel im Süden der Insel Teneriffa angefertigt. Hundertwasser stellte sich abgetreppte Terrassen-wohnungen auf dem ansteigenden Gelände vor, wobei Sichtschneisen den Blick auf das Meer sicherstellen. Säulenbögen sollten den Blick auf das Meer rahmen und zwei Türme, ähnlich den Säulen auf dem Markusplatz, sollten zusätzliche Akzente schaffen. Für die Bewässerung der Dachbewaldung schlug Hundertwasser eine Grauwasser-Anlage vor. Nach dem Tod Hundertwassers wurde die Planung von Architekt Peter Pelikan im Sinne des Künstlers abgeschlossen, sodass im Jahr 2001 ein Modell für die Hotelanlage gebaut werden konnte. Ein Hundertwasser-Informationszentrum, das das Werk des Künstlers, seine architektonischen Anliegen sowie sein ökologisches Engagement veranschaulicht, war in das Projekt integriert.

◎

At the request of Robert Rogner, Hundertwasser sketched a series of preliminary ideas in September 1998 for a five star hotel in the southern part of the island of Tenerife. He imagined a series of flats on descending terraces embedded in a sloping terrain, in which corridors of sight would ensure views of the ocean. Archways were to frame the views and two towers, similar to the columns on Saint Mark's Square in Venice, were to provide additional accents. In order to provide water for the forestation on the roof, Hundertwasser proposed a graywater system. After Hundertwasser's death, the planning was completed in his spirit by the architect Peter Pelikan, and in 2001 a model of the hotel complex was built. A Hundertwasser Information Centre documenting his work and his architectural and ecological concerns was included in the project.

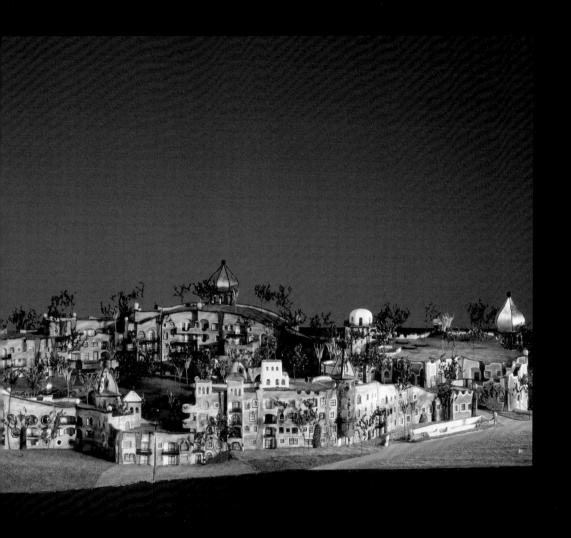

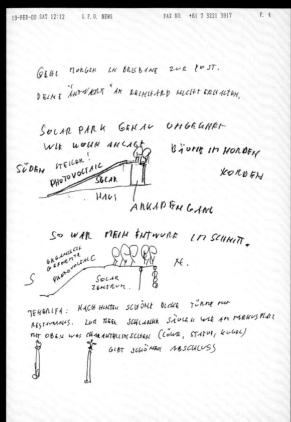

Ein Fax von Hundertwasser mit Anweisungen zu den Projekten Solarpark Dillingen und Dorint Hotel & Resorts, Teneriffa, das er an seinem Todestag, dem 19. Februar 2000, um 12:12 aus Australien geschickt ha

◎

Hundertwasser sent a fax with instructions to the projects Dillingen Solar Park and Dorint Hotel & Resorts, Tenerife from Australia on the day of his death, February 19, 2000 at 12:12 o'clock.

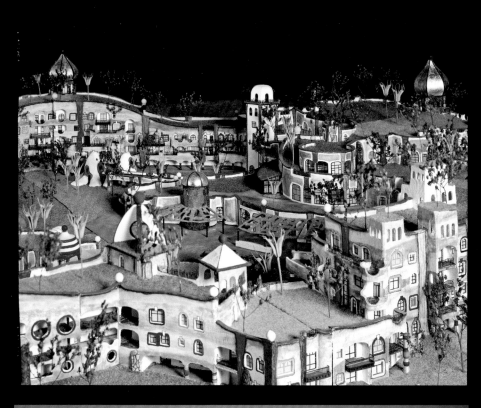
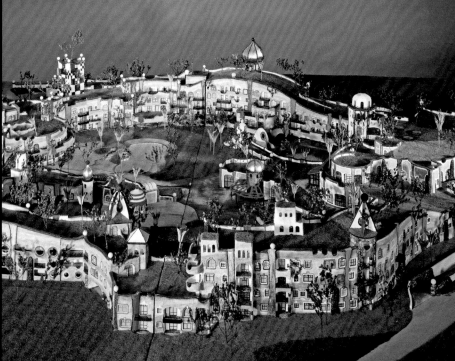

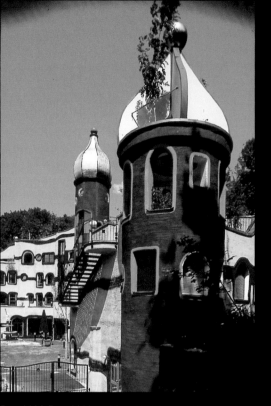

Ronald McDonald Haus / *Ronald McDonald House*

Im August 1999 schuf Hundertwasser erste Skizzen für dieses Familienzentrum für Angehörige schwer kranker Kinder am Universitätsklinikum Essen. Es ist eines von vierzehn Ronald McDonald Häusern in Deutschland, die sich in der Nähe von Kinderkliniken befinden und in denen Familienangehörige während der oft langwierigen Behandlungsdauer der Kinder ein Zuhause auf Zeit finden. Hundertwasser nahm den Auftrag an, weil es neben der sozialen, menschlichen Komponente auch darum ging zu demonstrieren, dass trotz Hausbau die Natur nicht zerstört wird, sondern nach dem Bau mehr Natur vorhanden ist, als es vorher gab. Nur unter dieser Voraussetzung durfte dort, in einem Naturschutzgebiet, das einer der berühmtesten Parks Deutschlands ist, dem Gruga-Park, überhaupt gebaut werden. Es entstand ein Haus in Harmonie mit der Natur und der individuellen Kreativität des Menschen.

◎

In August 1999 Hundertwasser drew the initial sketches for this center built for the families of children being treated for serious medical conditions at the university clinic in Essen. It is one of fourteen Ronald McDonald houses in Germany, in which family members are given an opportunity to feel at home while their children are undergoing extended clinical treatment. Hundertwasser chose a site in the middle of Gruga Park, accepting the commission because he was interested not only in the social and human components, but also in demonstrating that the building could be constructed without destroying nature, indeed, that after the building was completed there would be even more nature than before. These were also the conditions that made it possible to locate the building in the middle of a nature preserve in one of Germany's most famous parks. The building was created in harmony with both nature and man's individual creativity.

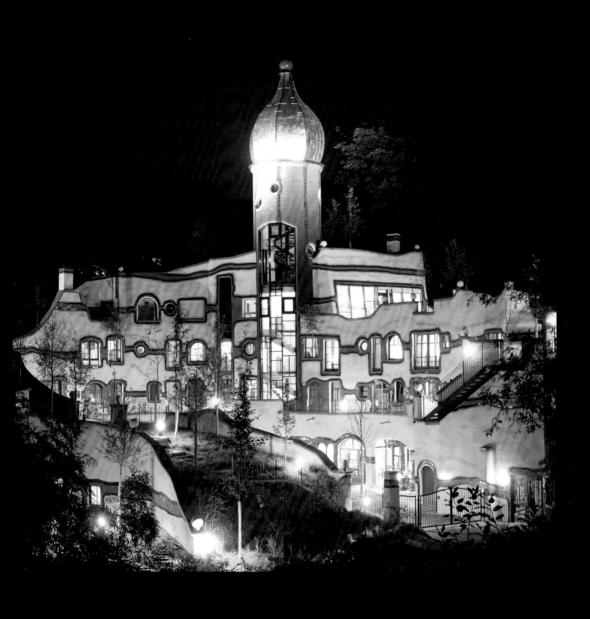

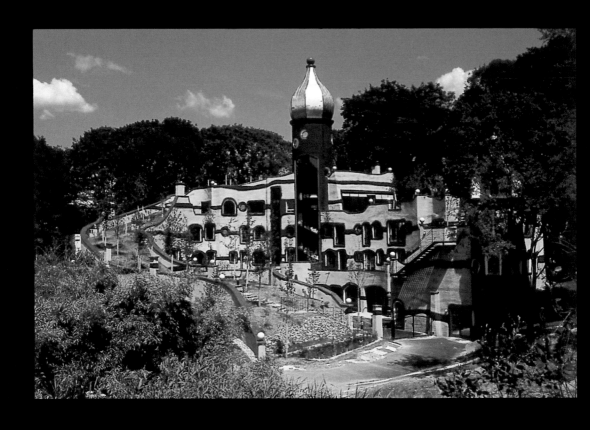

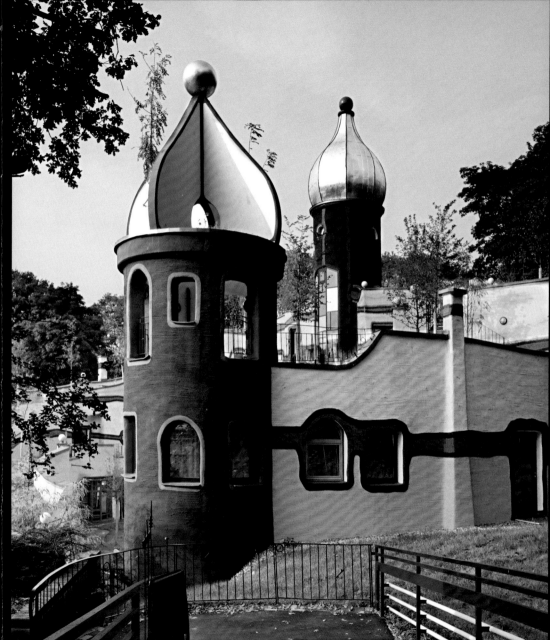

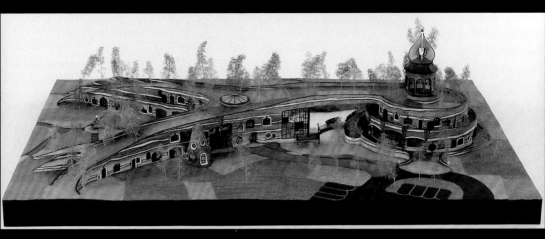

Die Regenbogenspirale von Valkenburg / *The rainbow spiral of Valkenburg*

Nachdem das von Hundertwasser entworfene *Ronald McDonald Haus* in Essen mit großer Begeisterung angenommen worden war, wandte sich der Ronald McDonald Kinderfonds an die Hundertwasser Gemeinnützige Privatstiftung in Wien mit der Frage, ob auch in den Niederlanden, in Valkenburg an der Geul, ein Haus für Familien mit schwer kranken und vor allem schwerbehinderten Kindern nach Hundertwassers Vorstellungen gebaut werden könne. Das von Hundertwasser im Jahr 1987/88 entworfene und von Architekt Peter Pelikan geplante, aber nie realisierte *New Zealand Spiral Monument* wurde für dieses Architekturprojekt übernommen. Die *Regenbogenspirale von Valkenburg* ist das einzige Hundertwasser-Architektur-Projekt in den Niederlanden.

◎

After the Ronald McDonald House *that Hundertwasser designed for Essen was so well received, the Ronald McDonald Kinderfonds in De Bilt approached the Hundertwasser Foundation in Vienna, asking whether it would also be possible to have a house designed according to Hundertwasser's principles, for the families of children with handicaps and serious medical conditions, in Valkenburg an der Geul in the Netherlands. The* New Zealand Spiral Monument, *designed by Hundertwasser in 1987/88 and planned by architect Peter Pelikan, which has never been realized, was used as a model for this project. The* Rainbow Spiral of Valkenburg *is the only Hundertwasser architectural project in the Netherlands.*

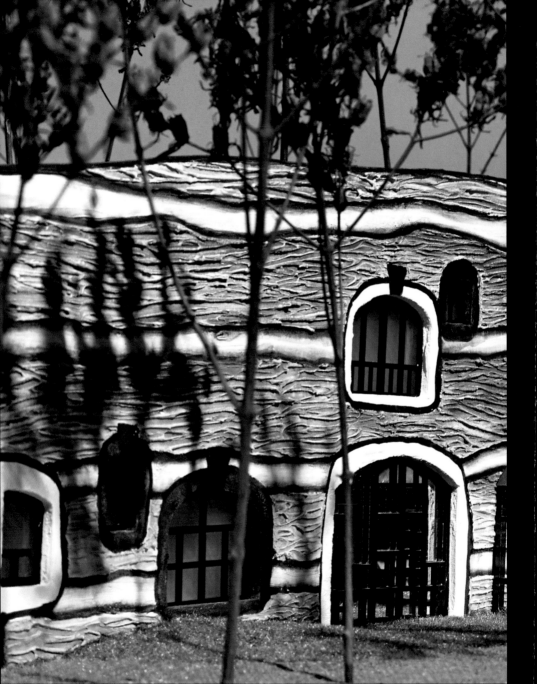

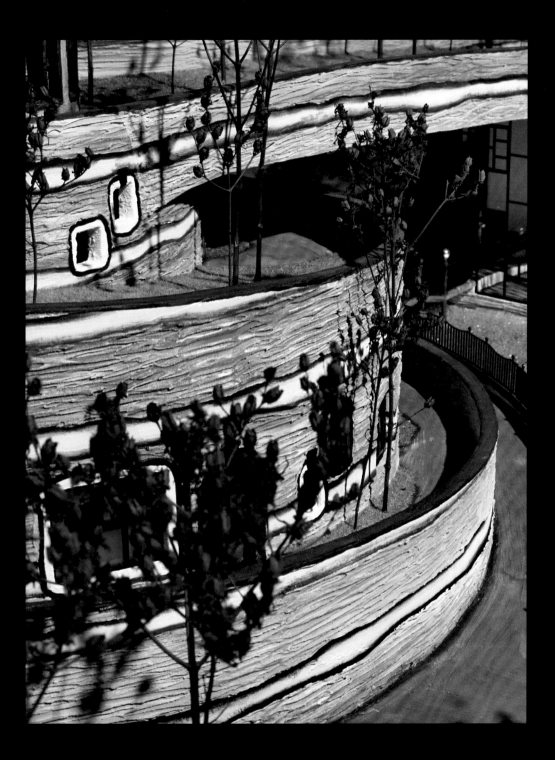

Hundertwasser – The Painter as Architect

JORAM HAREL

Hundertwasser was a painter. But as of the early 1950s he increasingly focused on architecture, too, and since that time consistently pursued his goal of creating an architecture more fitting to nature and humans.

He started out on this undertaking with manifestos, essays and demonstrations, e.g., by reading out his Mouldiness Manifesto against Rationalism in Architecture (Verschimmelungsmanifest gegen den Rationalismus in der Architektur) *in 1958 on the occasion of an art and architectural event held at the Seckau Monastery, and then in Munich in 1967 with his* Speech in Nude for the Right to a Third Skin (Nacktreden für das Anrecht auf eine dritte Haut), *and in Vienna in 1968 as well as his lecture* Loose from Loos, A Law Permitting Individual Buildings Alterations or Architecture-Boycott Manifesto (Los von Loos – Gesetz für individuelle Bauveränderungen oder Architektur-Boykott-Manifest), *which he held at the Concordia Press Club in Vienna in 1968.*

In the 1970s, he had his first architectural models built, such as the models for the Eurovision Wünsch Dir was *TV-show in 1972, which he used to visualize his ideas on forested roofs, tree tenants and the window right. In these models he developed new architectural shapes, such as the spiral house, the eye-slit house, the terrace house and the high-rise meadow house. In 1974, they were then joined by models, made by Peter Manhardt for him, of the pit house, the grass roof house and the green service station – along with his idea of the Green Motorway – the invisible, the inaudible.*

In the early 1980s he had the opportunity to act as an architecture doctor and create non-regulated irregularities and beauty barriers, examples being his redesign for the Rosenthal Factory in Selb and the Mierka Grain Silo in Krems, Lower Austria, or the design for the "tongue beards" for the Rupertinum in Salzburg.

Finally, he realized architectural projects in which there are window rights and tree tenants, uneven floors, woods on the roof, and spontaneous vegetation. In his architectural oeuvre, Hundertwasser puts diversity before monotony, replaces a grid system with an organic approach that enables unregulated irregularities.

Hundertwasser never saw himself as an architect. Instead, he believed he was forced by architects to realize exemplary buildings. He originally tried by lecturing to convey his ideas to architects worldwide. For example, in December 1982 he addressed the American Institute of Architects and spoke to the Development Committee of the architects office of Skidmore, Owings & Merill in San Francisco, at the CEE, Washington DC and in April 1983 he lectured to the Architectural Association in London.

Hundertwasser – Der Maler als Architekt

JORAM HAREL

Hundertwasser war Maler. Seit den frühen 1950er-Jahren hat er sich jedoch auch mit der Architektur auseinandergesetzt und sein Anliegen für eine natur- und menschengerechtere Architektur konsequent verfolgt.

Er begann sein Engagement mit Manifesten, Essays und Demonstrationen, beispielsweise der Verlesung des *Verschimmelungsmanifestes gegen den Rationalismus in der Architektur* 1958 anlässlich einer Kunst- und Architekturveranstaltung im Kloster Seckau, den *Nacktreden für das Anrecht auf die dritte Haut* in München 1967 und in Wien 1968 sowie der Rede *Los von Loos – Gesetz für individuelle Bauveränderungen oder Architektur-Boykott-Manifest*, die er 1968 im Presseclub Concordia in Wien hielt.

In den 1970er-Jahren ließ er erste Architektur-Modelle anfertigen, so die Modelle für die Eurovisions-Sendung *Wünsch Dir was*, 1972, mit denen er seine Ideen der Dachbewaldung, der Baummieter und des Fensterrechts veranschaulichte. In diesen Modellen entwickelte er neue architektonische Formen wie z. B. das Spiralhaus, das Augenschlitzhaus, das Terrassenhaus und das Hochwiesenhaus. 1974 kamen mit den Modellen, die er von Peter Manhardt anfertigen ließ, das Grubenhaus, das Grasdach-Haus und die begrünte Tankstelle dazu, aber auch seine Idee der grünen, unsichtbaren und unhörbaren Autobahn.

In den frühen 1980er-Jahren erhielt er die Gelegenheit, als Architekturdoktor nicht-reglementierte Unregelmäßigkeiten und Schönheitshindernisse zu schaffen, beispielsweise mit der Umgestaltung der Rosenthal-Fabrik in Selb und des Mierka-Getreidesilos in Krems, Niederösterreich, oder mit der Gestaltung der Zungenbärte für das Rupertinum in Salzburg.

Schließlich konnte er beispielhafte Architekturprojekte realisieren, in denen es das Fensterrecht und die Baummieter gibt, den unebenen Boden, Wälder auf dem Dach und Spontanvegetation. In seinem architektonischen Werk setzt Hundertwasser Vielfalt anstelle von Monotonie, das Organische und unreglementierte Unregelmäßigkeiten anstelle des Rastersystems.

Hundertwasser hat sich selbst nie als Architekt verstanden. Er sah sich vielmehr von den Architekten gezwungen, beispielhafte Bauten zu realisieren. Ursprünglich versuchte er, den Architekten in aller Welt seine Anliegen in Vorträgen zu vermitteln. Er sprach beispielsweise im Dezember 1982 im

The architects applauded, and identified with his intentions. But whenever it came to realizing his proposals, they then claimed that reality showed his ideas could not be implemented, owing to pressure from developers, who wanted buildings made with minimum costs in a minimum time, and also owing to the prevailing building laws, not to mention the lack of qualified and able building workers and professionals. They claimed that they were forced to bow down to economic reason and functionalities, and waive the creative, aesthetic and human dimensions. Hundertwasser believed the architects were merely seeking excuses, trying to flee their responsibilities to society.

With the Residential Building of the City of Vienna, which arose in 1983–1985, he proved that there was no substance to what the architects claimed. The house was made by the cheapest general contractor who bid in the tender, and was completed in the customary period of two years in line with the low cost guidelines for communal buildings financed from public coffers. Using randomly chosen building workers, he created an example of an architecture in harmony with nature and individual creativity, replacing monotony with diversity, organic shapes instead of a grid plan, offering dancing windows and wooded roofs, individual craftsmanship instead of a series of prefabricated sections and parts. Hundertwasser connected this 3D manifesto with the hope that professional architects, masters of their discipline, would be able to come up with better, more beautiful and more creative buildings than his. In other words, Hundertwasser's work was meant to provoke and to set a signal, and his architecture was intended as the precursor of what had long since existed.

Hundertwasser was convinced that a change away from sterile, cold and soulless architecture as pursued by developers or architects could only happen if there was a move from below by the inhabitants in favor of an evolution of more natural buildings more fitting to human life and needs.

Hundertwasser buildings repeatedly triggered controversy. The name 'Hundertwasser' itself sufficed for so-called architectural experts to see red. Usually this was a matter of prejudices, fueled by a lack of knowledge or jealousy that were simply not subjected to scrutiny and then repeated and repeated. One example being the claim that Hundertwasser's design focused only on external appearances. In ignorance of the 'Hundertwasser Norms' that list exactly how the interior needed to be in order to be more humane and better fit for human habitation. Moreover, diversity is also the uppermost principle when creating and planning the spatial layouts and functional programs.

Another prejudice: all Hundertwasser buildings simply came off the belt, always featured the same spheres, pillars, little turrets, etc. The claim: all the buildings are the same. Yet they are unmistakably different, just as there can never be two identical trees. Gothic cathedrals are likewise always completely different, even if they use the same stylistic elements. Or the objection: the houses are not ecological. Forgetting that the forests on the roof, the organic and varied forms and natural materials such as wood and brick are the best guarantee of harmony with nature.

If Hundertwasser architectures were mere kitsch, insignificant beautifications, filled only with sound and fury, and as bad as such architectural critics, self-appointed experts and enviers claims, then they would neither be able to function so marvelously nor garner the love of people the world over. It is the critics and enviers who get caught

American Institute of Architects und vor dem Development Committee der Architekten Skidmore, Owings & Merill in San Francisco, sowie vor dem CEE in Washington DC und im April 1983 vor der Architectural Association in London.

Die Architekten applaudierten ihm und identifizierten sich mit seinen Anliegen. Wenn es aber um die Umsetzung von Hundertwassers Vorschlägen ging, behaupteten sie, die Realität zeige, dass eine Umsetzung seiner Vorstellungen unmöglich sei, und zwar aufgrund des Drucks von Seiten der Bauherren, die Bauten in minimaler Zeit und mit minimalen Kosten zu realisieren, aber auch wegen der herrschenden Bauordnung und der unfähigen und unqualifizierten Bauarbeiter und Professionisten. Die Architekten seien gezwungen, sich der wirtschaftlichen Rationalität und Funktionalität unterzuordnen, unter Verzicht auf die schöpferische, ästhetische und menschliche Dimension. Für Hundertwasser war das eine Ausrede, eine Flucht der Architekten aus der Verantwortung gegenüber der Gesellschaft.

Mit dem Gemeindebau für die Stadt Wien, der in den Jahren 1983 bis 1985 entstand, widerlegte er die Ausreden der Architektenschaft. Das Haus wurde vom billigst bietenden Generalunternehmer in der üblichen Bauzeit von zwei Jahren realisiert, im niedrigen Kostenraster für Gemeindebauten aus öffentlichen Mitteln. Mit zufällig ausgewählten Bauarbeitern entstand dieses Beispiel für eine Architektur in Harmonie mit der Natur und individueller Kreativität, in Vielfalt anstelle von Monotonie, mit organischen Formen anstelle des Rastersystems, tanzenden Fenstern und bewaldeten Dächern, individueller Handarbeit anstelle einer Aneinanderreihung von Fertigbauteilen und Vorfabriziertem.

Hundertwasser hat dieses dreidimensionale Manifest als Hoffnung verstanden, dass berufenere Architekten, Meister ihres Faches, seinen Bauten Besseres, Schöneres, Kreativeres entgegensetzen werden. Somit war Hundertwassers Tätigkeit eine Provokation und ein Signal, seine Architekturen Vorläufer von längst Dagewesenem.

Hundertwasser war überzeugt, dass eine Änderung der sterilen, kalten und seelenlosen Architektur nicht von Bauherren oder Architekten ausgehen, sondern nur als eine Evolution zu einer natur- und menschengerechteren Architektur von unten, von den Bewohnern, stattfinden kann.

Wären die Häuser der Architekten weniger herzlos kalt, anonym, quadratisch, *à la mode*, würden die Architekten nicht tendenziös falsche Behauptungen über Hundertwasser-Projekte verbreiten, sondern stattdessen besser, schöner, bedeutender und kreativer als Hundertwasser bauen, dann würden Hundertwassers Architekturen nicht so ein Aufsehen erregen und wären auch keine Pilgerstätten mehr.

Immer wieder lösen Hundertwasser-Bauten Kontroversen aus. Der Name »Hundertwasser« allein genügt, dass sogenannte Architektur-Experten rot sehen. Es sind meist Vor-

up in prejudices, are wrongly informed or repeatedly spread false rumors. It is the critics and enviers who proclaim untruths, subjugate architecture to dogmas, and ignore human desires. Hundertwasser fought bitterly against the mediocre, the leveling and the inhuman in architecture. He was against straight lines and the uniformity of architecture; he felt it to be bereft of feeling, sterile, cold, heartless, aggressive and emotionless. There are many critics who claim that Hundertwasser's non-contemporary architectural dreams were the product of a childish and naïve mind and were not in line with the so-called zeitgeist. If that were the case, then how to explain why the Hundertwasser buildings are so incredibly successfully and why they attract millions of viewers, quite unheard of otherwise in architecture? Hundertwasser's architectures are without doubt among those most frequently photographed and published.

Hundertwasser set more humane standards in architecture, standards that favorably influenced architectural projects that grew slowly, vegetatively. Hundertwasser's architectural undertakings provide a capsule for recovery, a source of joy and recompense for the inhuman architecture à la mode. His is an architecture that corresponds to human beings and is edifying and commensurate with human dignity.

Hundertwasser introduced new values into architecture. He respected the yearning for Romanticism, individuality and diversity, in particular for creativity and a life spent in harmony with nature. He championed a peace treaty with nature long before he became active as an architect, in keeping with his motto that "The horizontal belongs to nature, the vertical to man. We must restore to nature the territories man has illegally occupied and destroyed, for example by building a house, so that from above all you see is nature and the countryside, not houses."

In his architectural projects, Hundertwasser reunited the creation of nature and human creativity. He forged a symbol for an about-turn, for us to turn away from traditional and soulless architecture. Was Hundertwasser a dreamer? No! He was a man of knowledge who, impervious to trends à la mode, wished to create Paradise on earth. He tried to open a window to our own dreams and our own creativity.

Written for the exhibition catalog Deutsches Architekturmuseum Frankfurt, Friedensreich Hundertwasser. Ein Sonntagsarchitekt. Gebaute Träume und Sehnsüchte, ed. by Ingeborg Flagge, Frankfurt, 2005.

urteile, die aus Unwissenheit und Neid entstanden sind und die dann immer wieder weitererzählt werden.

Zum Beispiel: »… Hundertwassers Gestaltung beschränke sich nur auf das Äußere«. Dabei gibt es ›Hundertwasser-Normen‹, die auflisten, was im Inneren eines Gebäudes menschengerechter und menschlicher zu gestalten ist. Außerdem ist Vielfalt auch das oberste Prinzip bei der Erstellung und Planung des Raum- und Funktionsprogramms.

Ein weiteres Vorurteil: »Alle Hundertwasser-Gebäude kämen vom Fließband, mit immer denselben Kugeln, Säulen, Türmchen, etc. Alle Gebäude seien gleich.« Dabei sind sie unverwechselbar verschieden, so wie es keine zwei gleichen Bäume gibt. Auch gotische Kathedralen sind völlig voneinander verschieden, weisen jedoch gleiche Stilelemente auf.

Oder: »Die Häuser seien nicht ökologisch.« Dabei sind der Wald auf dem Dach, organische, variierte Formen und natürliche Materialien wie Holz und Ziegel der beste Garant für Harmonie mit der Natur.

Wenn Hundertwasser-Architekturen kitschige, unbedeutende Behübschungen, bloß Schall und Rauch wären, so schlimm, wie dies Architekturkritiker, selbst ernannte Sachverständige und Neider behaupten, so könnten sie weder so fantastisch funktionieren noch diese Gegenliebe der Menschen in aller Welt ernten, wie es der Fall ist. Es sind die Kritiker und Neider, die in eine Vorurteilsfalle geraten, die falsch informiert sind oder tendenziös immer wieder Falsches verbreiten. Es sind die Kritiker, die Falsches verkünden, die der Architektur Dogmen aufoktroyieren und die Sehnsüchte der Menschen ignorieren.

Hundertwasser bekämpfte das Mittelmaß, das Nivellierende, das Menschenverachtende in der Architektur. Er war gegen die Geradlinigkeit und die Uniformität der Architektur; er empfand sie als gefühllos, steril, kalt, herzlos, aggressiv und emotionslos.

Es gibt viele Kritiker, die behaupten, Hundertwassers unzeitgemäße Architekturträume seien einem kindlich-naiven Geist entsprungen und entsprächen nicht dem sogenannten Zeitgeist. Wenn dem so wäre, wie erklärt man sich diesen unglaublichen und für den Bereich der Architektur untypischen Erfolg von Hundertwasser-Bauten, die Millionen Besucher? Hundertwassers Architekturen zählen mit Sicherheit zu den meistfotografierten und -publizierten.

Hundertwasser hat menschengerechtere Maßstäbe in der Architektur gesetzt, Maßstäbe, die langsam und vegetativ wachsend weltweit gute Architekten positiv beeinflussen sollen. Hundertwasser-Architekturprojekte sind eine Erholungskapsel, Freudenspender und eine Wiedergutmachung an der menschenverachtenden Architektur *à la mode*. Sie sind eine Architektur, die dem Menschen entspricht, die den Menschen erhebt.

Hundertwasser hat neue Werte in die Architektur eingebracht. Er respektierte die Sehnsucht nach Romantik, nach Individualität und Vielfalt, insbesondere nach Kreativität und nach einem Leben in Harmonie mit der Natur. Er setzte sich für einen Friedensvertrag mit der Natur ein, lange bevor er sich als Architekt betätigte, getreu seiner Maxime: »Die Horizontale gehört der Natur, die Vertikale den Menschen. Wir müssen der Natur Territorien zurückgeben, die wir ihr widerrechtlich, z. B. durch den Bau eines Hauses, genommen haben, so dass man von oben nur Natur, nur Landschaft sieht – kein Haus.«

Hundertwasser hat in seinen Architektur-Projekten die Schöpfung der Natur mit der Schöpfung des Menschen wiedervereint. Er hat ein Zeichen gesetzt, das zur Umkehr und Abwendung von der traditionellen und seelenlosen Architektur aufruft.

War Hundertwasser ein Träumer? Nein! Er war ein Wissender, der unbeirrt von den Trends *à la mode* frei und selbstständig Paradiese auf Erden vorzeigen wollte. Er versuchte, uns ein Fenster zu öffnen, zu unseren eigenen Träumen und zu unserer Kreativität.

Verfasst für den Katalog der Ausstellung im Deutschen Architekturmuseum Frankfurt, *Friedensreich Hundertwasser. Ein Sonntagsarchitekt. Gebaute Träume und Sehnsüchte*, herausgegeben von Ingeborg Flagge, Frankfurt 2005.

STOWASSER
FRITZ
FRIEDRICH
FRIEDERICH
FRIEDEREICH
FRIEDENREICH
HUNDERTWASSER

FRIEDENSREICH
REGENTA G
DUNKELBUNT

Stowasser
Fritz
Friedrich
Friederich
Friedenreich
Hundertwasser
Friedensreich
Regentag
Dunkelbunt

Stowasser	Stowasser	STOWASSEN
Fritz	Fritz	FRITZ
Friedrich	Friedrich	FRIEDRICH
Friederich	Friederich	FRIEDERICH
Friedereich	Friedereich	FRIEDEREICH
Friedenreich	Friedenreich	FRIEDENREICH
Hundertwasser	Hundertwasser	HUNDERTWASSER
Friedensreich	Friedensreich	FRIEDENSREICH
Regentag	Regentag	REGENTAG
Dunkelbunt	Dunkelbunt	DUNKELBUNT

Eine Odyssee

Als ich 1973 in einer Fabrik arbeitete, wo ein Plexiglas-Multiple für Arman hergestellt wurde, war ich fasziniert von der Schönheit der Materie und träumte von der Möglichkeit, dass Hundertwasser eine transparente Stadt schaffen sollte, in allen Farben leuchtend und in bunten Metallen funkelnd.

Das dreidimensionale Bild besteht aus fünf Platten aus Plexiglas, auf englisch Perspex, auf italienisch Metacrilato. Eine grün getönte Platte wurde erst später zur Verbesserung des Ferneffekts in der Mitte hinzugefügt.

Als ich 1973 zuerst die Idee für dieses »Multiplo« hatte, wusste ich noch nichts von den enormen Schwierigkeiten, die dann bei der Arbeit eingetreten sind.

Das, was anfangs und in Gedanken so einfach schien, stellte sich bei den ersten Probedrucken als zunehmend schwierig heraus. Die normalen Metallklischees hielten nur sechs Druckdurchgänge aus, und die anfangs kristallklaren Plexiglasblöcke waren nach 59 Druckdurchgängen unansehnlich gealtert, undurchsichtig und hässlich gestreift durch die lange Manipulation.

Noch andere Schwierigkeiten: Die Plexiglasplatten sind extrem elektrostatisch. Die Dicke einer Platte von 3 mm kann zwischen 2,25 und 4 mm variieren.

Jede Plexiglasplatte wurde mit 10 bis 15 farbserigrafischen Druckvorgängen überzogen, dazu mehrfarbige Metallprägungen mit einer Metallprägemaschine, die speziell für diese Arbeit gekauft wurde.

Es ist bereits schwierig, einen gewöhnlichen Seidensiebdruck in 25 Farben herzustellen. Aber die Farbharmonie und die Passer von fünf durchsichtigen Platten zu überwachen, von denen jede einzelne einen mehrfarbigen Seidensiebdruck darstellt, grenzt an übermenschliche Schwierigkeiten.

So wurde auch nach zwei Jahren Arbeit das Projekt als eigentlich undurchführbar unterbrochen und aufgegeben. Später, als wir beschlossen, die Arbeit doch wieder aufzunehmen, fanden wir die Probeplatten nach langer Suche in einer Hundehütte. Der Hund schlief darauf.

Allein um das Spiegelproblem auf der letzten Platte zu lösen, waren zwei Jahre lange Versuche vonnöten. Als wir endlich glaubten, die Lösung mit einer selbst haftenden Aluminiumfolie gefunden zu haben, stellte sich bei der ersten Probesendung nach Wien sechs Monate später heraus, dass die ganze Spiegelfläche Blasen bekam.

Es musste also eine andere Lösung für den Spiegel gefunden werden. Nach neuerlichen langwierigen Versuchen entschieden wir uns auf Anregung Hundertwassers für die Metallprägetechnik. Da große Flächen nicht geprägt werden können, wurde der Spiegel streifenweise

geprägt – in zwölf Streifen! Da die normalen, zu harten Zinkklischees für die Prägung unbrauchbar waren, fand ich in Mailand endlich Silikongummi auf Aluminiumunterlage. Nur damit war es möglich, auf Plexiglas in Metall zu prägen.

Das Plexiglas ist ein faszinierendes Material, durchsichtig wie die Luft, mit erstaunlichen Lichtbrechungen, die durch den bearbeiteten Plexiglasschnitt zur Geltung kommen.

Die größte Schwierigkeit, die sich als unüberwindlich herausstellte, war dann das Zusammenkleben der Plexiglasplatten. Der Leim (Tensol) schweißt die Plexiglasplatten völlig zusammen, er erzeugt beim Trocknen jedoch Dämpfe, die die Farben lösen, und hässliche Glanzzonen zwischen den Platten, die nicht mehr entfernt werden können.

Als 300 Objekte bereits zum Versenden verpackt waren, wurde bei einer letzten Kontrolle festgestellt, dass nur 28 Exemplare von 150 o.k. waren. Zusätzlich dazu musste eine ganze Sendung, die bereits in New York ausgeliefert worden war und die dieselben Fehler aufwies, durch neue Exemplare ersetzt werden. (…)

Ich habe 600 km im Auto zurückgelegt, um die Reise von Venedig nach Wien zu simulieren und eine neuartige Verpackung zu testen. Diese Verpackung samt Multipleinhalt wurde auch an die Decke geschleudert und über Stiegen geworfen. Trotzdem zersplitterten einige Multiples, die in Plexiglasrahmen gefasst und geklebt waren, auf mysteriöse Art in tausend Stücke, und zwar nicht jene, die so unsanft hin und her geworfen worden waren.

Es konnte sich also nur um elektrostatische Spannungen handeln, die in dem im Plexiglasrahmen zusammengeklebten Fünf-Platten-Block entstanden sind.

Dies war eine neue unerwartete Schwierigkeit.

Eines Morgens fand ich in der Plexiglasfabrik in Treviso drei Holzrahmen in verschiedenen Farben, in denen Multiples zusammengesetzt waren, mit einem Brief von Hundertwasser: »Holzrahmen sind die Lösung. Schwarz und grün sind die Farben, die ich haben möchte. Du kannst die Rahmen in ein Tusche- oder Anilinbad tauchen. Und dann mit Leinöl bestreichen und mit Bienenwachs, mit Terpentin verdünnt, im Wasserbad erwärmt, fixieren. Es wird sehr schön werden.«

Die fünf Platten wurden schließlich, ohne Verwendung von Leim, in dem Holzrahmen befestigt. Es musste jedoch die Holzausdehnung und -schrumpfung in der Holzfaserrichtung berechnet werden sowie die Holzauswahl und Tönung der Rahmen. Monatelange Versuche waren hierfür nötig. Wir entschieden uns für das afrikanische Holz Abura, für Fichte und Kirsche.

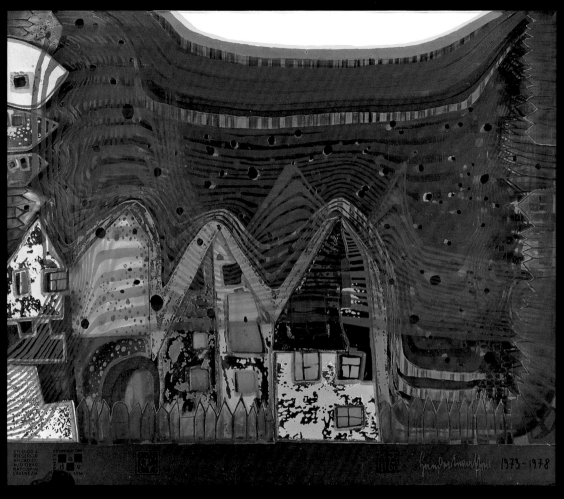

(780) *Fall in cloud – Fall in fog – Fall out*

Hundertwasser kam hundertmal über die Landbrücke La Serenissima von der Giudecca nach Spinea zum Siebdrucker, nach Treviso in die Plexiglasfabrik, nach Mestre zum Rahmentischler, in meinem Auto, im Autobus, im Taxi, oft bei dickem Nebel und oft trotz Streiksperren. Er bemalte immer wieder die Folien, überwachte unzählige Farbprobedrucke und korrigierte. (...)

Seit ich in einer versteckten Osteria am Campo Santa Margherita die ersten Plexiglasergebnisse zeigte, sind sieben Jahre vergangen. Eigentlich war es ein Geburtstag, dieser Tag, an dem die enthusiastische Bewunderung von zwei zufällig anwesenden jungen Leuten, die zusammen mit Meister Hundertwasser diese Probe betrachteten, der mir die Überzeugung gab, dass dieses Werk zu einem guten Ende gelangen wird.

Alberto della Vecchia, Koordinator
Venedig, 13. August 1980
(aus: Katalog der Ausstellung *Secession*, Wien 1981,
S. 407–411)

An Odyssey

When I was working at a factory in 1973 where Perspex multiples were made for Arman, I was fascinated by the beauty of the material and dreamed of the possibility for Hundertwasser to create a transparent city, shining in every color and sparkling in colorful metals.

The three-dimensional piece is made up of five Perspex panels, called metacrilato in Italian. Later, a panel with a green tint was added in the center to enhance the distance effect.

When I first had the idea for this "multiplo" in 1973, I knew nothing of the immense difficulties that arose during the realization.

What seemed so easy to imagine at the beginning, proved increasingly difficult with the first proofs. The usual metal plates could withstand no more than 6 print stages, and the Perspex blocks, which were crystal clear at the outset, became worn and unsightly after 59 print stages. They were no longer transparent and had ugly stripes from the extended manipulation.

There were other difficulties: The Perspex panels are extremely electrostatic. The thickness of a 3 mm plate can vary from 2.25 to 4 mm.

Each Perspex panel was layered with 10 to 15 color silkscreen print stages, in addition to multicolored metal embossing, executed with a metal embosser bought especially for this project.

It is difficult to produce a conventional silkscreen print in 25 colors as it is. However, supervising the color harmony and the matching of five transparent panels, each of which constitutes a multicolored silkscreen print, requires an almost superhuman effort.

Thus after two years of work, the project was discontinued and given up as essentially unfeasible. Later on, when we decided to take up the project once again, we found the plates for the proofs, after extensive searches, in a dog house. The dog was sleeping on them.

Two years of testing were necessary to solve the mirror problem on the last panel alone. When we finally thought we had found the solution with a self-adhesive aluminum foil, it turned out with the first sample package to Vienna that after six months the entire mirror area was blistering.

Hence a different solution had to be found for the mirror. Following further complicated tests, we chose the metal embossing technique on Hundertwasser's suggestion. Since large areas could not be embossed, the mirror was embossed in stripes – in twelve stripes. Since the usual, extremely hard zinc plates were useless for the embossing technique, I finally found silicone rubber on an aluminum support in Milan. Only with this material was it possible to emboss metal on Perspex.

Perspex is a fascinating material, it is transparent like air, with amazing light refraction visible in the prepared Perspex cut.

The biggest problem, which remained unsolved, was the pasting of the Perspex panels. The glue (Tensol) completely bonds the panels together, but when it dries, it produces vapors which dissolve the paints, as well as ugly, glossy areas between the panels which cannot be removed.

When 300 objects were already wrapped for shipping, a last check showed that only 28 of 150 specimens were alright. In addition, an entire shipment that had already been received in New York and that had the same problems, had to be replaced by new specimens. (…)

I drove 600 km in my car, simulating the trip from Venice to Vienna in order to test new packing materials. This material, along with its multiple content, was also flung to the ceiling and down the stairs. In spite of this, a number of multiples which were framed and glued into place in Perspex frames, shattered into a thousand pieces for no apparent reason, and they were not the ones that had been exposed to such rough treatment.

It could only be due to electrostatic tension that arose in the block consisting of five panels glued into the Perspex frame.

It was a new, unsuspected difficulty.

One morning I found three wooden frames in various colors at the Perspex factory in Treviso, which were fitted with multiples, along with a letter by Hundertwasser: "Wooden frames are the solution. Black and green are the colors I want. You can dip the frames into an ink or aniline bath. Then coat with linseed oil and fix with beeswax, thinned down with turpentine and heated up in a water bath. It will be beautiful."

In the end, the five panels were set in the wooden frames without the use of glue. The wood expansion and shrinkage with or against the grain had to be calculated, however, in addition to choosing the wood and coloring the frames. This took months of tests. We decided on the African abura wood, and on pine and cherry.

Hundertwasser crossed the land bridge La Serenissima from Giudecca to Spinea to see the silkscreen printer a hundred times, and to Treviso to the Perspex factory, to Mestre to see the frame maker, in my car, on a bus, in a taxi, often in heavy fog and in spite of strike barriers. He continued to paint onto the foil, supervised uncountable color proofs and made corrections. (…)

Seven years have passed since I showed the first Perspex results in a hidden Osteria at the Campo Santa Margherita. It was actually a birthday that day, and the enthusiastic admiration of two random young visitors, who were studying the first results with Master Hundertwasser, gave me the conviction that this project would come to a positive conclusion.

Alberto della Vecchia
Coordinator
Venice, August 13, 1980

(translated from the exhibition catalog Secession, Vienna, 1981, pp. 407–411)

Entwürfe für Straßen- und Hausschilder aus Keramik für die Gemeinde Zwischenwasser in Vorarlberg

Design for ceramic streetsigns and house numbers for the municipality of Zwischenwasser, Vorarlberg, Austria

Diese collageartige Verflechtung nicht nur des Materials, sondern auch der Deutungsgrenzen zwischen Kunst und Alltag wären nicht denkbar ohne die künstlerischen Positionen von Vorgängern wie z.B. Kurt Schwitters und anderen.

Der Umgang mit der Technik der Collage und die Wertschätzung des Zufalls provozieren ein offenes Spiel von Formen und Bedeutungen im Kunstwerk. Diese Form der schöpferischen Selbstbehauptung in einer konsumgeprägten Welt setzt sich bei Hundertwasser fort.

Bereits in den frühen 1950er-Jahren schuf Hundertwasser Werke, die diesem experimentellen Bereich zuzuordnen sind, beispielsweise (145) *Die Werte der Straße* (1952, Abb. S. 14): »Ich nahm mir vor, auf einem begrenzten Stück Straße alles zu sammeln, was jemand weggeworfen hat, und zu einer Kollage zu vereinen. Ich bin sehr stolz auf dieses Bild, das bewies, daß alles wertvoll ist. Daher der Name *Werte der Straße – Nebeneinanderlegung von auf der Straße gefundenen Gegenständen.«* (*Hundertwasser*).

Darüber hinaus hatte es für Hundertwasser einen besonderen Reiz, Dingen, die bereits ein Leben hinter sich hatten, einen Zweck erfüllt hatten und weggeworfen wurden, einen neuen Sinn, eine neue Identität und einen neuen Wert zu geben – das zeigen Werke wie z.B. (147) *Das Match des Jahrhunderts* (1952, Abb. S. 81), das auf einem hölzernen altdeutschen Spiegelrahmen gemalt ist, und (816) *Switchboard* (1980), dessen Bildträger aus einem Schaltbrett besteht.

◎

This intertwining, like a collage, not only of the material but also of the borderlines of interpretation between art and everyday routines, would be unthinkable without the artistic positions of his predecessors like e.g. Kurt Schwitters and others.

By using the technique of collage and having this esteem for coincidence, an open play of shapes and significances in the work of art is provoked. This form of creative self-assertion in a world determined by consumerism continues with Hundertwasser.

Even in the early fifties, Hundertwasser has created works that can be assigned to this experimental category, for instance (145) Values of the street *(1952, ill. p. 14):* "I decided to collect everything anybody threw away in a limited segment of the street, and to put it together in a collage. I am very proud of this picture, which proved that everything is valuable. Hence the name, Values of the Street - Putting side by side of objects found on the pavement." (Hundertwasser).

Furthermore, it had a special appeal to Hundertwasser to give objects already beyond their lifespan, that had served their purpose and had been thrown away, a new reason, a new identity and a new value – this is demonstrated by e.g. (147) The match of the century *(1952, ill. p. 81) painted on an old wooden mirror frame, and* (816) Switchboard *(1980), painted on a control panel as foundation.*

904 *Pellestrina wood*

904/1 Holzobjekt / *Wood object*

Wenn ich am Strand von Pellestrina spazierengehe, mit meinem Freund Oreste Weitmayr oder alleine, finde ich wahre Schätze, die das Meer herangespült und abgerundet hat: Puppentorsi, jede Art von Schuhen, Plastikflaschen, aber auch wunderbare Holzstücke, teils noch bemalt, teils angekohlt, alle schön abgeschliffen. Wenn man die zusammensetzt, entsteht bereits ein Reliefbild, ohne daß man es bemalt. Es ist vergleichbar mit den Hölzern, die ich in Paris bei Morgengrauen finde.
(aus: *Hundertwasser 1928–2000*, Catalogue Raisonné, Bd. 2, Köln 2002)

904/II Holzobjekt / *Wood object*

When I go for a walk on the beach at Pellestrina with my friend Oreste Weitmayr or alone, I find real treasures washed up and polished to round shapes by the sea: doll torsos, all kinds of shoes, plastic bottles, but also wonderful pieces of wood, some with the paint still on them, some charred, all beautifully smoothed over. When put together they already form a picture in relief without being painted. It is comparable to the pieces of wood I find in Paris at dawn.
(From: Hundertwasser 1928–2000, *Catalogue Raisonné, Vol. 2, Cologne, 2002)*

Ich habe einen Teil der Auflage in »Stockwerke« zerschnitten, auf die Stirnseite von Schachteln geklebt, die ineinander verschachtelt sind, und den Rest der Schachtelflächen mit einer Kollage aus Postkarten und Reproduktionen bedeckt. Ich hatte damals schon eine beeindruckende Anzahl von Büchern mit Farbreproduktionen. Wohin alle diese 66 Schachtelbücher verschwunden sind, ist mir ein Rätsel. Ich selbst habe nur noch eines. Vielleicht findet jemand mehr? Jedenfalls war dieses erste dreidimensionale Objekt kein Erfolg. Obwohl man, wenn man die Schachteln zusammenbaute, erstaunliche, sich überschneidende Architekturen und überraschende Zusammensetzungen erzielte. Jetzt arbeite ich nach 35 Jahren wieder an einem Architektur-Bausteinprojekt, genannt *DieHoelzerSieben*.
(aus: *Hundertwasser 1928–2000*, Catalogue Raisonné, Bd. 2, Köln 2002)

◎

I cut part of the edition up in "storeys", pasted them on the front of nesting boxes, and covered the rest of the box surfaces with a collage of postcards and reproductions. By that time I already had an impressive number of books with color reproductions. Where all these 66 box-books have disappeared to, is a mystery to me. I only have one left myself. Perhaps someone will find more of them? At any rate, this first three-dimensional object was not a success. Even though, when the boxes were put together, amazing overlapping architectures and surprising configurations were the result. Now, after 35 years, I am again working on an architectural building block project called DieHoelzerSieben.
(From: Hundertwasser 1928–2000, Catalogue Raisonné, Vol. 2, Cologne, 2002)

638A *Hauteurs de Machu Picchu*

DIEHOELZERSIEBEN sind ein Architekturspiel für Erwachsene, die noch träumen können und noch träumen wollen, und für Kinder, denen die Kreativität noch nicht weggenommen wurde. *Hundertwasser, November 1999*

Von 1992 bis kurz vor seinem Tod beschäftigte sich Hundertwasser immer wieder intensiv mit seiner Idee eines kreativen Kunst- und Architekturspiels. Es vergingen weitere Jahre, bis das geeignete Holz aus nachhaltigem Anbau gefunden und die Hölzer in einem aufwendigen Siebdruckverfahren bedruckt werden konnten. Beim Druck wurden 130 Durchgänge in sieben Farben ausgeführt. Jedes Holz musste dabei mehrmals in die Hand genommen werden, dadurch wurde jedes Exemplar zu einem besonderen Unikat.

DIEHOELZERSIEBEN wurden in limitierter Erstedition von 2000 Exemplaren hergestellt.

Dieses Kunst- und Architekturspiel bietet unzählige Möglichkeiten, beseelte Baukörper zusammenzustellen zu einer »Architektur für dich und mich«.

◎

DIEHOELZERSIEBEN is an architecture game for grown-ups who are still willing and able to dream, as well as for children whose creativity has not yet been taken away from them. Hundertwasser, November 1999

Hundertwasser had this idea for a creative art and architecture game that would preoccupy him time and again from 1992 until shortly before his death. Many years passed before the right kind of wood from sustainable forestry was found and the wood pieces could be printed in an elaborate silk-screen printing process that involved 130 print runs in seven different colors. The pieces of wood had to be picked up individually by hand several times, resulting in each specimen becoming an original and unique object.

DIEHOELZERSIEBEN were produced in a limited first edition of 2000.

This art and architecture game offers countless possibilities to arrange animated building blocks into "architecture for you and me."

(786) *Tessera per il circolo amici del Cipriani*

Hundertwasser gestaltete die Clubkarte für Herrn Sherwood, Hotel Cipriani in Venedig.

Hundertwasser designed the Club card for Mr. Sherwood, Hotel Cipriani, Venice.

911 Exlibris Irenäus Eibl-Eibesfeldt

Hundertwasser gestaltete das Exlibris für seinen Freund und Wegbegleiter Irenäus Eibl-Eibesfeldt.

Hundertwasser designed the exlibris for his friend and companion Irenäus Eibl-Eibesfeldt.

Der Jeton ist ein Kunstwerk. Ein Novum, ein Stück funkelnde Kunst, die in die Casinos Einzug hält. Man kann durch den Jeton hindurchschauen wie durch ein geheimnisvolles Glasfenster. Der künstlerische und ideelle Wert des Jetons kann den Geldwert übersteigen, denn man wird erkennen, dass Technik, Schönheit und Spiel in eine Einheit gebracht wurden, so wie alles in der Natur. (…) Alle Jetons sind verschieden, weil die transparenten Vorder- und Rückseiten von Jeton zu Jeton im Kreis verschoben sind, wodurch sich immer neue Glasfensterbilder ergeben, wie bei einem Kaleidoskop. Es sind also Unikate.

Im Zeitalter der Repetition, der Vervielfältigung und der Gleichmacherei bin ich stolz darauf, das Fließband umzufunktionieren und die Technik zu benutzen, um Unikate zu schaffen. Wenn die Jetons fast so verschieden voneinander sind wie die Blätter eines Baumes, so ist das ein kleiner, aber bedeutsamer Beitrag zu einer wahren Zukunft des Menschen, die nur individuell kreativ sein kann.
(Hundertwasser anlässlich der Präsentation des Jetons am 17. Dezember 1991)

Man muß sich für Farbe entscheiden können. Albert Paris Gütersloh sagte zu meinen Bildern im Art Club Wien – das einzige Mal, daß ich ihn sah –, meine Stärke wäre, große Flächen und kleine präzise Dinge in Harmonie zu halten. (aus: *Hundertwasser 1928–2000*, Catalogue Raisonné, Bd. 2, Köln 2002)

◎

The chip is a work of art. A novelty, a glittering piece of art which now makes its entrance in the casinos. One can look through the chip like through a mysterious glass window. The artistic and non-material value of the chip can exceed its monetary value, for here one sees that technology, beauty and play have been brought together to form a unity, just like everything in nature. (…) All the chips are different, because the transparent front and reverse sides have been shifted in the circle from chip to chip, resulting in new glass-window images on each, like with a kaleidoscope. So they are each one of a kind.

In the age of repetition, of duplication and identical products, I am proud to have manipulated the conveyor belt and used technology to create things which are unique. If the chips are almost as different from one another as the leaves of a tree, this is a small but significant contribution to a true future for man, which can only be individually creative.
(Hundertwasser speaking at the presentation of the chip on December 17, 1991)

You have to be able to decide on a color. Albert Paris Gütersloh said about my paintings at the Art-Club in Vienna – the only time I saw him – that my strength was the way I kept large surfaces and small precise things in harmony with one another.
(From: Hundertwasser 1928–2000, Catalogue Raisonné, Vol. 2, Cologne, 2002)

929 Casinos Austria Jetons

Das dritte Auge / *The third eye*

ein paar Jahren entwarf ich für eine Parfumflasche einen Schneckenverschluß. Als ich dann verlangte zu
en, was da drin wäre, wurde mir übel. Auch Joram, der ein paar Tropfen von diesem Parfum auf seine
el gab, weil er mir nicht glaubten wollte, mußte aus seinem Auto steigen und die Straßenbahn nehmen,
hr stank das Parfum im Wagen. Die Parfumhersteller kamen extra nach Wien, um mir andere Parfums
Riechen zu geben: Zyklamen, Rosen und alle möglichen Düfte, in einem Koffer voll Fläschchen. Es
alles entsetzlich nach parfumierten Damen, um die ich einen großen Bogen mache. Ich schlug vor,
für meine von mir entworfene Flasche einen Duft zu produzieren, mit dem ich, als Hundertwasser,
identifizieren kann, z.B. exquisiten Terpentingeruch, aber insbesondere Humusduft vom Waldboden.
Parfumhersteller wurden böse, noch nie hätten Persönlichkeiten, bekanntere als ich, nach denen Parfums
nnt wurden, Duftbedingungen gestellt. So wurde nichts aus der Hundertwasser-Parfumflasche.
Hundertwasser 1928–2000, Catalogue Raisonné, Bd. 2, Köln 2002)

◎

years ago I designed a perfume bottle, including the snail cap. When I asked to sniff what was in it, I felt nauseous.
n had put a couple of drops of this perfume on his sleeve because he didn't believe me, and he had to get out of his car and
he tram, that's how bad the perfume stank up the car. The perfume makers came to Vienna for the express purpose of giving
her perfumes to try: cyclamen, roses and all kinds of scents, in a suitcase full of flasks. All of them smelled horribly of per-
ladies, the kind I go out of my way to avoid. I suggested that for the bottle I had designed they should make a scent that
ndertwasser, could identify with, too, exquisite turpentine, for example, but especially the humus odor of forest soil. The
ne makers were furious; never had personalities for whom perfumes had been named, and more renowned ones than I,
nade demands about the scent. So the Hundertwasser perfume bottle came to naught.
: Hundertwasser 1928–2000, *Catalogue Raisonné, Vol. 2, Cologne, 2002)*

Hundertwasser entwarf nicht nur die Form und die Schichten-Ansicht der Torte, sondern auch ein Furoshiki (Einhülltuch) und das Design für eine Holzkiste, die als Verpackung dienen sollte. Die Torte sollte nicht zu süß sein und lediglich aus Gemüse, Nüssen und anderen nahrhaften Ingredienzen bestehen. Diverse Konditoren bereiteten viele Probetorten, wohl mehr als 300 Stück. Keine entsprach den Ansprüchen Hundertwassers, vor allem hinsichtlich des Geschmacks.

◎

Hundertwasser not only designed the shape and arrangements of the gateau's layers, but also a Furoshiki (cloth wrapping) and the design for a wooden box used as packaging. The gateau was not to be too sweet, made only of vegetables, nuts and other nutritious ingredients. Various pastry confectioners presented many gateau samples, at least 300, none of which met Hundertwasser's expectations, especially regarding the taste.

Original dunkelbunte Kappentorte

Entwurf eines Anzugs für *Vogue*
Design for a suit for Vogue

Bereits in den 1950er Jahren hat Hundertwasser Kleidung, Sommer- und Winterschuhe entworfen und selbst hergestellt und war ein Vorläufer der späteren Creative Clothing-Bewegung. Auf Einladung der französischen Zeitschrift *Vogue*, Paris, entwarf er einen Anzug und verfasste einen Essay zum Thema Mode. Beides wurde in *Vogue*, Nr. 631 vom November 1982, veröffentlicht.

◎

As early as the 1950s, Hundertwasser designed and made creative clothing, summer and winter shoes, and was a forerunner of the later known "Creative Clothing Movement". On an invitation from the French magazine Vogue, *Paris, he designed a suit and wrote an essay on fashion. Both the suit and the essay were published in* Vogue *no. 631 of November 1982.*

Das Uhr-Objekt wurde in der Schweiz nach Hundertwassers Entwürfen in den Jahren 1986–1992 entwickelt und hergestellt. Hundertwasser hat sämtliche sichtbaren Details der Uhr entworfen. Die Studenten und Fachlehrer der Uhrmacherschule Biel haben das übliche Uhrwerk, ein 16 1/2 Unitas 6497, 17 Rubis incabloc so umgebaut, dass entsprechend Hundertwassers Vorgabe eine zweite Zeigervorrichtung auf der Rückseite im Gegenuhrzeigersinn laufen kann.

»Wir leben in einer absurden Anti-Zeit. Werte werden auf den Kopf gestellt.

Häßliches wird als ehrlich und erstrebenswert dargestellt. Schönes als populistischer Kitsch gebrandmarkt. Die Zeit, die Uhr werden zum Symbol der rasenden Termine.

Eine Besinnung auf ewige Abläufe in Harmonie mit der Natur und der Schöpfung ist mehr vonnöten als je zuvor. Zeitlosigkeit – beständige Werte, das Wissen um den Kosmos, wo es kein Oben und Unten, kein Rechts und kein Links, keinen Uhrzeigersinn gibt. Deswegen zeigt der antipodische Zeittimer eigentlich keine Zeit im Sinne unserer Business-Mentalität an, sondern eine Anti-Zeit.

Nicht die Zeit ist wichtig, sondern der organische Ablauf von Geschehen in organischer, schöner Form. Die Zeit soll neues Leben schaffen, langsam, spiraloid, vegetativ und sicher und kreativ. Die Zeit soll nicht zerstören die vorige Zeit und panische Angst erzeugen vor der morgigen Zeit, die übermorgen schon tot ist.

Daher hat der antipodische Zeittimer nach rechts wie auch nach links laufende Zeiger in einem nicht kreisrunden, sondern organisch eingebuchteten Gehäuse, das man auch senkrecht in mehreren Positionen aufstellen kann. Bleibende Werte sind ebenso vertreten wie Ökologie und Kreativität. Zeiteinteilung ist eine menschliche, irrige Idee und Erfindung, so wie die gerade Linie, es gibt aber nur Ewigkeit und organische Abläufe. Daher soll dieser antipodische Zeittimer diesen übergeordneten Gesetzen ein Gleichnis sein.«

(Hundertwasser, Kaurinui, 1. November 1990, aus: Broschüre, Männedorf/Glarus 1992)

◎

The watch-object was developed and produced in Switzerland from 1986 to 1992 according to Hundertwasser's designs. Hundertwasser designed all the visible features of the watch. The students and teachers of the Watchmaker School in Biel rebuilt the usual 16.5 ligne Unitas 6497, 17 jewels Incabloc works in such a way that, following Hundertwasser's design, an additional set of hands can run counter-clockwise on the reverse.

"We live in an absurd anti-time. Values are topsy-turvy. Uglyness is considered honest and worthwhile. Beauty is branded populist kitsch. Time, the clock, has become the symbol of pressing deadlines. More than ever before we need to hark back to the course of eternal events in harmony with nature and creation. Timelessness – lasting values, awareness of the cosmos, where there is no up and down, no right and left, no clockwise or counter-clockwise. That is why the antipodal timepiece does not actually indicate time in the sense of our business mentality, but rather an anti-time.

Time is not the important thing, but the organic course of events in organic, beautiful form. Time should create new life, slowly, spiraloidally, vegetatively and surely and creatively. Time should not destroy the time before and cause panic about the time of tomorrow, which will be dead the day after tomorrow.

That is why the antipodal timepiece has hands which move to the left as well as the right not in a circular, but in an organically dented housing, which can also be situated vertically in several positions. Lasting values are represented, such as ecology and creativity. The measurement of time is a human, bogus idea and invention, as is the straight line, but eternity and the eternal course of events are all there is. So this antipodal timepiece is intended as a simile of these higher laws."

(Hundertwasser, Kaurinui, Nov. 1, 1990, translated from: brochure, *Männedorf/Glarus, 1992)*

18. MAI 1987

21 MAI 1987
WIEN

21 MAI 1987
WIEN

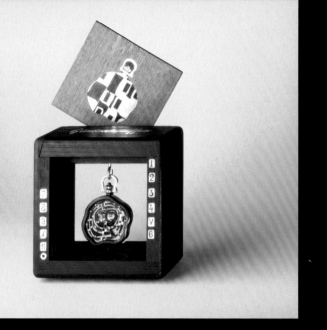

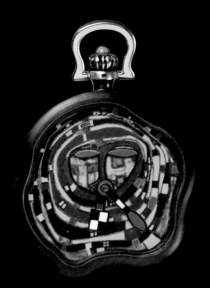

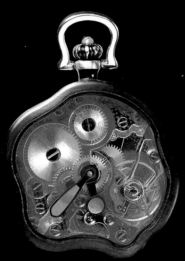

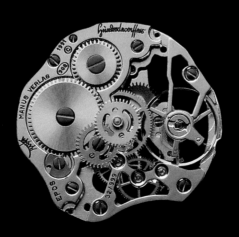

Hundertwasser bei der Arbeit am Modell
Hundertwasser working on a model

Boeing B 757 Condor

Aus Anlass des 40-jährigen Jubiläums der Fluggesellschaft CONDOR in Deutschland sollte Hundertwasser ein Flugzeug umgestalten. Hundertwasser betonte die Schweiß- und Nahtlinien der Außenhaut und entwarf ein neues Logo, bei dem das große C des Condors die Flügel und die Kajütenfenster den Leib des Vogels bilden. Die Bullaugen sind Teil der CONDOR-Schrift, die auf der rechten Seite seitenverkehrt zu lesen ist. Auf den Schiebejalousien der Fenster befindet sich eine Bildergalerie mit Werken klassischer Kunst.

Hundertwasser wollte keine Applikation eines Bildes auf ein technisches Gerät, sondern eine ehrliche flugzeuggerechte Gestaltung. Sie erinnert an die Pionierzeit der Luftfahrt, an die Zeppeline oder auch an eine Libelle. Ein großer Flugzeugtyp wie die B 757 sollte eine neue unverwechselbare Identität erhalten, die von den anonymen Massenverkehrsmitteln abweicht und den Passagieren den Traum der Individualität vermittelt.

Der Entwurf wurde vom Aufsichtsrat der CONDOR 1996 abgelehnt.

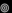

On the occasion of the 40th anniversary of the German CONDOR airline, Hundertwasser was asked to redesign an aeroplane. Hundertwasser stressed the welding and seam lines of the exterior skin and designed a new logo in which the capital C of Condor forms the wings and the cabin windows the body of the bird. The portholes are a part of the word Condor, which is written in mirror writing on the right-hand side of the fuselage. On the sliding blinds there is a window picture gallery with classical works of art.

Hundertwasser did not want the application of an painting to a technical apparatus, but an honest design fitting for an airplane. It is reminiscent of the pioneering days of aviation, of zeppelins – or of a dragon fly. A large aircraft such as the B 757 should take on a new, unmistakable identity, contrasting with the anonymous means of mass transit, and the passengers should be given the dream of individuality.

Hundertwasser's design was rejected by the CONDOR board of directors in 1996.

(734) Blumenvase / *Vase of flowers*

Hundertwasser schuf diesen Entwurf für die Motivseite eines Telegramms für die österreichische Postverwaltung.

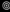

Hundertwasser created the design for a telegram cover page for the Austrian Post, Telephone and Telegraph Administration.

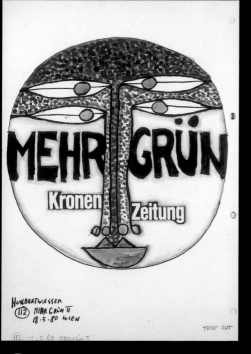

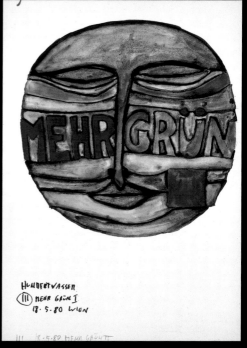

811 Mehr Grün / *More Green*

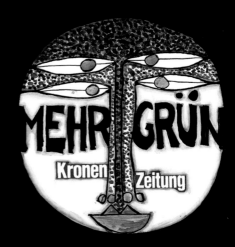

Hundertwasser schuf den Aufkleber *Mehr Grün* für eine Umweltinitiative, die zur Begrünung von Betonmauern in der Stadt Wien aufrief. An grauen Betonfassaden von Parkhäusern, an Feuermauern und in Innenhöfen wurden Pflanzungen von Veitschi (Dreispitzige Jungfernrebe – *Parthenocissus tricuspidata*) durchgeführt. Die Aktion wurde von der *Kronen Zeitung* unterstützt.

◎

Hundertwasser created the sticker Mehr Grün *(More Green) for an environmental action group that called for the concrete walls in the city of Vienna to be covered with greenery. Boston ivy was planted (Japanese creeper or* Parthenocissus tricus-pidata*) on the gray concrete façades of parking garages, fire walls and in courtyards. This campaign was supported by the Austrian daily,* Kronen Zeitung.

Hundertwasser schuf das Umweltzeichen im Auftrag des österreichischen Bundesministeriums für Umwelt, Jugend und Familie unter Ministerin Marilies Flemming. Das Umweltzeichen kann jedes Produkt erhalten, das aufgrund einer Umstellung des Verfahrens oder einer prinzipiell umweltfreundlichen Herstellungsart weniger umweltbelastend ist als andere und somit einen Beitrag zum Schutz unseres Lebensraums leistet. Hundertwassers Entwurf stellt einen Erdball dar, der von einem Ring umgeben ist. Rund um diesen Erdball wachsen grünblaue Bäume als Symbol für Vegetation und Luft. Das Umweltzeichen war in verschiedenen Farbvarianten geplant:

Grün: für Produkte, die in mehreren Kategorien umweltfreundlicher sind
Blau: für besonderen Schutz von Luft und Wasser
Braun: für Schutzmaßnahmen für den Boden, für die Pflanzen- oder Tierwelt
Rot: für Umweltmaßnahmen, die zur Einsparung von Energie führen
Gelb: für Lärmschutzvorkehrungen.
1991 wurde das Umweltzeichen erstmals vergeben.

◎

Commissioned by the Austrian Federal Ministry for the Environment, Youth and the Family under Minister Marilies Flemming. The environmental sign can be awarded to any product which is less of a burden on the environment than others thanks to improvements in production resulting in fundamentally environment-friendly processes, and which thus contributes to protecting our habitat.

Hundertwasser's design features a globe surrounded by a ring. Around this globe, green and blue trees are growing, symbols of vegetation and air. The environmental sign was intended in various colors:

Green: for products which are more environmentally friendly in several categories
blue: for particular protection of air and water
brown: for steps taken to protect the soil and the plant or animal world
red: for environmental steps which lead to a reduction of required energy
yellow: for steps to reduce noise levels.
The environmental sign was awarded for the first time in 1991.

Segel für Boot 89 / *Boat sails for Boot 89*

Hundertwasser hat sich schon seit er ein Kind war mit Schiffen beschäftigt und Schiffe malerisch erträumt: Die »singenden Dampfer«, die »Mundboote«, die Bullaugen, Schiffe von vorne, Dampferschlote etc. kommen immer wieder in seinen Bildern vor.

1967 erwarb er in Palermo ein sizilianisch-tunesisches Transportschiff mit Namen »San Giuseppe T«. Sieben Jahre Schiffsumbau (1968–1974) waren für Hundertwasser die ersten praktischen Architekturlehrjahre. Die »Regentag«, wie er sein Schiff nannte, war Hundertwassers Zuhause, er hat auf ihr zehn Jahre gelebt und gemalt.
 Nach Probefahrten im Mittelmeer hat die »Regentag« ihre Seetüchtigkeit mit einer Reise zu den Antipoden bewiesen und ist 1975/76 in 18 Monaten unter Kapitän Horst Wächter von Venedig über Malta, Gibraltar, Westindien, Panama, Galapagos und Tahiti nach Neuseeland gesegelt.

Hundertwasser hat für sein Schiff »Regentag« immer wieder Segel entworfen, aber nur ein einziges Mal einen Auftrag für die Gestaltung von Segeln angenommen. Er wurde von Aqua Tours Austria, Bad Zell, eingeladen, ein Segel zu entwerfen, und zwar anlässlich der »Boot 89« in Düsseldorf, für die Österreich als Veranstaltungs-Partnerland auftrat. Das Segel wurde am 27. Januar 1989 in der Kö-Galerie in Düsseldorf versteigert. Der Erlös ging an den World Wide Fund For Nature für ein Nationalpark-Haus Wattenmeer in Wilhelmshaven. Der erste Entwurf (Design I) wurde ausgeführt, des Weiteren für Posterreproduktionen und verschiedene Begleitmaterialien der Messe »Boot 89« in Düsseldorf verwendet.

◎

Hundertwasser had been fascinated by ships since he was a child and dreamed up ships in his paintings: The "Singing Steamers", the "Mouthboats", the portholes, ships from the front, steamer's smokestacks etc. are recurring motifs in his pictures.

In 1967 he acquired a Sicilian-Tunisian transport ship in Palermo by the name of "San Giuseppe T". Seven years of refurbishing (1968–1972) were Hundertwasser's first years of practical apprenticeship in architecture. For Hundertwasser the "Regentag" was a significant phase of his life. It was his home, his country, his headquarters. He lived and painted on it for ten years.
 After trial voyages the "Regentag" proved its seaworthiness on a voyage to the Antipodes, sailing in 1975/76 under captain Horst Wächter from Venice via Malta, Gibraltar, the West Indies, Panama, the Galapagos and Tahiti to New Zealand.

Although Hundertwasser often designed sails for his own ship "Regentag", he only ever accepted one single order for the design of a sail. He was invited by Aqua Tours Austria to design a sail on the occasion of the fair "Boot 89" in Dusseldorf, in which Austria participated as an event partner country. The sail was auctioned on January 27, 1989, at the Kö-Galerie in Dusseldorf. The proceeds were donated to the World Wide Fund For Nature for a national park building "Haus Wattenstein" in Wilhelmshaven. Design I was executed and also used for reproduction on posters and various items accompanying the Dusseldorf boat fair "Boot 89".

Entwurf / Design I

Entwurf / *Design* II

Entwurf / *Design* III

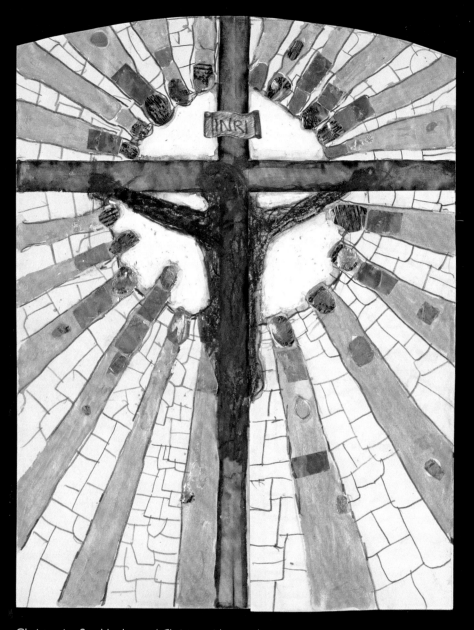

Christus im Strahlenkranz / *Christus with aureole*

Hundertwassers Entwurf für die Gestaltung der Altarwand der St. Barbara Kirche in Bärnbach wurde 1989 realisiert.

◎

Hundertwasser's design for the wall of the apse at St. Barbara Church, Bärnbach, was realized in 1989.

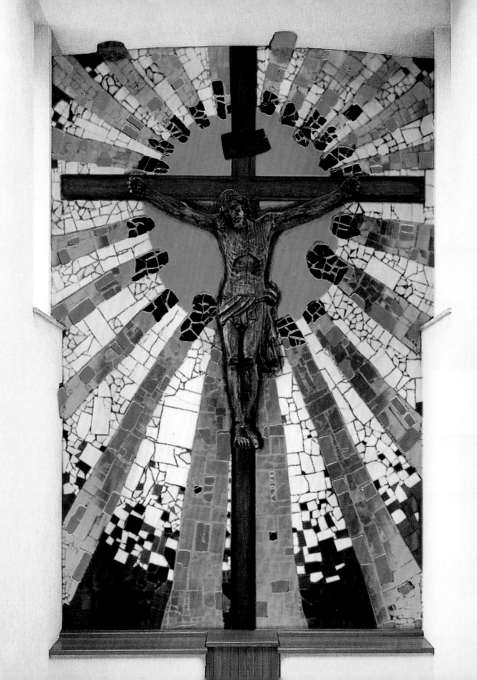

Wenn der Mensch zivilisationsmüde und rationalitätsverdrossen sich in seinem Badezimmer nackt auszieht, will er auch das latente tägliche Unbehagen der Geraden und des rechten Winkels vergessen.

Er kann aber nicht, denn er ist schon wieder umgeben von einer peinlich genauen Replik des Rastersystems: soldatisierte Kacheln haargenau nebeneinander, haargenau untereinander.

Die zweite Haut, die Kleidung, hat er zwar ausgezogen, die dritte Haut, in diesem Fall die stereotypen Badezimmerkacheln, kann er nicht ausziehen. Das Rastersystem der Kacheln, das ihn umgibt, hindert ihn am Nacktsein, hindert ihn, zu sich selbst zu finden. Deswegen ist die unregelmäßige Kachelverlegung so wichtig.

Das unregelmäßige Verlegen der Kacheln geht rascher und müheloser vor sich, denn der Kachelleger braucht nicht ständig mit der Wasserwaage, gespannten Schnüren, Lot und Zündhölzern die Kacheln ins Rastersystem zu zwingen, mit der panischen Angst im Nacken, gerügt zu werden, vielleicht sogar seinen Job zu verlieren, wenn ein Norm-Prüfer entdeckt, daß eine Kachel um einen Millimeter verrückt aus der Reihe tanzt. (…)

aus: *Hundertwasser 1928–2000*, Catalogue Raisonné, Bd. 2, Köln, 2002)

◎

If a person, weary of civilisation and sullen from rationality, takes off his clothes in his bathroom, he also wants to forget the latent daily discomfort of the straight line and the right angle. But he can't, because he is once again surrounded by a meticulously precise replica of the grid system: tiles lined up like soldiers, precisely next to one another, precisely beneath one another.

He may have taken off his second skin, his clothing, but he can't take off the third one, in this case the stereotypical bathroom tiles. The grid system of the tiles surrounding him prevent him from being naked and true, prevent him from finding himself. This is why irregular tiles are so important.

The irregular laying of the tiles goes faster and with less effort, the tiler doesn't need to force the tiles into line using a level, string lines, a plumb and matches, gripped by mortal fear of being reprimanded or even losing his job if an inspector discovers that a tile is one millimeter out of line. (…)

From: Hundertwasser 1928–2000, *Catalogue Raisonné, Vol. 2, Cologne, 2002)*

Wandfliesen / Wall tiles

Auf Basis seiner Werke (692) und (608) gestaltete Hundertwasser 1992 zwei Motive für Wandfliesen, die individuell in alle vier Richtungen zusammensetzbar sind. Es ergibt sich eine Vielfalt von Möglichkeiten, Wandbilder zu gestalten.

Die Fliesen mit Details aus Hundertwassers Werk *Catch a falling star* wurden 2007 von Steuler Fliesen hergestellt. (rechts unten)

◎

In 1992 Hundertwasser created two designs for wall tiles, of which mirror images were also produced. The designs based on his works (692) and (608) are individually combinable, resulting in a variety of wall design options

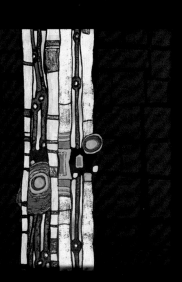

(608D) Das Ende der Griechen, Ost- und
Westgoten / *The end of the greeks*

(692C) Der Regen fällt weit von uns
The rain falls far from us

nach / *after* (945) *Catch a falling star*

FRIEDRICH STOWASSER 15.12.1928

FRIEDENSREICH HUNDERTWASSER 19.2.2000

ÖSTERREICHISCHE STAATSDRUCKEREI

 Blue Blues – In Memoriam Hundertwasser

Die Österreichische Post hat *in memoriam Friedensreich Hundertwasser* den Briefmarken-Gedenkblock »Blue Blues«
in seinem Todesjahr 2000 veröffentlicht.

The Austrian Post published the commemorative Block of Postage Stamps in memoriam Friedensreich Hundertwasser *in*
the year of his death 2000.

FRIEDENSREICH HUNDERTWASSER

15. 12. 1928 - 19. 02. 2000

ertwasser Briefmarkenblock anlässlich seines 80. Geburtstags
ertwasser Block of Postage Stamps on the occasion of his 80th birthday

rtstag von Friedensreich Hundertwasser gab die Österreichische Post einen Briefn
riefmarken nach unrealisierten Entwürfen, die Hundertwasser für seine erste Brie
4 gestaltet hatte, wurden von Wolfgang Seidel gestochen. Präsentiert wurde der B
Briefmarkenausstellung WIPA 2008 vom 18.–21. September 2008 in Wien.

f Hundertwasser's 80th birthday a block of four postage stamps designed by Hundertwasser in 1
Modern Art from Austria" were published by the the Austrian Post, Telephone and Telegraph A
stamps were presented at the international postage stamp exhibition WIPA 2008, September 1

Sonntag, 16. Mai 1943. Muttertag.

Morgens mei Überraschung. das klein
gestern fertiggemachtes Bild überreicht.
Dann in der Brigitta =
kirche. Erdkundeaufgabe

gemacht. Nachmittags spazieren
gegangen, dann wieder Aufgaben
gemacht (Schönwetter, starker Wind d)

Montag, 17. Mai 1943

Vor der Schule Erdkunde Aufgabe gemacht.
5 Stunden ab 12.. I MATHEMATIK.
Zu Naturzeichnen gelernt. II ERD=
KUNDE: Wieder keine Schularbeit (§ 30/10)
Argentinien durchgenommen. III
DEUTSCH: „Die Schwarze Galeere" behan=
delt. IV NATURLEHRE: Tonschwingungen

20. I. 2000 PLGSTY HUT DO. VOLLER TAG.
7H - 9H MOUNTAIN HUT. WASCHEN + 2061. VON MINFONG
TEL JOHAN, TEL WENN GUTER BOTSCHAFT TOUR
FILME WESKANNE 190.000 HZ ? FRGL. AN DEVREKT.
BIS (831). GEFAXT (200) - (650) BEZAHLT 90 AN JOHAN
UND KONTRAKTUNEN MAGDEBURG → JOHAN UND ...
MICHANO WICH. SHUTE PETER YATES TEL K...
ALE TOCKTE. ABENDS VIDEO JAPAN FILM DI ...
SINGLE ACTION TATSU TSHII JOHAN AKZEPTIERT

21. I. 2000 PLGSTY HUT WAKAWA FREITAG
7 - 9H HUT. WENN 2061 AM DACH. TEL JOHAN VON
BANKEN MAGDE. AUSFÜLLEN FORMULARE FÜR
BANK ... + IMO VISA. KAWAKAWA EINGESCHRIEBE
... MIT TOKA. FILM KUPPEL VON PETER YEATES
GESEHEN - OK. ABEND TEL WOLFGANG SEIDEL
(BAUARMALE IDA) + JOHAN + ANDREA.

22. I. 2000 PLGSTY DIENSTAG.
GANZEN TAG BIS OKWE (9 95) GMS KUNS AHENT
MACHMITT. BADEN. DINGE IN KLEINEN TEICH.
ABENDS TEL JOHAN. SOHNE. TEL DOHAC

23. I. 2000 PLGSTY HUT SONNTAG
6 - 9H HUT. TEL ALFRED WEIJUAN, QIN, JOHAN
VON MITTAG. QIN VON MINTONG. GANZEN TAG
DEINE ARBEITEN BIS (9 37) KLEINER WEG. SCHWIMMEN
BEI HOCHWASSER 11H IM HAFEN, 8H ABENDS
IM TEICH. KATZE MINI GANZEN TAG WEG, FING
VOGEL MORGENS

24. I. 2000 PLGSTY HUT MONTAG
AUF BERGGWÜTER JOSEF BEGEGNET. KATZE MEKO
WAR AM WEG. MIT JOSEF GEWEHEN, TEL JOHAN

Friedensreich Hundertwasser lives!

JORAM HAREL

Hundertwasser lives on in his works, his architecture, his philosophy – and each day thousands of people experience his message of beauty in harmony with nature.

> *Hundertwasser - is a man of many names.*
> *Hundertwasser glowed in the colors of his brush.*
> *In an act of faith and with contagious courage, he lights up our gray days.*
> *Hundertwasser is a giver.*
> *We owe him a lot.*

Hundertwasser lives on. He lives on in the tulip tree that grows over his grave in the "Garden of the Happy Dead" and which is nourished by and gains strength from his mortal remains. He lives on in the numerous architectural projects conceived by him all over the world. He lives on in the many museum exhibitions of his works, in the numerous books and publications that are available in uncountable languages worldwide, in his writings, in his thoughts and in his concern for art, architecture and ecology. He lives on in all those who have met him, as an example, a forerunner, an admonisher and a guide, but most importantly as a giver.

We owe Hundertwasser thanks for the sense of security, for variety, for regaining human dignity in architecture, for the paradises that he established for himself by means of his own creativity and his own dreams as an encouragement for each and every one of us. We owe him thanks for his work, and for the shining example he set.

I met Friedensreich Hundertwasser in 1971 in Zurich where he came from Vienna with Arik Brauer for the opening of Brauer's exhibition at the Marlborough Gallery. It was the beginning of a friendship that spanned almost 30 years, my most intense and longest-lasting travel venture through life, a strong and powerful commitment, to provoke the good and the beautiful, and to reap its fruits.
> *A friendship of merits.*

> *Humanity. Beauty. Nature. Ecology. Adventure.*
> *Creation/creativity. Individual freedom. Consistency. Persistence.*
> *Faith. Honesty. Openness. Decisive diligence. Visions.*
> *A knower. A dreamer. A realizer of utopias.*
> *A romantic. A poet of the inner eye.*

Simply Hundertwasser.

Friedensreich Hundertwasser lebt!

JORAM HAREL

Hundertwasser lebt weiter in seinen Werken, seinen Architekturen, seiner Philosophie, und Tausende von Menschen erleben täglich die Botschaft des Schönen in Einklang mit der Natur.

Hundertwasser, ein Mann vieler Namen.
Hundertwasser strahlte in den Farben seiner Pinsel.
Hundertwasser ist ein Geber.
In einem Akt des Glaubens, mit ansteckender Courage, erhellt er unsere grauen Tage.
Wir schulden ihm viel!

Hundertwasser lebt. Er lebt in dem Tulpenbaum, der über seiner Grabstätte im »Garten der glücklichen Toten« in Neuseeland emporwächst und der von seinem sterblichen Korpus ernährt wird und Kraft zieht. Er lebt in den zahlreichen von ihm geplanten Architekturprojekten in aller Welt. Er lebt in seinen vielen Museumsausstellungen, in den vielen Büchern und Veröffentlichungen, die weltweit in unzähligen Sprachen verbreitet sind, in seinen Schriften, Gedanken und Anliegen zur Kunst, zur Architektur und zur Ökologie. Er lebt in all jenen, die ihm begegnet sind, als Vorbild, Vorläufer, Mahner und Wegweiser, aber insbesondere als ein Geber.

Wir schulden Hundertwasser Dank für die Geborgenheit, für die Vielfalt, für die Rückgewinnung menschlicher Würde in der Architektur, für die Paradiese, die er für sich mithilfe der eigenen Kreativität und seiner eigenen Träume geschaffen hat, als Ansporn für jeden Einzelnen. Für sein Werk, für seine Vor-Bild-Wirkung.

Ich begegnete Friedensreich Hundertwasser 1971 in Zürich, wohin er mit Arik Brauer aus Wien zu dessen Ausstellungseröffnung in der Marlborough Galerie kam. Eine fast 30-jährige Freundschaft begann, mein intensivstes und längstes Reiseunternehmen durchs Leben, ein starker und kräftiger Einsatz, um das Gute und Schöne zu provozieren und dessen Früchte zu ernten.
Eine Freundschaft der Verdienste.

Menschlichkeit. Schönheit. Natur. Ökologie. Abenteuer.
Schöpfung/Kreativität. Individuelle Freiheit. Konsequenz. Hartnäckigkeit.
Glaube. Ehrlichkeit. Offenheit. Zielbewusste Strebsamkeit. Visionen.
Ein Wissender. Ein Träumer. Ein Realisierer von Utopien.
Ein Romantiker. Ein Poet des inneren Auges.

Eben Hundertwasser.

OFFICE OF THE MINISTER OF HEALTH

WELLINGTON, NEW ZEALAND

14 June 1984

Mr Friedensreich Hundertwasser
Waikino Road
C/- Opua Post Office
BAY OF ISLANDS

Dear Mr Hundertwasser

I have given considerable thought to the sensitive question
of your future burial since I wrote my letter to you
of 29 May.

We have a tendency to pull away from death as though
it is not going to happen to each of us; when in fact
death is the one part of our lives which is absolutely
certain.

I have been asking myself again and again this question
- "where should Friedensreich Hundertwasser be buried?"
The answer must be that if he wishes to be buried on
his property in the Bay of Islands then there would be
no better place for him to be buried.

As I have already explained to you, it is most unusual
for a Minister to give authority for the burial of a
person except in a burial ground. On those few occasions,
the authority has always been given after the person's
death and it is therefore even less common for a Minister
to give authority before a person has died or indeed
at a time when there is no prospect of that person's
death.

What has been worrying me however is my certainty that
you should be buried in the Bay of Islands if that is
your wish; my certainty that if you were to die tomorrow
I would approve your burial there. Why should I not
approve your burial there today even though you may not
die for another 25 years? I can find no answer to that
question except bureaucratic answers, and I see no reason
to deny you of satisfaction while you are alive so as
to give you satisfaction when you are dead.

I have, in view of all these thoughts, signed an authority
for you to be buried in a special place.

Büro des Gesundheitsministers
Wellington, Neuseeland

14. Juni 1984

Herrn Friedensreich Hundertwasser
Waikino Road
c/o Opua Post Office
Bay of Islands

Sehr geehrter Herr Hundertwasser,

seit meinem Schreiben vom 29. Mai habe ich viel über die heikle Frage Ihrer zukünftigen Bestattung nachgedacht.

Wir neigen dazu, den Tod von uns fernzuhalten, so, als könnte man sich ihm entziehen. Dabei ist er so ungefähr das Einzige in unserem Leben, dem man sich nicht entziehen kann.

Ich habe mir immer wieder die Frage gestellt: »Wo sollte Friedensreich Hundertwasser begraben werden?« Die Antwort lautet: Wenn er selbst den Wunsch hat, auf seinem Land in der Bay of Islands begraben zu werden, gibt es offensichtlich keinen besseren Ort für ihn, um begraben zu werden.

Wie ich Ihnen bereits erklärt habe, ist es höchst ungewöhnlich, dass ein Minister die Erlaubnis für die Bestattung einer Person an einem anderen Ort als einer Begräbnisstätte erteilt. Und in den wenigen Fällen, in denen dies geschehen ist, wurde die Erlaubnis durchweg erst nach dem Tod der betreffenden Person erteilt. Es ist daher umso ungewöhnlicher, dass ein Minister diese Erlaubnis erteilt, bevor die betreffende Person gestorben ist, ja bevor der Tod dieser Person überhaupt absehbar ist.

Was mir jedoch Sorgen bereitet, ist meine Gewissheit, dass Sie Ihrem Wunsch entsprechend in der Bay of Islands begraben werden sollten, und ich bin überzeugt davon, dass, sollten Sie morgen sterben, ich Ihre Bestattung dort genehmigen würde. Und deshalb frage ich mich, weshalb ich Ihre Bestattung dort nicht schon heute genehmigen sollte, auch wenn Sie vielleicht erst in 25 Jahren sterben werden? Ich weiß auf diese Frage keine Antwort außer einer von bürokratischer Art, und ich sehe keinen Grund, Ihnen die Erfüllung Ihres Wunsches zu verwehren, solange Sie am Leben sind, um Ihnen Ihren Wunsch zu erfüllen, wenn Sie tot sind.

In Anbetracht dieser Überlegungen habe ich eine Vollmacht für Ihre Bestattung an besonderer Stätte unterschrieben.

... A signed copy of that authority is attached for your
records. Another copy is held in the Department of Health.
My actions are completely without precedent and may some
day take a more conservative Minister of Health entirely
by surprise. I am satisfied however that my actions
are completely legal and are completely proper. I feel
happy in my own mind that I have done the right thing,
both for you and for your friend Henry Kelliher.

With warm personal regards.

Yours sincerely

A G Malcolm
Minister of Health

Att.

Eine unterzeichnete Ausfertigung dieser Vollmacht für Ihre Unterlagen ist beigefügt. Eine weitere Ausfertigung wird im Gesundheitsministerium verwahrt. Mit dieser Handlung beschreite ich völlig neues Terrain, und es mag sein, dass ein konservativerer Gesundheitsminister diese Vollmacht eines Tages mit Überraschung zur Kenntnis nehmen wird. Ich bin jedoch davon überzeugt, juristisch und moralisch einwandfrei gehandelt zu haben, und empfinde eine innere Befriedigung, für Sie wie für Ihren Freund Henry Kelliher das Richtige getan zu haben.

Ihnen meine besten Empfehlungen.

Hochachtungsvoll,

A.G. Malcolm
Gesundheitsminister

Anl.

AUTHORITY FOR BURIAL IN A SPECIAL PLACE

PURSUANT to section 48 of the Burial and Cremation Act 1964
I, ANTHONY GEORGE MALCOLM, Minister of Health, having authorised
the burial of HENRY JOSEPH KELLIHER, pursuant to that section
in a special place, namely at a designated site on the property
of FRIEDENSREICH HUNDERTWASSER being Allotments 82 and 160 in
the Parish of Ruapekapeka, and more particularly described in
Certificate of Title No 46A/957 North Auckland Registry:
AND CONSIDERING that exceptional circumstances make it
appropriate:
HEREBY AUTHORISE the burial, at some time in the future, of
the body of the said FRIEDENSREICH HUNDERTWASSER on that property
near that designated site:
AND I HEREBY express the desire that this authority shall not
be disturbed, altered, or cancelled before it takes effect.

Dated at Wellington this 14th day of June 1984.

A G Malcolm
Minister of Health

Vollmacht für eine Bestattung an besonderer Stätte

GEMÄSS Paragraph 48 des Bestattungs- und Einäscherungsgesetzes von 1964
genehmige ich, ANTHONY GEORGE MALCOLM, Gesundheitsminister,
die Bestattung von HENRY JOSEPH KELLIHER gemäß besagtem Paragraphen
an besonderer Stätte, nämlich an einer gekennzeichneten Stelle auf dem Grundstück
von FRIEDENSREICH HUNDERTWASSER in Form der Parzellen 82 und 160
in der Gemeinde Ruapekapeka, im Einzelnen beschrieben in der Besitztitelurkunde
Nr. 46A/957 im Grundbuch von North Auckland:
UND WEIL besondere Umstände dies gebieten,
GENEHMIGE ICH HIERMIT zu gegebener Zeit in der Zukunft die Bestattung
des Körpers des erwähnten FRIEDENSREICH HUNDERTWASSER auf besagtem
Grundstück in Nähe jener gekennzeichneten Stelle, UND DRÜCKE HIERMIT
den Wunsch aus, dass diese Vollmacht nicht vor Ihrem Inkrafttreten in irgendeiner
Weise eingeschränkt oder widerrufen wird.

Unterschrieben zu Wellington am 14. Juni 1984.

A.G. Malcolm
Gesundheitsminister

Im Jahr 1984 hat Hundertwasser vom Gesundheitsminister Neuseelands,
Anthony G. Malcolm, eine Genehmigung erwirkt, auf seinem Grundstück
in der Bay of Islands bestattet zu werden. Nach dem Tod Hundertwassers am
Samstag, dem 19. Februar 2000, im Pazifischen Ozean an Bord der Queen Elizabeth 2,
wurde er, wie von ihm gewünscht, hier auf seinem Land in Neuseeland, im
»Garten der glücklichen Toten«, in Harmonie mit der Natur
unter einem Tulpenbaum begraben.

In 1984 Hundertwasser obtained permission
from the Minister of Health of New Zealand, Anthony G. Malcolm,
to be buried on his property in the Bay of Islands. Hundertwasser
died on February 19, 2000, in the Pacific Ocean on board the Queen Elizabeth 2,
and he was buried here on his land in New Zealand, in the "Garden of the Happy Dead,"
in harmony with nature under a tulip tree, just as he had wanted.

New Funerary Regulations - Reincarnation at Home

HUNDERTWASSER

As Utopian as it may sound, burying the dead at home, in the humus layers of the wooded terraces, is actually quite feasible.

For instance, when a building has 50 apartments and 500 metric tons of soil are on the roofs, these 500,000 kilos of soil would have no problem whatsoever absorbing the body of one dead person weighing 50 kilos each year, particularly since it turns into humus anyhow. It would be 1% of 1%, or one-thousandth of the soil volume that would be reduced to one-hundred-thousandth within a year, from 50 kilos down to 5 kilos.

There would be no hygiene problem, as the process of decomposition would be aerobic, preventing the growth of dangerous anaerobic putrefactive bacteria. The interment should take place without a coffin, wrapped in a shroud, in a layer of earth at least 60 centimeters thick. A tree should be planted on top of the grave to guarantee that the deceased will live on symbolically as well as in reality.

When people move out, there are two options. The remains may continue to be respected by the new occupants in the form of a sacred site 2 by 1 meters, which the old occupants may visit, or the remains may safely be exhumed and interred elsewhere after about one year, when their weight is reduced to approximately 5 kilos.

Nowadays, people are buried in a way that is completely non-ecological and anti-religious, against all the laws of nature, of the universe, of the cycle of life, of reincarnation and resurrection: in coffins that are sealed airtight, 4 meters below ground, where they do not turn into humus, but rather rot as if stricken with the plague, far removed from the underground life of vegetation and tree roots.

To make resurrection impossible, the path to Creation is additionally blocked by concrete slabs, uniform tombstones, synthetic grass and artificial flowers. Any form of silent prayer at this site of the twice-murdered dead, who are denied reincarnation, is impossible. A dead person is entitled to reincarnation in the form of, for example, a tree that grows on top of him and through him. The result would be a sacred forest of living dead. A garden of the happy dead, which we have such a real need for. Reincarnation would even be demonstrable in chemical terms, as substances from the deceased are found in the tree on top of the grave. The gravesite of today becomes a site of worship and silent prayer, of joy and life regained.

And not somewhere far away in a cemetery tended to by strangers, but right at home.

Family and friends don't die. The circle expands and the good spirits return.

Eine neue Friedhofsordnung – Wiedergeburt zu Hause

HUNDERTWASSER

Utopisch klingt, aber durchführbar ist die Totenbestattung im eigenen Haus, in den Humus-schichten der bewaldeten Terrassen.

Wenn das Haus z.B. 50 Wohngemeinschaften hat, auf den Dächern 500 Tonnen Erdreich liegen, so können 500 000 kg Erde spielend pro Jahr einen 50 kg schweren Toten in sich auf-nehmen, besonders weil er ja sowieso zu Humus wird. Das wären 1% von 1% oder ein Zehn-tausendstel des Erdvolumens, das sich innerhalb eines Jahres auf ein Hunderttausendstel ver-ringern würde, von 50 kg auf 5 kg.

Die Hygiene wäre gegeben, weil die Humisierung aerobisch vor sich geht, wodurch anaero-bisch gefährliche Fäulnisbakterien nicht entstehen können. Die Bestattung muß ohne Sarg, mit einem Leichentuch, in mindestens 60 cm dicker Erdschicht vorgenommen werden. Ein Baum soll auf dem Grab gepflanzt werden, der symbolisch, aber auch faktisch das Weiterleben des Toten gewährleistet.

Bei einer Umsiedlung sind zwei Möglichkeiten offen. Entweder die Gebeine bleiben als eine heilige Stätte im Ausmaß 2 x 1 m von den neuen Bewohnern respektiert und die alten Bewoh-ner kommen die heilige Stätte ab und zu besuchen, oder aber die Gebeine können nach etwa einem Jahr gefahrlos exhumiert und woanders beigesetzt werden, da die Reste nur etwa 5 kg wiegen.

Der Mensch wird jetzt total unökologisch und antireligiös bestattet, gegen alle Gesetze der Natur, des Kosmos, des Kreislaufes und der Wiedergeburt und der Wiederauferstehung: in luftdicht abgeschlossenen Särgen, in 4 Meter Tiefe, wo er nicht zu Humus werden, sondern nur pestilenzartig verfaulen kann, weit weg vom Untergrundleben der Vegetation und der Baumwurzeln.

Um die Auferstehung unmöglich zu machen, versperrt man den Weg zur Schöpfung noch zusätzlich mit Betonplatten, uniformen Grabsteinen, Plastikrasen und Plastikblumen. Eine An-dacht an dieser Stätte des nochmals gemordeten Toten, dem man die Wiedergeburt verwehrt, ist unmöglich. Ein Toter hat das Recht auf Wiedergeburt in Form z.B. eines Baumes, der auf ihm und durch ihn wächst. Es entstünde ein heiliger Wald von lebenden Toten. Ein Garten der glücklichen Toten, den wir so sehr benötigen. Sogar chemisch ist die Wiedergeburt nach-zuweisen, weil sich Substanzen des Toten im Baum auf dem Grab wiederfinden. Die bisherige Totenstätte wird zum Ort der Andacht, zum Ort der Freude und des wiedergewonnenen Lebens.

Und das bei sich zu Hause, nicht auf einem fernen, von Fremden verwalteten Friedhof.

Die Familie und die Freunde sterben nicht. Der Kreis wird größer und die guten Geister keh-ren zurück.

Publiziert in / *from*: *Das Hundertwasser Haus*, Wien / *Vienna*, 1985, S. / *p.* 318.

Hundertwasser first expressed the idea of an ecological burial – his wish to be buried naked and without a coffin under a tree - in 1979 in the book Ao Tea Roa – Insel der verlorenen Wünsche *(Island of Lost Desire):*

I close my eyes halfway just as
when I conceive paintings
and I see the houses dunkelbunt
instead of ugly cream color
and green meadows on all roofs
instead of corrugated iron
I am looking forward
to becoming humus myself
buried naked without coffin
under a beech tree planted by myself
on my land in Ao Tea Roa
the trees grow
dunkelbunt means:
glowing in pure strong and deep colors
a little sad like seen on a rainy day

Hundertwasser

Hundertwasser formulierte den Gedanken einer ökologischen Bestattung, seinen Wunsch, nackt und ohne Sarg unter einem Baum begraben zu werden, zum ersten Mal 1979 in dem Buch *Ao Tea Roa – Insel der verlorenen Wünsche:*

Ich schliesse halb die Augen
wie beim Bilderkriegen
und sehe die Häuser dunkelbunt
statt hässlich hell
und grüne Wiesen auf allen Dächern
anstelle von Wellblech
Ich freue mich schon darauf
selbst zu Humus zu werden
begraben, nackt und ohne Sarg,
unter einer selbstgepflanzten Buche
auf eigenem Land in Ao Tea Roa
Die Bäume wachsen
Dunkelbunt bedeutet:
In reinen, starken, leuchtend tiefen Farben
etwas traurig wie an einem Regentag.

Hundertwasser

REPUBLIK ÖSTERREICH

Land.......W I E N.......

PfarramtGERSTHOF St.Leopold

Nummer der Eintragung....1928/266/780

GEBURTSURKUNDE

Familienname	S T O W A S S E R
Vornamen	F r i e d r i c h Ernst Josef
Zeitpunkt und Ort der Geburt	15. Dezember 1928 in Wien
Geschlecht	Männlich

VATER

Familienname	S T O W A S S E R
Vornamen	E r n s t Franz August
Wohnort	Wien
Religionszugehörigkeit	röm.-kath.

MUTTER

Familienname	S T O W A S S E R
Vornamen	E l s a
Wohnort	Wien
Religionszugehörigkeit	mosaisch

1o.Mai 1988
(Tag der Ausstellung)

(Pfarrer)

4

Die Direktion der *Oberschule*

für Jungen

in *Wien XX. Unterbergg. 1* bestätigt, daß ~~der~~ die im nebenstehenden Licht-
bilde dargestellte

Fritz Brassloff
(Vor und Zuname)

geboren am *15. Dezember* 1928

in *Wien*

wohnhaft in *Wien 2,*

Oben Donaustrasse 12, 2/15

Schüler
~~Schülerin~~ der oben genannten Anstalt ist.

Wien, am *2. Nov.* 1939

F. V. Kuhlnim
Direktor.

Stempel der Direktion
auf dem Lichtbild.

Unterschrift des Schülers
auf dem Lichtbild.

Die Gültigkeit dieser Ausweiskarte besteht fort im
Schuljahre:

19 *39/40*
Für den Direktor:

Klassenvorstand. Stempel des Direktion.

19 *40/41*
Für den Direktor:

Klassenvorstand. Stempel der Direktion.

19 *41/42*

Klassenvorstand.

19 *42/43*
Für den Direktor:

Klassenvorstand. Stempel der Direktion.

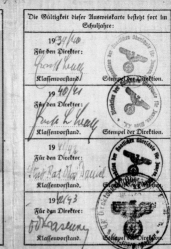

Raum
für Eintragungen durch die Anstaltsdirektion
(Öffentlichkeitsrecht, Änderungen des Textes usw.)

Stowasser

Bäder der Stadt Wien
(Abt. F 4)
Erkennungsmarke für das Schuljahr

6734

Gültig bis 15. Oktober 1943 zum Be-
zuge einer Kinder-
karte in den städt. Sommerbädern
und Schwimmhallen, Amalienbad,
Jörgerbad nach Maßgabe der bes. Be-
stimmungen. — Sommerbäder nur an
Werktagen. Badewäsche mitbringen!

42/43

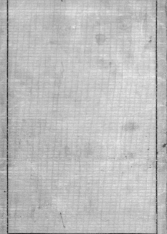

VA 5. Schülerausweiskarte. — Österr. Landesverlag, Wien.
Blatt 278/39. — Druck: Josef Müller, Wien 27.

Schülerausweiskarte

der

Oberschule für

Jungen

XX

Wien

in *XX. Unterbergggasse 1*

Diese Ausweiskarte ist gemäß der Vorschrift des
vom 19
Bl. Nr. , ausgestellt. Ihre Gültigkeit
beginnt mit dem Tage der amtlichen Bestätigung
und dauert bis zum Schlusse des jeweiligen Schul-
jahres. Im Falle des Austrittes des Schülers
aus der Anstalt ist die Ausweiskarte von der
Direktion einzuziehen.

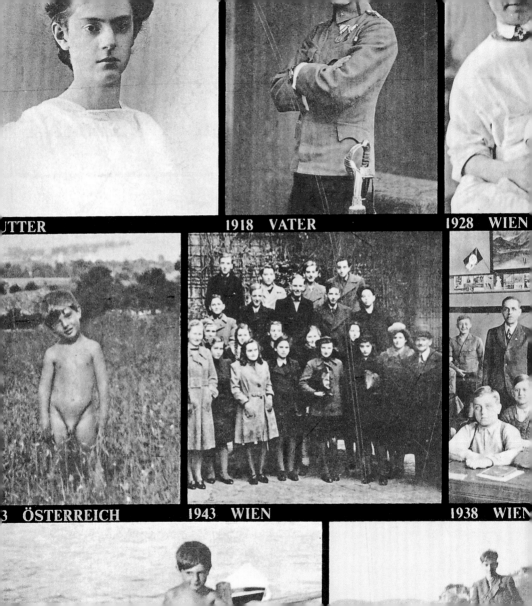

...TTER 1918 VATER 1928 WIEN

...3 ÖSTERREICH 1943 WIEN 1938 WIEN

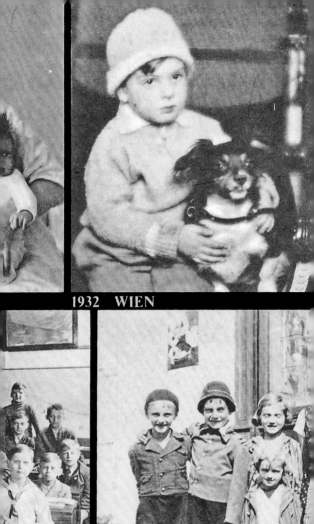

1932 WIEN

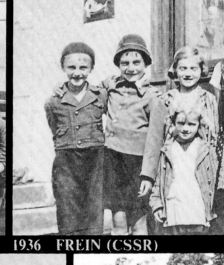

1936 FREIN (CSSR)

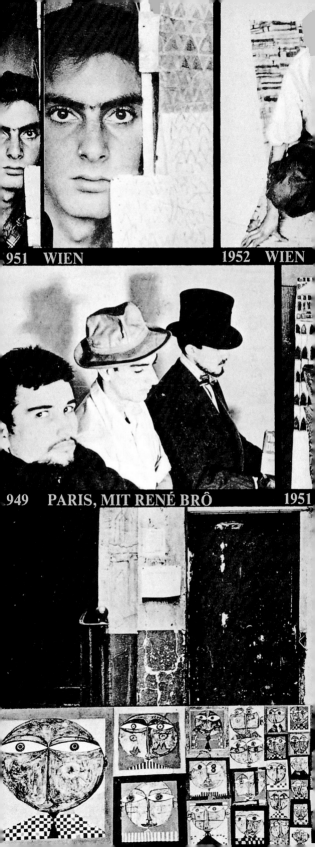

951 WIEN
1952 WIEN
949 PARIS, MIT RENÉ BRÔ
1951

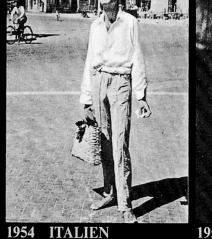
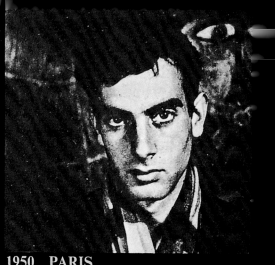

1954 ITALIEN 1950 PARIS

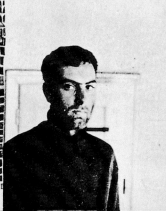
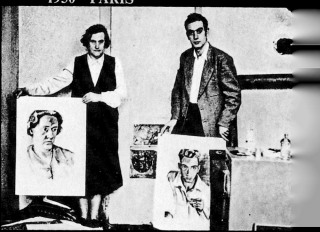

1955 WIEN, MIT MUTTER

Katalog-Nr. 29 Schuljahr 19 42/43

Jahreszeugnis

Storwasser Friedrich

geboren am 15. Dezember 19 28 zu Wien

im Deutschen Reich , Schüler der vierten Klasse

der Oberschule für Jungen ~~Naturwiss.-mathem. Zweig~~ des Gymnasiums, erhält über
Sprachlicher Zweig

das Schuljahr 19 42 / 43 nachstehendes Zeugnis:

Allgemeine Beurteilung	Leistungen in den Pflichtfächern	
Geht wenig aus sich heraus. Fleiß unregelmäßig.	**Leibeserziehung** Leichtathletik: ; Turnen: ; Spiele: ; Boxen: ; Schwimmen: ; Schilauf:	
	Höchsterreichbare Punktzahl: 9	
	Gesamturteil	ausreichend
	Deutsch	befriedigend
	Geschichte	ausreichend
	Erdkunde	ausreichend
	Kunsterziehung	befriedigend
	Musik	befriedigend
	Biologie	befriedigend
	Chemie	
	Physik	ausreichend
	Rechnen und Mathematik	ausreichend
	Englisch 1. Fremdsprache	befriedigend
	Latein 2. Fremdsprache	ausreichend
	3. Fremdsprache	

OS 16. Oberschule für Jungen u. Gymn. Jahreszeugnis. — Ostmärk. Landesverlag, Wien. Blatt 242/42 — Druck: Josef Müller, Wien 27.

Wieder 'mal in diesem Jahr
Feierst Du im Kriege
Namenstag und diesmal war
Es ungeheuchelt' Liebe.

Doch darfst Du nicht böse sein
Daß mir Geschenke fehlen,
Denn schönstes ist im Krieg allein
Ein treuevolles Leben.

Nicht Geld ist es und Geldeswert
Nicht nur irdisch Sachen
Was einzig eine Mutter ehrt
Ist Dank für ihres Schaffen.

Ich hoff, daß Dir mein Bild gefällt
Gekauft hab' ich es nicht
Ich hab' es selber hergestellt.
Daher ist's wahres Licht.

Und nun will ich versuchen
Dir manches zu erleichtern
Denn mit Rosinenkuchen
Kann man kein Herz erreichen.

Howasser Friedrich

JW 77 Selbstportrait / *Self portrait*, 1945

Between Hitler Youth and the Star of David

My father died when I was one year old; probably as a result of appendicitis. In my mind, he is only a photograph. My mother never talked much about him and when she did, not really in a positive sense. She seemed to be his superior in every way, and therefore everything had rested on her shoulders even while he was alive. My father was one of hundreds of thousands jobless people in the late 1920s, while my mother earned our money as an employee of the Creditanstalt bank, from which we could barely live.

At first in a municipal apartment in the Johnstraße in the district Fünfhaus in Vienna, not far from Schönbrunn. But there were worlds between the imperial glory of the castle and our small apartment. We were poor, there was only a kitchenette, which made my mother very angry. Our second apartment in the Brunhildengasse nearby wasn't much better.

Who could guess that these lodgings were luxurious compared with those awaiting us in the years to follow? After we had heard the words of Chancellor Kurt Schuschnigg – "God protect Austria" – in the radio on 11 March 1938, my mother told me that we had to expect hard times from then on. I was to understand the reason for these words very much later. My mother was a Jewess. We stayed at home when Hitler's troops marched into the country. When we ventured out into the street again, we, too, wore swastikas, for anybody who didn't was suspect and bound to be abused. It was a simple, primitive protection: a small pin on the shirt or blouse, and we went unmolested. Neither of us was a hero. There were only two alternatives: to get jostled, fist on eye, bloody nose – or a swastika on the lapel. We decided in favor of the latter.

Which didn't alter the fact that we had to leave our apartment after a few months. The district Leopoldstadt had been declared a Jewish ghetto, and this was where an apartment was allocated to us. But there we stayed only a few hours. For, while my mother was unpacking furniture, dishes and clothes, some anti-Semite painted "Grünspan" on our door. Herschel Grünspan, a Polish Jew whose parents had been deported by the Nazis, had just assassinated Ernst vom Rath, the German envoy accredited to Paris, which the Germans avenged in the so-called Pogrom Night, the Night of the Broken Glass against the Jews. Now they called us "Grünspan".

When the janitor of the house in Leopoldstadt requested my mother to remove the "Grünspan"-lettering at her own cost, she got so angry that she decided to leave the apartment immediately. I had

Zwischen »HJ« und Judenstern

Mein Vater starb, als ich ein Jahr alt war, vermutlich an den Folgen einer Blinddarmentzündung. Er ist mir nur als Fotografie präsent. Meine Mutter hat nie besonders viel und wenn, dann nicht besonders gut von ihm gesprochen. Sie war ihm wohl in allem überlegen, und daher lastete, auch als er noch da war, alles auf ihren Schultern. Mein Vater war in den späten zwanziger Jahren einer von Hunderttausenden Arbeitslosen, meine Mutter hat als Angestellte der Creditanstalt das Geld beschafft, von dem wir recht und schlecht leben konnten.

Zunächst in einer Gemeindewohnung in der Johnstraße in Wien-Fünfhaus, nicht weit von Schönbrunn. Doch zwischen der imperialen Pracht des Schlosses und unserer kleinen Wohnung lagen Welten. Wir waren arm, es gab nur eine Kochnische, was meine Mutter sehr geärgert hat. Auch unsere zweite Wohnung in der nahen Brunhildengasse bot nicht viel mehr.

Wer hätte gedacht, daß diese Unterkünfte luxuriös waren gegen das, was uns in den folgenden Jahren erwartete? Nachdem wir die Worte des Bundeskanzlers Kurt Schuschnigg – »Gott schütze Österreich« – am 11. März 1938 im Radio gehört hatten, sagte meine Mutter zu mir, es kämen jetzt schlechte Zeiten auf uns zu. Den Grund dafür sollte ich erst viel später verstehen. Meine Mutter war Jüdin. Während des Einmarsches der Hitler-Truppen blieben wir zu Hause. Als wir uns wieder auf die Straße wagten, hatten auch wir Hakenkreuze angesteckt, denn jeder, der dies nicht tat, war suspekt und lief Gefahr, angepöbelt zu werden. Es war ein ganz einfacher, primitiver Schutz: Eine kleine Stecknadel am Hemd oder an der Bluse, und schon wurde man in Ruhe gelassen. Keiner von uns war ein Held. Es gab nur zwei Möglichkeiten: angerempelt werden, Faust aufs Aug', blutige Nase – oder ein Hakenkreuz am Revers. Wir entschieden uns für letzteres.

Was nichts daran änderte, daß wir nach einigen Monaten unsere Wohnung verlassen mußten. Der Bezirk Leopoldstadt war zum jüdischen Ghetto erklärt worden, und hier wies man uns eine Wohnung zu. Doch da blieben wir nur ein paar Stunden. Denn während meine Mutter damit beschäftigt war, Möbel, Geschirr und Wäsche aus-

just returned from a trip with my scooter and was rather surprised by the news of the imminent move. This time it was to an apartment in the Obere Donaustraße, where my grandmother and my aunt Ida lived. We spent the whole war in a small room of this apartment.

I was half-Jewish and a member of the Hitler Youth. And this wasn't so paradoxical as it may sound today. It was a necessity to survive. When the harassment began to become unbearable in 1942 – we heard of the first deportations to the camps; Jews had to be called Sara and Israel -, my relatives had the idea that I ought to join the Hitler Youth as a protection for the family, which I did. Whenever necessary I wore the swastika, an armband and the HY cap.

In fact, members of the SS in uniform turned up at our house several times, around 2 in the morning. They leant on the bell, insisted that all Jews leave the apartment; we should be picked up in an hour. Always when the bell rang at night, I put on swastika, armband and cap at lightning speed and opened the door for the frightening SS-people. I showed them a box with my father's medals for bravery and my uncle's Iron Cross from World War I. Surprisingly, this somehow impressed them and they left us alone for a while. Some months later, the procedure was repeated: leaning on the bell, men in SS uniforms, father's World War medals, men leaving. This way I could delay my grandmother's and aunt's deportation by a year.

On the third occasion, it wasn't the SS people, but Jewish collaborators, who – in order to survive themselves – picked up other Jews for deportation. Both my aunt as well as my grandmother were abducted. They died in the concentration camp. Just as more than eighty other relatives, uncles, aunts, nieces, nephews, cousins – my mother once made a list – who became victims of the Nazi regime. My aunt Gisela in Berlin and her daughter, my mother and I were the only survivors of a once huge family. Our survival was due to the fact that chiefly full Jews were deported. I was protected by being half Jewish, and my full Jewish mother was protected because she had a half Jewish son. The half Jew was able to protect the full Jew.

It was much later that I realized the perversion of the situation. While my mother went shopping wearing the Star of David, I walked around with the swastika. But when the normal situation becomes perverted, perversion is normal. I knew Jews who believed that if they would fight for Hitler and work hard for him, he wouldn't hurt them. Many a "non-Aryan" said: Hitler is a good man, he just wants us to work for him. I remember our neighbors, the Jewish family Blau, in the Obere Donaustraße. Their opinion was: Hitler doesn't wish to do us any harm, he just wants us to be upright and honest. They felt themselves to be good Germans and could not understand that they were disapproved of for religious, racist or any other reasons. There even were Jews who agreed with the Nazi watchword that the Jews were to blame for everything. Even my mother thought that the Polish Jews were responsible for the anti-Semitism.

We also thought that, when my grandmother and aunt were picked up, that they were brought "only" to a labor camp. There were rumors which whispered worse things, but nobody could believe that any regime would kill the inhabitants of its own country. One

zupacken, malte ein Antisemit die Buchstaben »Grünspan« an unsere Eingangstür. Herschel Grünspan, ein polnischer Jude, dessen Eltern von den Nazis deportiert worden waren, hatte kurz zuvor ein Attentat auf den in Paris akkreditierten deutschen Gesandtschaftsrat Ernst vom Rath verübt, worauf sich die Nazis mit der sogenannten Reichskristallnacht an den Juden revanchierten. Jetzt nannte man uns »Grünspan«.

Als nun unser Hausmeister in der Leopoldstadt von meiner Mutter verlangte, sie müsse die »Grünspan«-Bemalung auf eigene Kosten entfernen lassen, regte sie sich so auf, daß sie beschloß, die Wohnung sofort wieder zu verlassen. Ich kam gerade von einer Ausfahrt mit meinem Tretroller nach Hause und wurde von der Nachricht des neuerlich bevorstehenden Umzugs überrascht. Diesmal ging's in eine Wohnung in der Oberen Donaustraße, in der meine Großmutter und meine Tante Ida lebten. In einem kleinen Zimmer dieser Wohnung verbrachten wir den ganzen Krieg.

Ich war Halbjude und Mitglied der Hitler-Jugend. Und das ist nicht so paradox gewesen, wie es heute klingen mag. Es war eine Überlebensnotwendigkeit. Als die Schikanen 1942 unerträglich zu werden begannen – man hörte von den ersten Lagerverschickungen, Juden mußten sich Sara und Israel nennen –, kam meiner Verwandtschaft die Idee, ich sollte zum Schutz der Familie der HJ beitreten, was ich auch tat. Ich trug, wenn es nötig war, das Hakenkreuzzeichen, eine Binde und die HJ-Kappe.

Tatsächlich kamen mehrmals uniformierte SS-Leute, gegen zwei Uhr früh, zu uns nach Hause. Sie läuteten Sturm, verlangten, daß alle Juden die Wohnung räumen mußten, in einer Stunde würden wir geholt. Immer wenn es nachts läutete, legte ich in Blitzeseile Hakenkreuz, Binde und Kapperl an und öffnete den furchterregenden SS-Männern die Tür. Dabei hielt ich ihnen eine Schachtel mit den Tapferkeitsmedaillen meines Vaters und dem Eisernen Kreuz meines Onkels aus dem Ersten Weltkrieg entgegen. Überraschenderweise beeindruckte sie das irgendwie, und man ließ uns wieder für einige Zeit in Ruhe. Monate später wiederholte sich die Prozedur: Sturmläuten, uniformierte SS, Vaters Weltkriegsorden, die Männer gehen wieder weg. Auf diese Weise konnte ich die Deportation meiner Großmutter und meiner Tante um ein Jahr verzögern.

Beim drittenmal kamen keine SS-Leute, sondern jüdische Vertrauensleute, die – um selbst zu überleben – andere Juden zum Abtransport holten. Nun wurden sowohl meine Tante als auch meine Großmutter verschleppt. Beide starben im Konzentrationslager. Wie übrigens mehr als achtzig weitere Verwandte, Onkel, Tanten, Nichten, Neffen, Cousins und Cousinen – meine Mutter hat darüber einmal eine Liste angefertigt – Opfer der Naziherrschaft wurden. Meine Tante Gisela aus Berlin und ihre Tochter, meine Mutter und ich waren die einzigen Überlebenden der einst riesigen Familie. Wir verdankten das Überleben dem Umstand, daß in erster Linie Volljuden

clung to the hope that the rumor would turn out to be untrue. Right to the end, we never believed the worst.

The Hitler Youth (Hitlerjugend – HJ) never found out that in my case, this abbreviation didn't mean just that, but also Half Jew. It was a miracle that this organization never realized this fact, but certainly my father's Aryan name Stowasser helped a great deal. We of the Hitler Youth used to meet regularly, sing Hitler songs, march to the Prater, where once a military attack was simulated.

When we had to choose a branch of arms in the last days of the War, my decision was the radio operations, because this seemed to me least dangerous. After I had passed the radio operator's exam, our bell rang and some colleagues from the Hitler Youth wanted me to join them to go to war. The Russians meanwhile had reached Burgenland. In an attack of madness, which later turned out to be cleverness, I declared: I cannot go with you, I am half Jewish. The colleagues from the Hitler Youth went away shocked, but didn't report the affair in the general chaos of war. My "confession" to be half Jewish saved my life. When the shooting started in Vienna, I saw a detachment of my friends of the Hitler Youth, fifteen, sixteen years old like myself, marching in the direction of the St. Stephen's cathedral with bazookas over their shoulders. And none of them returned alive.

I attended the first grade of elementary school in 1935, at the Montessori school, which had been founded a short time before. This school was well known for its liberal teaching methods. Every child was allowed to do whatever it wished to do, so I immediately started to paint, and my report confirmed "exceptional sense of colors and shapes". On the other hand I was unable to add up three and three after a year. This as well as the fact that the Montessori school was too expensive induced my mother to send me to a public elementary school. I had to drop out of the secondary school "for racist reasons" after five years, then attended a commercial school and finally graduated after the war.

Already in the Schuschnigg era, my mother had me baptized "for safety's sake". And it was in a Catholic church in the 15th district that I saw a picture of the Madonna which made me want to become a painter. This resolution was also influenced by the flowers which I picked in the Vienna Woods in order to press them between the pages of a book. We used to discuss about how to avoid that the colors should fade. That's when I said to myself, if you paint them instead of pressing them, the colors will remain unchanged. Another impulse was my stamp collection; I wanted to be able to paint such pretty little pictures myself one day. In 1943, I consciously made my first drawings.

I often used to stand for hours in front of the window display of a frame shop in the Wallensteinstraße, where they showed watercolors which delighted me. Every dot, every line fascinated me. Naturally, these pictures were conventional, upright and honest, just as these times required. I, too, painted my first watercolors, exactly in this style reminding of Hitler's picture postcards, and I was always very happy when I succeeded to draw something that could be identified. Flowers, landscapes, houses and still lives were my favorite subjects.

In a small suitcase, which I carried around everywhere, I had a carefully rolled watercolor painted by me in order to be able to prove that I was a painter – just in case.

verschickt wurden. Ich war geschützt, weil ich Halbjude war, und meine volljüdische Mutter war geschützt, weil sie einen halbjüdischen Sohn hatte. Der Halbjude konnte die Ganzjüdin schützen.

Die Perversion des Ganzen wurde mir erst viel später bewußt. Während meine Mutter mit dem Judenstern einkaufen ging, lief ich mit dem Hakenkreuz durch die Gegend. Aber wenn der Normalzustand zur Perversion wird, ist das Perverse normal. Ich kannte Juden, die der Meinung waren, wenn sie für Hitler kämpfen, brav für ihn arbeiten, würde er ihnen nichts tun. So mancher »Nichtarier« sagte: Der Hitler ist ein braver Mensch, er will nur, daß wir für ihn arbeiten. Ich erinnere mich an die uns benachbarte jüdische Familie Blau in der Oberen Donaustraße. Da hieß es: Der Hitler will uns nichts tun, er will nur, daß wir aufrecht und ehrlich sind. Sie fühlten sich als gute Deutsche und konnten nicht verstehen, daß sie aus religiösen, rassischen oder irgendwelchen anderen Gründen abgelehnt würden. Es gab auch Juden, die der Naziparole recht gaben, die Juden seien an allem schuld. Selbst meine Mutter war der Meinung, daß die polnischen Juden am Antisemitismus schuld seien.

Wir dachten auch, daß meine Großmutter und meine Tante, als man sie abholte, »nur« in ein Arbeitslager kämen. Es gab zwar Gerüchte, die Schlimmeres besagten, aber keiner konnte glauben, daß ein Regime die Bewohner des eigenen Landes umbringt. Man klammerte sich an die Hoffnung, daß an dem Gerücht nichts dran sei. Bis zum Schluß haben wir nicht an das Schlimmste geglaubt. Bei der HJ wußten sie nicht, daß dieses Kürzel für mich nicht nur Hitler-Jugend, sondern auch Halbjude bedeutete. Wie durch ein Wunder kam das bei dieser Organisation nie heraus, wobei mir natürlich der arische Name Stowasser meines Vaters half. Wir von der HJ trafen uns regelmäßig, sangen Hitler-Lieder, marschierten in den Prater, wo auch einmal ein militärischer Angriff simuliert wurde.

Als es in den letzten Kriegstagen hieß, wir sollten uns zu einer Waffengattung melden, entschied ich mich für den Funkdienst, der mir am wenigsten gefährlich schien. Nachdem ich die Funkerprüfung abgelegt hatte, läutete es an unserer Tür, ein paar Kollegen von der HJ wollten mich abholen, um mit mir in den Krieg zu ziehen. Die Russen waren zu diesem Zeitpunkt bereits bis ins Burgenland vorgedrungen. In einem Anflug von Wahnsinn, der sich aber als Gescheitheit erweisen sollte, erklärte ich: Ich kann nicht kommen, ich bin ein Halbjude. Die HJ-Kollegen gingen erschrocken weg, ohne die Affäre im allgemeinen Kriegschaos weiterzuleiten. Mir hat das »Geständnis«, Halbjude zu sein, das Leben gerettet. Ich sah, als in Wien schon geschossen wurde, vor unserer Haustür einen Trupp meiner HJ-Freunde, die wie ich fünfzehn, sechzehn Jahre alt waren, mit Panzerfäusten über der Schulter Richtung Stephansdom marschieren. Und keiner von ihnen ist lebend zurückgekehrt.

Die erste Volksschulklasse hatte ich 1935 in der kurz

Doubtless the road I chose as an artist is causally connected with the situation in which I grew up. My youth as a double outsider – without a father and being half Jewish – has naturally contributed to my reflecting a lot and becoming aware. I became a lone wolf, a fighter for certain matters which seemed important to me. During my childhood I didn't have the chance to feel part of a group and thus remained a solo combatant.

Translated from: Georg Markus (ed.): Mein Elternhaus – Ein österreichisches Familienalbum. *Dusseldorf, Vienna, New York: Econ Verlag, 1990 (abbreviated version)*

zuvor gegründeten Montessori-Schule besucht, die für ihre liberalen Lehrmethoden bekannt war. Jedes Kind durfte tun und lassen, was es wollte, ich habe sofort gemalt, wofür in meinem Zeugnis »außergewöhnliches Farben- und Formengefühl« attestiert wurde. Dafür konnte ich nach einem Jahr noch immer nicht drei und drei zusammenzählen. Das und die Tatsache, daß die Montessori-Schule zu teuer war, bewog meine Mutter, mich in eine öffentliche Volksschule zu schicken. Die anschließend besuchte Realschule mußte ich nach fünf Jahren »aus rassischen Gründen« verlassen, worauf ich eine Handelsschule besuchte und die Matura nach dem Krieg nachholte.

Noch in der Schuschnigg-Zeit hatte mich meine Mutter »sicherheitshalber« taufen lassen. Und in einer katholischen Kirche im 15. Bezirk sah ich dann auch ein Madonnenbild, das in mir den Wunsch weckte, Maler zu werden. Wichtig für diesen Entschluß waren auch die Blumen, die ich im Wienerwald pflückte, um sie dann zwischen die Seiten eines Buches zu pressen. Wir haben darüber diskutiert, wie man verhindern könne, daß die Farben verblassen. Da sagte ich mir, wenn du das malst, statt es zu pressen, bleiben die Farben erhalten. Einen weiteren Anstoß bot mir meine Briefmarkensammlung, ich wollte selbst einmal so schöne kleine Bilder malen können. 1943 habe ich meine ersten Zeichnungen bewußt angefertigt.

Ich stand oft stundenlang vor der Auslage einer Rahmenhandlung in der Wallensteinstraße, wo Aquarelle zu sehen waren, die mich begeisterten. Jeder Tupfen, jeder Strich faszinierte mich. Natürlich waren die Bilder brav, bieder und anständig, ganz wie es die Zeit verlangte. Auch ich malte meine ersten Aquarelle ganz in diesem Stil, der dem der Hitler-Postkarten ähnelte, und war immer sehr glücklich, wenn es mir gelang, etwas so zu zeichnen, daß man es erkennen konnte. Blumen, Landschaften, Häuser und Stilleben waren meine liebsten Motive.

In einem kleinen Koffer, den ich immer bei mir trug, hatte ich ein sorgsam eingerolltes, von mir gemaltes Aquarell mit, um – im Fall des Falles – beweisen zu können, daß ich Maler bin.

Sicher steht der Weg, den ich als Künstler ging, in ursächlichem Zusammenhang mit der Situation, in der ich aufgewachsen bin. Meine Jugend als doppelter Außenseiter – ohne Vater und als Halbjude – hat natürlich dazu beigetragen, daß ich viel nachgedacht und mich besonnen habe. Ich wurde zum Einzelgänger, zum Kämpfer für bestimmte Anliegen, die mir wichtig erschienen. In meiner Kindheit hatte ich keine Gelegenheit, mich einer Gruppe zugehörig zu fühlen, und so blieb ich Einzelkämpfer.

Aus: Georg Markus (Hg.): *Mein Elternhaus – Ein österreichisches Familienalbum.* Düsseldorf, Wien, New York: Econ Verlag, 1990 (gekürzte Version)

Urkunde

Stowasser Friedrich

wurde am 20. April 1941,
dem Geburtstag des Führers,
in die

Hitler-Jugend

aufgenommen.

Axmann

13 October 1986

Mr Friedrich Hundertwasser
Waikino Road
KAWAKAWA

Dear Mr Hundertwasser

It is my great pleasure this morning to sign a document
approving a grant of New Zealand citizenship to you, subject to
you taking the affirmation of allegiance.

On those occasions when we have had the opportunity of having a
chat, I have formed the opinion that you will make a very good
New Zealand citizen and, too, make a great contribution to life
in this country. Congratulations and I do hope you will call
to see me again some time.

Yours sincerely

Peter Tapsell
Minister of Internal Affairs

Kind regards

Friedensreich Hundertwassser starb am 19. Februar 2000 im Pazifischen Ozean an Bord der Queen Elizabeth 2 und wurde ökologisch im »Garten der glücklichen Toten« auf seinem Land in Neuseeland unter einem Tulpenbaum begraben, so wie er wollte.

Friedensreich Hundertwassser died on February 19, 2000 in the Pacific Ocean on board of Queen Elizabeth 2 He was buried on his property in New Zealand in the "Garden of the Happy Dead" in harmony with nature under a tulip tree, just as he had wanted.

Queensland
DEATH CERTIFICATE

REGISTRATION NUMBER
2000/ 51683

DECEASED

Name and surname	*Friedrich Ernst Josef Stowasser*
Occupation	*Artist*
Sex and Age	*Male 71 years*
Date of Death	*19 February 2000*
Place of Death	*On board "Queen Elizabeth II" enroute to Cairns*
Where born and, if not born in Australia, period of residence in Australia	*Vienna, Austria*

PARENTS

Name and surname of father	*Ernst Franz August Stowasser*
Occupation	
Name and maiden surname of mother	*Elsa Scheuer*
Occupation	

MARRIAGE(S)

Where, at what age and to whom deceased was married	*-, -, -*

CHILDREN

Names and ages	*Not any*

MEDICAL

Cause of death	*(a) Fatal cardiac dysrhythmia (b) Dilative cardiomyopathy (c) Congestive heart failure*
Duration of last illness	*(a) instant*
Medical attendant by whom certified	*I. Hoffer*
When he/she last saw deceased	*17 January 2000*

BURIAL or CREMATION

When and where buried or cremated	*Notice of Intention of Removal of Body out of the State of Queensland for the purpose of Burial at Whangarei, New Zealand was received from D. Groococh for Dunstan Funeral Service on 23 February 2000*
By whom certified Name and religion of minister and/or names of two witnesses of burial or cremation	

INFORMANT

Name, description or relationship, and residence	*R. Smart, No Relation, Rigden Road, Opua, Bay of Islands, New Zealand*

REGISTRAR

Name, date and place of registration	*D.B. Tanner, 23 February 2000, Brisbane*

NOTES (if any)

I, Desmond Barry Tanner, Registrar-General, certify that the above is a true copy of particulars recorded in a Register kept in the General Registry at Brisbane.

Dated: 27 March 2000 Registrar-General

N.B. Not Valid Unless Bearing the Authorised Seal and Signature of the Registrar-General

Hundertwasser, a cosmopolitan on the road

Hundertwasser never had a permanent home or residence. He always stayed in one place only temporarily, also because his international artistic tasks made this necessary. Furthermore, he always felt the urge to continue to implement his evolutionary and ever developing ideas at his various living and working sanctuaries.

Hundertwasser, the man of many names, many oases and self-created paradises, has lived the diversity. He was on the road all his life. He had favorite places where he liked to stay, work, and live.

Like no other, he was able to breathe his personality into his residences and workplaces, without using the conventional methods and means of the fashionable interior design à la mode. *His aura was immediately recognizable, be it in the farmhouse* La Picaudière, *in the villa in Venice, in the converted pigsty in New Zealand, in a rented apartment or on board his ship* Regentag. *Every residence is a world of dwelling and living occupied by Hundertwasser's spirit, always integrating the free outdoor territories; these, too, were embraced, shaped, altered or extended as well as enriched by Hundertwasser.*

Hundertwasser, ein Kosmopolit unterwegs

Hundertwasser hatte nie einen festen Wohnsitz oder Aufenthaltsort. Er hielt sich immer nur vorübergehend an einem Ort auf, auch weil dies seine inter-nationalen künstlerischen Verpflichtungen vorgaben. Darüber hinaus hatte er stets das Bedürfnis, seine evolutionären und immerwährenden Gestaltungs-pläne an den verschiedenen Aufenthalts- und Wohnorten umzusetzen.

Hundertwasser, der Mann mit vielen Namen, vielen Oasen und selbst geschaffenen Paradiesen, hat die Vielfalt gelebt. Er war ein Leben lang unterwegs. Er hatte mehrere Aufenthaltsorte, an denen er gerne verweilte, arbeitete, lebte und gestaltete.

Wie kein anderer hatte er die Fähigkeit, ohne den Einsatz von üblichen innenarchitekto-nischen Mitteln *à la mode* seinen Aufenthaltsorten und Arbeitsbereichen seine Persönlichkeit einzuhauchen, die immer sofort erkennbar war, sei es im Bauernhaus *La Picaudière*, in der königlichen Villa in Venedig, im ausgebauten Schweinestall in Neuseeland, in einer Mietwohnung oder auf seinem Schiff *Regentag*. Jeder Wohnsitz ist eine von Hundertwasser beseelte Wohn- und Lebenswelt, in die immer auch die freien Außenterritorien integriert wurden; diese wurden von Hundertwasser genauso gestaltet, verändert oder erweitert und bereichert.

Das Bauernhaus La Picaudière in der Normandie
The farmstead La Picaudière in Normandy

La Picaudière

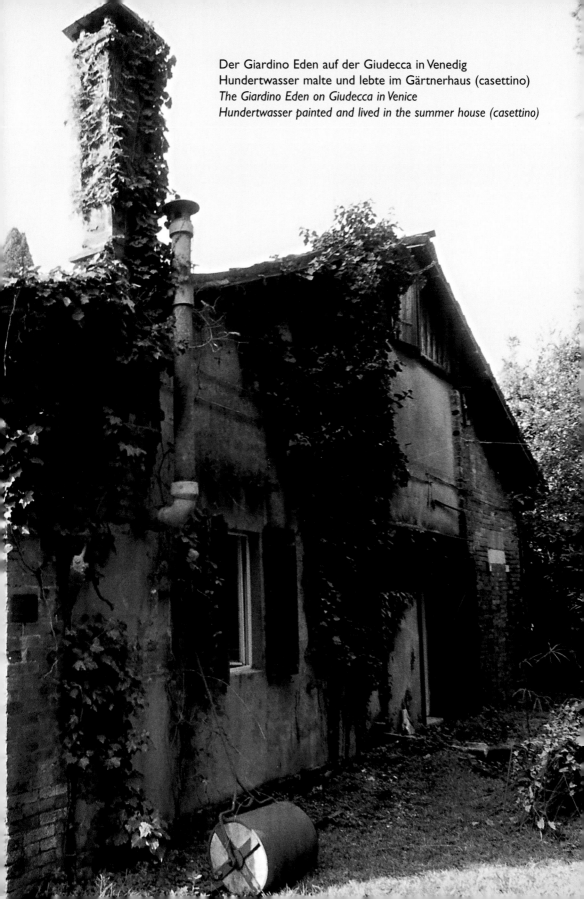

Der Giardino Eden auf der Giudecca in Venedig
Hundertwasser malte und lebte im Gärtnerhaus (casettino)
The Giardino Eden on Giudecca in Venice
Hundertwasser painted and lived in the summer house (casettino)

Venedig / *Venice*

In der Bay of Islands in Neuseeland, der Pigsty (Schweinestall)
In the Bay of Islands in New Zealand, the pigsty

Pigsty

Die Wohnung im KunstHausWien
The apartment in KunstHausWien

KunstHausWien

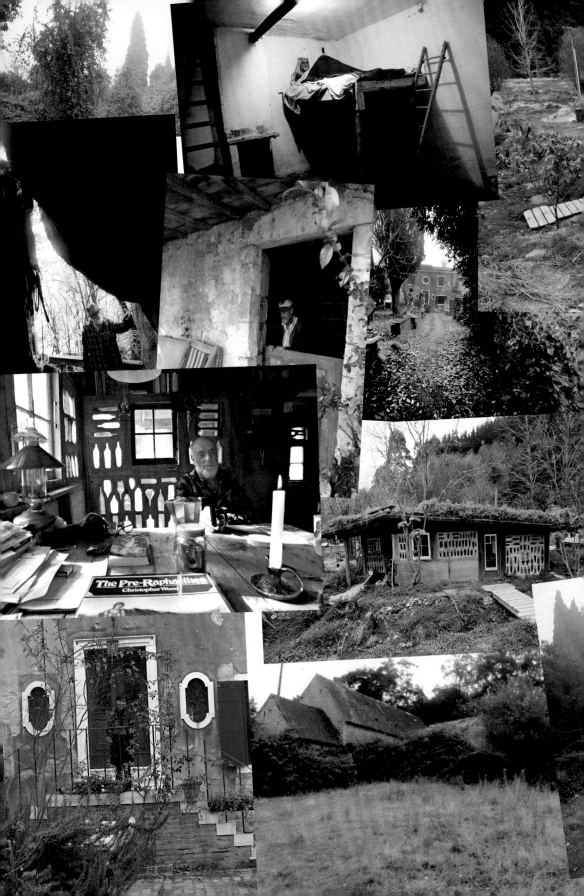

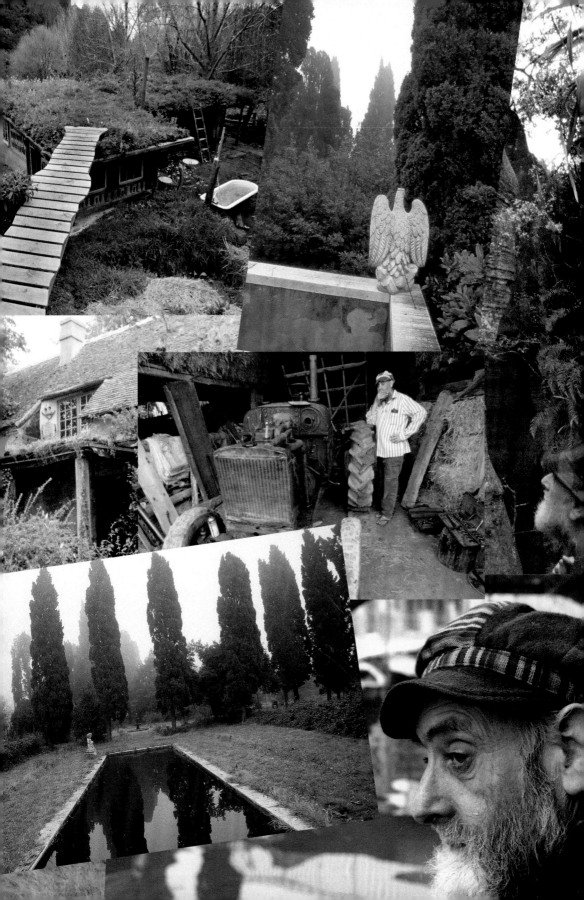

Liste der ausgestellten Werke*
List of exhibited works

Jugendwerke, Gemälde / *Youth Work, Paintings*

JW 228 **Sonnenblumen** / *Sunflowers*
Aquarell / *Watercolor*, 11 × 15 cm,
San Gimigniano, 1949, Privatsammlung, Wien /
Private collection, Vienna (S./pp. 120/21)

JW 239 **Person mit blaugestreiftem Anzug** / *Person in a blue-stripped suit*
Aquarell / *Watercolor*, ca. / c. 15 × 11 cm
Florenz / *Florence*, 1949
Privatsammlung, Wien / *Private collection, Vienna*
(S./pp. 120/21)

JW 262 **Duomo von Siena ganz rot** / *Cathedral in Siena all in red*
Tusche und Aquarell / *Ink and watercolor*
15 × 10 cm, Siena, 1949
Privatsammlung, Wien / *Private collection, Vienna*
(S./pp. 120/21)

(127) **Almhütten auf grünem Platz** / *Alpine huts on green spot*
Aquarell / *Watercolor*, 34,5 × 67,5 cm
Aflenz, Bürgeralm, August, 1951
Privatsammlung, Wien / *Private collection, Vienna*
(S./p. 70)

(128) **Bürgeralmlandschaft** / *Bürgeralm landscape*
Aquarell / *Watercolor*, 38 × 48,5 cm
Aflenz, Bürgeralm, August, 1951
Privatsammlung, Wien / *Private collection, Vienna* (S./p. 71)

(145) **Die Werte der Straße** / *Values of the street*
Collage, 59 × 81 cm, Wien / *Vienna*, 1952
Museum Moderner Kunst Stiftung Ludwig Wien/
Vienna (S./p. 51)

(147) **Das Match des Jahrhunderts** / *The match of the century*
Öl auf Holz / *Oil on wood*, 190 × 103 cm
Wien / *Vienna*, 1952, Sammlung / *Collection*
Ernst Alexander Maier (S./p. 81)

(172) **Kopf** / *Head*
Öl auf Holzspanplatte / *Oil on wood fiberboard*
54 × 51 cm, Wien / *Vienna*, 1977
Essl Museum Klosterneuburg, Wien / *Vienna*
(S./p. 88)

(176) **Autobus**
Öl auf Holz / *Oil on wood*, 49 × 91 cm
St. Mandé, Seine, 1953,
Essl Museum Klosterneuburg, Wien / *Vienna*
(S./p. 89)

(181) **Stadt unter dem Regen** / *Town under the rain*
Aquarell / *Watercolor*, 36 × 55 cm, Venedig /
Venice, 1954
ALBERTINA, Wien / *Vienna* – Dauerleihgabe
der / *permanent loan of* Artothek des Bundes
(S./pp. 52/53)

(182) **Die Fahne** / *The flag*
Aquarell / *Watercolor*, ca. / c. 47 × 53 cm
Venedig / *Venice*, 1954
Essl Museum Klosterneuburg, Wien / *Vienna*
(S./p. 93)

(197) **Kontraktform mit 78 Deutungen** / *Contract form with 78 interpretations – Coffee grinder*
Aquarell / *Watercolor*, 36 × 25 cm
Rom / *Rome*, 1954
Essl Museum Klosterneuburg, Wien / *Vienna*
(S./p. 95)

(209) **Magischer Würfel** / *Magic cube*
Aquarell / *Watercolor*, 26,5 × 32 cm
Wien / *Vienna*, 1954
Privatsammlung Wien / *Private collection, Vienna*
(S./p. 54)

(224) **Der große Weg** / *The big way*
Mixed media, 162 × 160 cm
St. Mandé, Seine, 1955
Belvedere, Wien / *Belvedere, Vienna* (S./p. 39)

(235) Slowenisches Bauernkind schlafend
Slovene farmer's child, sleeping
Aquarell / *Watercolor*, 20 × 35 cm
Grabelsdorf, Kärnten / *Carinthia*, 1955
Privatsammlung, Wien / *Private collection, Vienna*
(S./pp. **72/73**)

(238) Pepsi, der Sohn von Doktor Freund /
Pepsi, Doctor Freund's son
Aquarell / *Watercolor*, ca. / *c.* 35 × 20 cm
St. Kanzian, Kärnten / *Carinthia*, 1955
Eugen Freund (S./p. **74**)

(243) Der letzte Regentropfen, der vorüberzieht
The last raindrop to pass by
Aquarell / *Watercolor*, 66 × 55 cm
St. Maurice, Seine, 1955
Akademie der Bildenden Künste, Kupferstich-
kabinett, Wien / *Vienna* (S./p. **43**)

(254) Die kleine Rasenruhe
Mixed media, 63 × 90 cm
St. Maurice / Seine, 1956
Sammlung / *Collection* Otto Breicha (S./p. **40**)

(266) Der Mensch in seinem Grün / *Man in his
greenery*
Aquarell / *Watercolor*, 35 × 27 cm
St. Jakob, 1956, Wien Museum (S./p. **56**)

(267) Der Ableger eines Autos / *The offshoot of
an automobile*
Aquarell / *Watercolor*, 46 × 55 cm
Stockholm, 1956, Wien Museum (S./p. **57**)

(279) Vegetalrakete der alten Meister
Tree rocket of the ancient masters
Mixed media, 51 × 30 cm, Paris, 1956
Museum Moderner Kunst Stiftung Ludwig
Wien / *Vienna* (S./p. **41**)

(290) Die Wellen des Igels / *The waves of the
hedgehog*
Mixed media, 47,5 × 62 cm, Wien / *Vienna*, 1957
Akademie der Bildenden Künste, Kupferstich-
kabinett, Wien / *Vienna* (S./p. **42**)

(291) Ungarische Grube – Grab /
Hungarian pit – Grave
Aquarell / *Watercolor*, 40,2 × 50,6 cm
Wien / *Vienna*, 1957

Kiki Kogelnik Foundation, Wien / *Vienna*
(S./p. **68**)

(322) Das Ding das sich zwischen dem Winter
und dem Abend befindet
The thing situated between winter and evening
Aquarell / *Watercolor*, 48 × 63 cm, Cannes, 1957
Privatsammlung, Schweiz / *Private collection,
Switzerland* (S./p. **76**)

(351) Der Schokoladenspinat / *The chocolate spinach*
Mixed media, 81 × 65 cm, La Picaudière, 1958
Essl Museum Klosterneuburg / Wien / *Vienna*
(S./p. **90**)

(364) Der Regen ist mit Gras gefüllt / *The rain is filled
with grass*
Mixed media, 50 × 65 cm, Paris, 1958
Essl Museum Klosterneuburg / Wien / *Vienna*
(S./p. **91**)

(366) Augenwaage III / *Eye balance III*
Mixed media, 54 × 64 cm, La Picaudière, 1958
Sammlung / *Collection* Würth, Künzelsau (S./p. **105**)

(371) Pilzsonne mit gelber Sackgasse
Mushroom sun with yellow dead end
Mixed media, 48 × 44 cm, Sichtigvor, 1958
Privatsammlung, Wien / *Private collection, Vienna*
(S./pp. **44/45**)

(383) Fuß-Spur im Regen auf Füßen / *Footprints in the
rain on feet*
Aquarell / *Watercolor*, 49 × 64 cm, Paris, 1959
Kovacek Spiegelgasse Gemälde Wien / *Vienna*
(S./p. **77**)

(409) Das Herz der Revolution / *The heart of the
revolution*
Mixed media, 45,5 × 56 cm, Hamburg, 1963
Sammlung / *Collection* Würth, Künzelsau (S./p. **96**)

(463) Österreichisches Haus hat Masern / *Austrian
house with smallpox*
Aquarell / *Watercolor*, 64 × 48 cm
Annaberg, 1961
Sammlung der / *Collection of* the BAWAG PSK
Gruppe, Wien / *Vienna* (S./p. **62**)

(475) Blutregen tropft in japanisches Wasser, das in
einem österreichischen Garten liegt

*Rain of blood dropping into Japanese waters
located in an Austrian garden*
Mixed media, 131 × 163 cm,
Tokio / *Tokyo,* 1961
Sammlung / *Collection* Würth, Künzelsau (S. / *p.* 97)

(492) Byzantinisches Labyrinth / *Spiral in gold rain*
Mixed media, 61 × 73 cm, Hokkaido, 1961
Essl Museum Klosterneuburg, Wien / *Vienna*
(S. / *p.* 92)

(507) Lila Dampfer / *Violet steamer*
Aquarell / *Watercolor,* ca. / *c.* 31 × 54 cm
Wien / *Vienna,* 1961
Privatsammlung, Niederösterreich / *Private
collection, Lower Austria* (S. / *p.* 84)

(545) Komplementärfarben-Spirale / *Complementary
colour spiral – Survivor of Laszlo VI*
Aquarell / *Watercolor,* ca. / *c.* 19,5 × 12,5 cm
La Picaudière, 1962
Privatsammlung, Wien / *Private collection, Vienna*
(S. / *p.* 67)

(556) Dampferteil / *Part of a steamer*
Mixed media, 195 × 130 cm, La Picaudière, 1963
Hilti art foundation, Schaan, Liechtenstein
(S. / *p.* 85)

(593) *Painting 305C (Still no title)*
Aquarell / *Watercolor,* 61,5 × 45,5 cm
Baden-Baden, 1959
Privatsammlung, Wien / *Private collection,
Vienna* (S. / *p.* 63)

(618) Akt Waltraude / *Red lady with the mirrors
of Mr. Neuffer*
Mixed media, 33 × 41 cm, Hahnsäge, 1974
Vera Eisenberger KG (S. / *p.* 46)

(629) Der Tod des Mannequins – Die Photographen
The death of the covergirl
Mixed media, 50,5 × 66 cm
Venedig / *Venice,* 1966
Sammlung / *Collection* Würth, Künzelsau (S. / *p.* 98)

(637) Wartende Häuser / *Waiting houses*
Aquarell / *Watercolor,* 33 × 48 cm
Olmütz / *Olomouc,* 1966
Gustav Peichl, Wien / *Vienna* (S. / *pp.* 64/65)

(645) Wasserfall – Wer es betrachtet, soll froh
werden / *Waterfall – A person looking at it
should be glad*
Aquarell / *Watercolor,* 66 × 50 cm
Wien / *Vienna,* 1956
Kiki Kogelnik Foundation Wien / *Vienna* (S. / *p.* 69)

(693) Das Kino von Irina / *The cinema*
Mixed media, 50 × 73 cm, Rom / *Rome,* 1969
Peter Infeld Privatstiftung Wien / *Vienna*
(S. / *pp.* 48/49)

(722) Rangitoto-Taranaki-Rakino
Mixed media, 20 × 30 cm
Neuseeland / *New Zealand,* 1973
Sammlung / *Collection* Würth, Künzelsau (S. / *p.* 108)

(741) *Jacquis sharing*
Mixed media, 50 × 61 cm, Wien / *Vienna,* 1975
Sammlung / *Collection Würth,* Künzelsau
(S. / *pp.* 106/07)

(747) Gedicht für Erich Brauer
Poem for Erich Brauer
Aquarell / *Watercolor,* 29,7 × 20,8 cm
Wien / *Vienna,* 1975
Privatsammlung, Wien / *Private collection,
Vienna* (S. / *p.* 122)

(765) Selbstporträt / *Self-Portrait*
Aquarell / *Watercolor,* 31 × 25 cm
Nadi Fiji, 1976
Privatsammlung, Wien / *Private collection,
Vienna* (S. / *p.* 75)

(776) *Barbakan castle in Poland*
Mixed media, 44,5 × 55,5 cm, Hahnsäge, 1978
Privatsammlung, Wien / *Private collection,
Vienna* (S. / *p.* 79)

(835) Die Denker / *The thinkers*
Mixed media, 90 × 90 cm, Wien / *Vienna,* 1982
ALBERTINA, Wien / *Vienna* – Dauerleihgabe
der Sammlung Batliner / *permanent loan of
Collection Batliner* (S. / *p.* 55)

(889) Dampfer im Roten Meer
Steamer in the Red Sea
Mixed media, 33 × 41 cm, Hahnsäge, 1987
Privatsammlung, Wien / *Private collection,
Vienna* (S. / *p.* 78)

(894) Positive Seelenbäume – Negative Menschen-
häuser / *Positive soul trees – Negative houses
of men*
Mixed media, 61 x 73 cm, Hahnsäge, 1987
Vera Eisenberger KG (S./p. 47)

(895) Das Gras marschiert / *Marching grass –
On the march*
Mixed media, 50 x 65 cm, Hahnsäge, 1987
Sammlung / *Collection* Kastner (S./pp. 82/83)

(905) Rote Flüsse Straßen aus Blut – Rote Straßen
Flüsse aus Blut / *Red streets rivers of blood –
Red rivers streets of blood*
Mixed media, 83 x 58 cm, Hahnsäge, 1988
Privatsammlung, Schweiz / *Private collection,
Switzerland* (S./p. 86)

(921) *Ausflag*
Mixed media, 62,3 x 102,5 cm, Kaurinui, 1990
Sammlung / *Collection* Würth, Künzelsau
(S./pp. 100/01)

(923) Der Baum trägt die Erde – Schneckenbaum –
Baumschnecken / *Tree foothold of earth*
Mixed media, 49,5 x 64,5 cm, Paris, 1989
Privatsammlung, Schweiz / *Private collection,
Switzerland* (S./p. 87)

(943) Hausberg / *Domestic mountain*
Mixed media, 74,5 x 91,5 cm
Neuseeland / *New Zealand,* 1993
Sammlung / *Collection* Würth, Künzelsau (S./p. 103)

(961) Salettl / *Small gazebo*
Aquarell / *Watercolor,* 29,5 x 41,7 cm
Tokio / *Tokyo,* 1995
Privatsammlung, Wien / *Private collection,
Vienna* (S./p. 66)

(968) Blut und Blätter / *Blood and leaves*
Mixed media, 50 x 67 cm, La Picaudière, 1997
Sammlung / *Collection* Würth, Künzelsau (S./p. 99)

(988) Kuß im Regen / *Kiss in the rain*
Mixed media, 60 x 91 cm, Kaurinui, 1998
Sammlung / *Collection* Würth, Künzelsau (S./p. 109)

Tapisserien / *Tapestries*

(124A) Singender Vogel auf einem Baum in der Stadt
Singing bird on a tree in the city
Tapisserie / *Tapestry,* 170 x 120 cm
Wien / *Vienna,* 1970
Weber / *Weaver:* Hilde Absalon
Privatsammlung, Wien / *Private collection, Vienna*
(S./p. 138)

(409A) Das Herz der Revolution
The heart of the revolution
Tapisserie / *Tapestry,* 109 x 145 cm
Wien / *Vienna,* 1969
Weber / *Weaver:* Hilde Absalon
Artothek des Bundes, Dauerleihgabe im MAK,
Wien / *permanent loan at MAK, Vienna* (S./p. 140)

(568A) Brillen im Hausrock / *Spectacles in a housecoat*
Tapisserie / *Tapestry,* 132 x 102 cm
Wien / *Vienna,* 1965
Weber / *Weaver:* I. Schuppan, W. Höllinger
Privatsammlung, Wien / *Private collection,
Vienna* (S./p. 139)

Knüpfteppiche / *Hand-Knotted Carpets*

(117B) Gelbe Schiffe – Das Meer von Tunis und Taor-
mina / *Yellow ships – Sea of Tunis and Taormina*
Knüpfteppich / *Knotted work,* 275 x 166 cm
Afghanistan, 1998
Atelier / *Studio* Zia Uddin in Mazar Shariff
Privatsammlung, Wien / *Private collection,
Vienna* (S./p. 141)

(425B) Kaaba Penis – Die halbe Insel
Knüpfteppich / *Knotted work,* 226 x 177 cm
Afghanistan, 1999–2002
Atelier / *Studio* Zia Uddin in Mazar Shariff
Privatsammlung, Wien / *Private collection, Vienna*
(S./p. 144)

(556A) Dampferteil / *Part of a steamer*
Knüpfteppich / *Knotted work,* 240 x 168 cm
Afghanistan, 1999–2002
Atelier / *Studio* Zia Uddin in Mazar Shariff
Privatsammlung, Wien / *Private collection,
Vienna* (S./p. 142)

Spatenstich / *Ground breaking ceremony*: 19. November /
November 19, 2005
Baubeginn / *Start of construction*: Mai / *May* 2006
Eröffnung / *Inauguration*: 22. September / *September 22*,
2007

Modell / *Model* 1:50, 230 × 150 × 50 cm, 2005
Modellbau / *Model builder*: Andreas Bodi
Ronald McDonald's Kinderhilfe GmbH, München /
Munich (S./*pp*. 168–171)

Angewandte Kunst / *Applied Art*

Wandfliesen / *Wall tiles*

 Das Ende der Griechen, Ost- und Westgoten
The end of the greeks
Keramikfliese / *Ceramic tile*, 1992

 **Der Regen fällt weit von uns / *The rain falls
far from us***
Keramikfliese / *Ceramic tile*, 1992

nach/*after* (945) Catch a falling star
Keramikfliese / *Ceramic tile*, 2007
Alle Keramikfliesen produziert von/*Produced by* Steuler
Fliesen GmbH, Mühlacker, Deutschland / *Germany* (S./*p*. 225)

Hundertwasser Briefmarkenblock
Hundertwasser Block Of Postage Stamps
Markenblock zu Hundertwassers 80. Geburtstag /
*Block of postage stamps on the occasion of Hundert-
wasser's 80th birthday*, 2008
Stich / *Engraver*: Wolfgang Seidel
Auflage / *Edition*: 400 000
Kombinationsdruck / *Combination print*
Druck / *Print*: Österreichische Staatsdruckerei, Wien /
Austrian State Printing Office, Vienna
Ausgabetag / *Date of first issue*: 18. September /
September 18, 2008 (S./*p*. 227)

Entwurf eines Anzugs für Vogue
Design for a suit for Vogue
Anzug, hergestellt von / *Suit manufactured by* Laura,
Boutique Dell'Asta, Vendig / *Venice*
auf Basis eines Stoffentwurfs / *using a pattern and
a fabric designed by* Hundertwasser, 1982 (S./*p*. 205)

Segel für Boot 89 / *Boat sails for Boot 89*
Drei Entwürfe für Segel / *Three designs for boat sails*
Aquarell auf Plankopien des Zweimasters »Seefalke« /

Watercolor on blueprints of the two-master cutter
"Seefalke". Jeweils / *each* 21 × 29,7 cm, 1988
Privatsammlung, Wien / *Private collection, Vienna*
(S./*pp*. 220/21)

Original dunkelbunte Kappentorte
Entwurf für eine Torte mit Einpacktuch und Kiste
Design for a gateau, with wrapping cloth and crate
1988–1991. Nicht realisiert / *Not realized*
Privatsammlung, Wien / *Private collection, Vienna* (S./*p*. 203)

Boeing B 757 Condor
Flugzeugdesign / *Design for an airplane*
Auftraggeber / *Commissioned by* Condor Flugdienst
GmbH, Kelsterbach, Deutschland / *Germany*
Modell / *Model*: 1:25, Alfred Schmid, 1995
Thomas Cook GmbH, Oberursel (S./*pp*. 210–213)

 Hauteurs de Machu Picchu
Buchobjekt / *Nest of boxes*
ca. / *c.* 45 × 26 × 17 cm, Genf / *Geneva*, 1967
Privatsammlung, Wien / *Private collection, Vienna*

33 unsignierte und nicht nummerierte Abzüge der ver-
schiedenen Farbfassungen von Lithographie Nr. 638
sowie Reproduktionen von Gemälden wurden zerschnit-
ten und auf die Vorderseiten der ineinander passenden
Schachteln mit Texten von Pablo Neruda geklebt.
Das Buchobjekt besteht aus 2 × 16 Teilen
Lithographie: Michel Cassé, Paris
Karton: Adine, Paris
Papier: Michel Duval, Paris
Collagen: Atelier Jean Duval
Gesamtauflage 106, davon 66 signiert und nummeriert
von 1 bis 61 sowie FH, LB, ECG, JD, PN für die Mitwir-
kenden, 40 nummeriert I–XL/XL
Verlegt von Editions Claude Givaudan, Genf

*33 prints of each color variant of lithograph 638, unsigned
and not numbered, together with reproductions of paintings,
were cut into pieces and glued onto the fronts of the nest of
boxes with texts by Pablo Neruda.
The book object comprises 2 times 16 elements.
Lithograph: Michel Cassé, Paris
Cardboard: Adine, Paris
Paper: Michel Duval, Paris
Collages: Atelier Jean Duval
Total edition of 106: 66 signed and numbered 1–61 and
FH, LB, ECG, JD, PN for the collaborators
40 numbered I–XL/XL
Published by Editions Claude Givaudan, Geneve* (S./*p*. 191)

(734) **Blumenvase /** *Vase of flowers*
Entwurf für die Motivseite eines Telegramms /
Design for a telegram cover page
Aquarell / *Watercolor*, 20,8 × 14,7 cm
Im Flugzeug über Indien / *On board an aeroplane
over India*, 1974
Privatsammlung, Wien / *Private collection, Vienna*
(S./*p.* 214)

(780) ***Fall in cloud – Fall in fog – Fall out***
Dreidimensionales Objekt / *Three-dimensional
object*, Siebdruck auf Plexiglas / *Silk screen print
on perspex*, 35 × 29 × 3,2 cm
Venedig / *Venice*, 1979
Auflage / *Edition*: 999, signiert und nummeriert
signed and numbered 1–999/999
Privatsammlung, Wien / *Private collection,
Vienna* (S./*p.* 183)

(786) **Tessera per il circolo amici del Cipriani**
Klubkarte / *Club Card*, Siebdruck in 6 Farben mit
Metallprägung auf Kupferplatte / *Silkscreen print
in 6 colors with metal embossing on copper plate*,
3 Varianten von Metallprägungen /
3 metal embossing variants, 9 × 6 cm, 1978
Auflage / *Edition*: 1000, nummeriert / *numbered*
1–1000/1000 mit eingravierter Signatur / *signa-
ture engraved*
Koordinator / *Coordinator*: Alberto della Vecchia
Gedruckt von / *Printed by* Claudio Barbato,
Venedig / *Venice*
Privatsammlung, Wien / *Private collection, Vienna*
(S./*p.* 194)

(811) **Mehr Grün /** *More Green*
Sticker, Offsetdruck / *Offset print*
Durchmesser / *Diameter*: 9,5 cm, 1980
Privatsammlung, Wien / *Private collection, Vienna*
Entwürfe I und II / *Designs I and II*
Aquarell / *Watercolor*, 29,7 × 21 cm
I: Wien / *Vienna*, Mai / *May* 1980
II: Wien / *Vienna*, Mai / *May* 18, 1980
Privatsammlung, Wien / *Private collection, Vienna*
(S./*p.* 215)

(904) ***Pellestrina wood***
Bemalte Holz Assemblage / *Painted wood
assemblage*, ca. / *c.* 27 × 33 × 2 cm
(unregelmäßig / *irregular*), Hahnsäge, 1988
Privatsammlung, Wien / *Private collection,
Vienna* (S./*p.* 187)

(904/I) **Holzobjekt /** *Wood object*
Holz Assemblage / *Wood assemblage*
ca. / *c.* 32 × 34,5 × 2 cm
(unregelmäßig / *irregular*), Paris, ca. / *c.* 1989
Privatsammlung, Wien / *Private collection,
Vienna* (S./*p.* 188)

(904/I) **Holzobjekt /** *Wood object*
Holz Assemblage / *Wood assemblage*
ca. / *c.* 44 × 38 × 2 cm (unregelmäßig / *irregular*)
Paris, ca. / *c.* 1989
Privatsammlung, Wien / *Private collection, Vienna*
(S./*p.* 189)

(908) **Unregelmäßiges doppelseitiges Uhr-Objekt**
Irregular double-faced watch-object
Durchmesser / *Diameter* ca. / *c.* 4,2 cm
(unregelmäßig / *irregular*), 1992
(S./*pp.* 207-209)

Zifferblatt im Dekalkierverfahren sechfarbig bedruckt
Zeiger farbig dekalkiert, Ziffern durch die Beschichtung
ins Gold eingraviert, Krone 18 Karat Gold; Rubin bei
Uhren mit geraden Auflagenummern, Turmalin bei Uhren
mit ungeraden Auflagenummern; Gehäuse 18 Karat
Gold, geschwärzt; die im Laufe der Zeit entstehende
Patina durch Abnützung der Black-Top-Beschichtung ist
von Hundertwasser beabsichtigt. Ein eigens gestaltetes
Eschenholzgehäuse dient als Uhrenobjekt-Ständer. Jede
Uhr ist im Werk signiert und nummeriert; Verleger,
Datierung und Werknummer sind vermerkt
Auflage 999, nummeriert 1–99/999, resp. XX, numme-
riert I–XX/XX
Herausgegeben von Manus Verlag, Männedorf, Schweiz

*Dial printed in 6 colors by calque transfer method Hands
likewise colored, numbers engraved through the color layers
into the gold beneath; Winder 18 carat gold; ruby on
watches with even numbers in the edition, tourmaline for
watches with uneven numbers.; Case 18 carat gold, black-
ened. The patina that results from the gradual wear of the
"black-top" layer was intended by Hundertwasser. A stand
for the watch-object is made of ash.*
*Each watch is signed and numbered, and details on the
publisher, the dating of the watch and the works number
are listed. Edition of 999, numbered 1–999/999, and XX
numbered I–XX/XX*
Published by Manus Verlag, Männedorf, Switzerland

Entwurf / *Design* I
Bleistift und Aquarell auf Papier
Pencil and watercolor on paper, 42 × 29,6 cm
Wien / *Vienna*, 18. Mai / *May 18*, 1987
Privatsammlung, Wien / *Private collection, Vienna*
(S./*p.* 207)

Entwurf / *Design* II und / *and* III
Aquarell auf Fotografie
Watercolour on photograph, 42 × 29,6 cm
Wien / *Vienna*, 21. Mai / *May 21*, 1987
Privatsammlung, Wien / *Private collection, Vienna*
(S./*p.* 207)

(911) **Exlibris Irenäus Eibl-Eibesfeldt**
Radierung / *Etching*, 15,4 × 10,5 cm, 1988
Auflage / *Edition*: ca. / *c.* 100
Gedruckt von / *Printed by* Robert Finger,
Münichsthal, Wien / *Vienna*
Privatsammlung, Wien / *Private collection, Vienna*
(S./*p.* 195)

(915) **Das österreichische Umweltzeichen**
The Austrian environmental sign
Symbol, 1991, Entwurf / *Design* VII
Aquarell / *Watercolor*, 29,6 × 20,9 cm
Privatsammlung, Wien / *Private collection, Vienna*
Entwurf / *Design* IX
Aquarell auf der Kopie eines Entwurfs /
Watercolor on the copy of a design
Durchmesser / *Diameter.* 18,5 cm
Privatsammlung, Wien / *Private collection, Vienna*
(S./*p.* 217)

(929) *Casinos Austria Jeton*
Siebdruck / *Silkscreen print by* HAT (Hirsch
Advanced Technology Entwicklungsges. mbH),
Klagenfurt, Österreich / *Austria*
Durchmesser / *Diameter* ca. / *c.* 3,6 cm
Wien / *Vienna*, 1991
Auflage / *Edition*: 100 000, jeder Einzelne ein
Unikat / *all unique*, Wert / *Value*: ATS 100
Für / *for* Casinos Austria AG, Wien / *Vienna*
Privatsammlung, Wien / *Private collection, Vienna*
(S./*p.* 197)

(944D) **Blue Blues** – *in memoriam* **Hundertwasser,
2000**
Briefmarkenblock / *Block of Postage Stamps*
Erschienen anlässlich der / *On the occasion of*
WIPA 2000 (Wiener Internationale Postwert-

zeichen-Ausstellung) in Wien / *Vienna*
Stich / *Engraver:* Wolfgang Seidel
Auflage / *Edition*: 1 100 000
Kombinationsdruck / *Combination print*
Druck / *Print*: Österreichische Staatsdruckerei /
Austrian State Printing Office, Wien / *Vienna*
Ausgabetag / *Date of first issue*: 2. Juni / *June 2,*
2000 (S./*p.* 226)

(976) **Straßenschilder Muntlix-Zwischenwasser**
Street signs Muntlix-Zwischenwasser
Keramik, Porzellan, gebrannt in Gelb, Hellblau,
Moosgrün, Schwarz und Weiß
*Ceramic, porcelain, fired in yellow, pale blue, moss
green, black and white*, 16 × 20 cm, 1989
Initiator / *Initiated by* Franz Bischof, Muntlix,
Vorarlberg / *Austria*
Produziert von / *Produced by* Keramik Gebhart
Grabher, Lustenau, *Austria* (S./*p.* 185)

(997) **DieHoelzerSiebeN**
Kunstobjekt und Kreatives Architekturspiel
Art Object and Creative Architecture Game
Entwurfsarbeit von Hundertwasser / *Design
work by* Hundertwasser, Wien / *Vienna*, 1988 –
Neuseeland / *New Zealand*, 2000
Ausführung / *Realization* 1992–2004
Nummerierte und limitierte Edition /
Numbered and limited edition
Signiert mit Nachlassstempel / *Signed by the
estate stamp*
Produziert und herausgegeben von / *Produced
by and published by* Franckh-Kosmos Verlags-
GmbH & Co., Stuttgart, 2003
Privatsammlung, Wien / *Private collection, Vienna*
Entwürfe / *Designs*, Bleistift, Aquarell und Tinte
auf Papier / *Pencil, watercolor and ink on paper*
Neuseeland / *New Zealand*, 1999
Privatsammlung, Wien / *Private collection,
Vienna*
I: ca. / *c.* 28 × 28 cm; II: ca. / *c.* 24 × 24 cm
III: ca./ *c.* 24 × 24 cm; IV: ca. / *c.* 38 × 21 cm
V und / *and* V/I: ca. / *c.* 40 × 27 cm
VI: 29,7 × 21 cm; VII: 29,7 × 21 cm
VIII: 29,7 × 21 cm (S./*p.* 193)

 Das dritte Auge / *The third eye*
Entwurf für eine Brille / *Design for eye glasses*
1998. Nicht realisiert / *Not realized*
Prototyp I / *Prototype I*
Laminierte Europäische Walnuss / *Laminated*
European walnut (braun / *brown*)
ca. / *c.* 17,5 × 14 × 7 cm
Ausgeführt von / *Manufactured by*
Andreas I. Zanaschka, Bruderndorf, Niederöster-
reich / *Lower Austria*, Privatsammlung, Wien /
Private collection, Vienna (S. / *p.* 198)

Prototyp II / *Prototype II*
Laminiertes schwarz gebeiztes Aningré-Holz
(Schwarz); *Laminated black-stained aningre wood*
(black), ca. / *c.* 16 × 13,5 × 5 cm
Ausgeführt von / *Manufactured by* Andreas I.
Zanaschka, Bruderndorf, Niederösterreich /
Lower Austria Privatsammlung, Wien /
Private collection, Vienna (S. / *p.* 199)

 Parfum Flacon / *Perfume flacon*
Gestaltung des Verschlusses / *Design for a cap*
Nicht realisiert / *Not realized*
Prototyp / *Prototype*: Glas, Keramik, Metall /
Glass, ceramics, metal, 5 × 5 × 14 cm, 1993/94
Koordinator / *Coordinator*: Galerie Levy,
Hamburg
Ausgeführt von / *Manufactured by* Andreas I.
Zanaschka, Bruderndorf, Niederösterreich /
Lower Austria, Privatsammlung, Wien / *Private*
collection, Vienna (S. / *p.* 201)

* Änderungen vorbehalten
Subject to changes

Sonstige / *Miscellaneous*

 Mädchenbemalung / *Action painting on a girl*
München / *Munich*, Galerie Hartmann,
13. Dezember 1967 / *December 13, 1967*
(S. / *pp.* 118/19)

Christus im Strahlenkranz / *Christus with*
aureole
Bleistift auf Papier / *Pencil on paper*
ca. / *c.* 29, 7 × 21 cm, 1988 (S. / *p.* 222)

Kalligraphie für das Seoul International Art
Festival / *Calligraphy for the Seoul International*
Art Festival
Tinte auf Hanji-Papier / *Ink on hanji paper*
161 × 131 cm, Wien / *Vienna*, November 1990
Privatsammlung Wien / *Private collection, Vienna*
(S. / *p.* 123)

Doodles
Bleistift und Farbstift auf Papier / *Pencil and*
colored pencil on paper
jeweils / *each* 29,7 × 21 cm
Neuseeland / *New Zealand*, 1996–1999
Privatsammlung, Wien / *Private collection,*
Vienna (S. / *pp.* 125–129)

Einen besonderen Dank möchte ich Hundertwassers Weggefährten und Freunden
aussprechen, die uns bei dieser Ausstellung begleitet und unterstützt haben. Meine
Anerkennung und meine Wertschätzung für die Zeit, die sie Hundertwasser widmeten,
und dafür, dass sie uns die Reproduktionsrechte an Dokumentationen, Plänen, Fotos,
etc. für diese Publikation überließen. Insbesondere bedanke ich mich bei Robert Fleck,
Richard P. Hartmann, Stefan Moses, Peter Pelikan, Alfred Schmid, Erika Schmied
und Richard Smart.

◎

*Special thanks to Hundertwasser's companions of the road and friends, who have accompanied and
supported us in preparing this exhibition. My acknowledgment and my appreciation for the time they
dedicated Hundertwasser and for their generosity in granting us the reproduction rights for documentation
materials, plans, photographs, etc. for this publication. In particular I want to mention Robert Fleck,
Richard P. Hartmann, Stefan Moses, Peter Pelikan, Alfred Schmid, Erika Schmied and Richard Smart.*

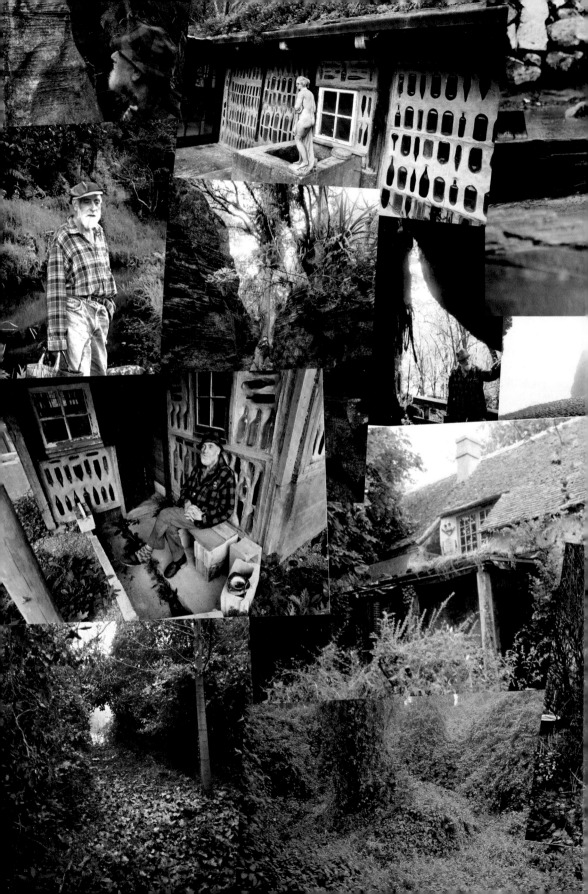